Cruzar las Américas

Perspectivas hemisféricas en lenguajes, literaturas y culturas visuales

Yvette Sánchez y Valeria Wagner,
editoras

ISBN: 1-930744-69-2
© Serie *Nueva América*, 2016
INSTITUTO INTERNACIONAL DE
LITERATURA IBEROAMERICANA
Universidad de Pittsburgh
1312 Cathedral of Learning
Pittsburgh, PA 15260
(412) 624-5246 • (412) 624-0829 fax
iili@pitt.edu • www.iilionline.org

Colaboraron con la preparación de este libro:

Composición, diseño gráfico y tapa: Erika Arredondo
Correctores: Francisco Javier Avilés, Agustín Abreu Cornelio y Leo Solano

Cruzar las Américas
Perspectivas hemisféricas en lenguajes, literaturas
y culturas visuales

Introducción
 Yvette Sánchez y Valeria Wagner ... 5

Falta de fidelidad: escenas de traducción en las Américas
 Sylvia Molloy .. 17

Lengua y saber. Entrevista a Ilan Stavans
 Valeria Wagner ... 31

El "fukú" del Almirante y el oso Colón: lo común intraducible en dos relatos de migración
 Valeria Wagner ... 47

De la "intoxicación" a la mirada "farmacológica". En torno a la historicidad transatlántica de los psicoactivos
 Hermann Herlinghaus ... 61

Los "espacios imaginarios" de las Américas de Nilo María Fabra y la crisis de 1898
 Scott McClintock ... 79

El Caribe escrito por dos poetas afro-caribeñas migrantes
 Prisca Agustoni de A. Pereira .. 95

Movilidad cultural y conmutación carnavalesca: la reciente literatura latina en USA
 Yvette Sánchez ... 113

La llegada de la virgen migrante a EE.UU.: posmodernismo católico y latinización
Silvia Spitta .. 127

The Other as Monster. *Escenificaciones y relatos de la diferencia en la obra de Guillermo Gómez-Peña*
Adriana López-Labourdette .. 145

Cicatrices
Luis Humberto Crosthwaite .. 159

Carmelita Tropicana: "Milk of amnesia"
Alina Troyano .. 163

Introducción

Yvette Sánchez
Universidad de San Gallen

Valeria Wagner
Universidad de Ginebra

La presente colección de ensayos participa en el trabajo de revisión de los imaginarios de las Américas que se realizan, desde hace unas décadas, en el marco de los enfoques hemisféricos y los estudios de las relaciones interamericanas. En ambos casos asistimos a un proceso de despolarización de la historia económica, política y cultural, manifiesto en una marcada tendencia a "cruzar" las fronteras imaginarias e institucionales entre el Norte y el Sur, entre lenguas, historias, grupos étnicos, disciplinas.[1]

Al mismo tiempo asistimos, en las Américas y en el mundo, al refuerzo y a la multiplicación de fronteras políticas, jurídicas, visibles e invisibles, fronteras que los discursos triunfantes sobre la libre circulación, la libertad individual, y la emergencia de un nuevo orden mundial globalizado no logran encubrir completamente. Las asimetrías de poder se mantienen tercamente. En este contexto paradójico, los "cruces" cumplen la importante función de des-construir los antagonismos que estructuran las visiones de las Américas –cultura anglosajona/"latina", democracias/populismo, progreso/modernización inacabada, raza blanca/todas las demás– y permiten vislumbrar las condiciones concretas y efectivas de los conflictos que atraviesan los dos continentes. Se trata, en definitiva, de un trabajo de actualización del imaginario de las Américas, de un trabajo sobre la *mirada* y la *atención* a las nuevas configuraciones y prácticas socio-culturales que se gestan a pesar y en contra de las fronteras.

Por supuesto, las tentativas de des-construir o desarticular los imaginarios polarizadores corren el riesgo de desembocar en

reconstrucciones unitarias o en reconciliaciones ilusorias de los contrarios. Pensemos en los mitos del mestizaje y el sincretismo armoniosos, o en el *melting pot* norteamericano; en la celebrada cooperación económica entre EE.UU. y América Central, o en la figura política del buen vecino. Ninguna de estas visiones unitarias o unificadoras se sostiene ante la multiplicidad de reconceptualizaciones de las Américas que, desde horizontes diversos y con programas a veces francamente opuestos, apuntan a la precariedad y a la fundamental parcialidad de toda visión y relato americanos. Tampoco resisten al cotejo con las desigualdades que surcan la historia de las relaciones interculturales americanas. Los estudios coloniales y poscoloniales, por otra parte, nos han enseñado a prestarles atención a las indeterminaciones que generan estas desigualdades y asimetrías, indeterminaciones que, al ser hasta cierto punto indetectables por la mirada disciplinaria, sea ésta política o epistemológica, auspician el desarrollo de formas de vida imprevisibles e inusitadas que socavan imperceptiblemente la estructura imaginaria del poder. Pensemos en la inacabada historia de mediaciones fallidas o exitosas entre contrarios, enemigos, subalternos y hegemónicos, escrita por sujetos –indígenas de todas las etnias, indios *ladinos*, conquistadores "aindiados", mestizos, migrantes, latinos– que se han desenvuelto entre diferentes culturas, códigos, lenguas, economías y políticas, modulando idiomas y conceptos, desafiando las leyes magnéticas que rigen nuestras dicotomías, pero manteniendo distancias y diferencias.

En los estudios coloniales se suele citar aquel indígena, a su vez citado por el padre Durán, quien explica su devoción simultánea a dioses paganos y al Dios cristiano, con la metáfora del estar "*nepantla*": "Padre no se espante", lo tranquiliza el indígena a Durán, "que todavía estamos *nepantla*". Durán define luego el término como "estar en medio", pero como lo sugiere la doble profesión religiosa, el indígena también indica un "estar en dos partes."[2] Desde entonces el "nepantlismo" se ha convertido en un concepto particular de las Américas, miembro de una familia de términos que designan la condición de los sujetos y las colectividades coloniales y poscoloniales –el estar "*in between*" de Homi Bhabah, así como las generaciones marcadas por exilios, migraciones económicas o diásporas–, la condición de dislocación, el estar "*out of place*" del que habla Edward Said. Salvando las importantes diferencias que implica cada término de esta gran familia –en lo que respecta, en

particular, la jerarquía entre las culturas que entran en contacto, la posición social del sujeto, su relación con el idioma, con la autoridad, con el poder, etc.–, todos remiten a situaciones, como ya hemos dicho, de indeterminación o de irresolución que perturban el aparato conceptual e imaginario que organiza el mundo en oposiciones e identidades. El que está en medio, o fuera de lugar, aprende a vivir en la ambivalencia y en la división o dicotomía, desarrolla estrategias que pueden incluir formas de ubicuidad o de invisibilidad, de hablar o callar, que van generando sus propios criterios de coherencia.

En este sentido, las condiciones son muy creativas, y pueden también ser instructivas siempre y cuando se recorran los caminos que van de uno a otro polo de suspensión, del fuera de lugar al lugar, o a otro lugar; de la indeterminación e indefinición a (algunas de) sus concreciones. Sin este trabajo de investigación de lo que está, concretamente, entre dos o fuera o en el medio, sin indagar las formas que toma el espacio intermediario o desplazado, corremos el riesgo de que el pensamiento mismo quede paralizado, suspendido. Que no logre salir de una modalidad de doble negación (ni esto, ni lo otro), o bien de que los términos se fijen, se conviertan en categorías "desactivadas", sin poder de cuestionamiento crítico. Por ello estos ensayos procuran cruzar de una a otra punta de los polos del pensamiento, recorrer los caminos que van de uno a otro lado de las ambivalencias y las pertenencias, e investigar, también, aquéllos que se dibujan por encima de los caminos ya trazados, más allá de patrones bilaterales hacia los multilaterales de diferentes niveles superpuestos, según el modelo de la interfaz.

Disponemos ya, por supuesto, de vocabulario, conceptos y metáforas para efectuar estos cruces, algunos asociados con teóricos individuales, otros con movimientos y tendencias con las artes[3] o simplemente con el habla corriente. Los conceptos clave de movilidad cultural, alteridad o sincretismo, el ya mencionado *tercer espacio* de Bhabha, la noción de identidad cultural que desarrolla Stuart Hall,[4] la noción, quizás más trágica, de *identidades disueltas*, recurren muy seguido cuando se trata de describir y entender los cruces y re-cruces hemisféricos. También ayudan las *zonas de contacto postnacionales* de Mary-Louise Pratt, los *rizomas* de Gilles Deleuze, los *scapes* y flujos de Arjun Appadurai (como nuevos espacios dinámicos y nacionalidades excéntricas y *queer*)[5] y las ideas de *deterritorialización* y *reterritorialización* de Deleuze y García

Canclini. Recordemos asimismo el concepto de *bricolage* de Claude Lévi-Strauss, de 1962: piezas movibles son juntadas, añadidas o separadas nuevamente. No quisiéramos sugerir aquí ni exclusiones territoriales ni disoluciones de fronteras independientes de todo contexto, es decir, un relativismo cultural; en cambio, sí, hablamos de desplazamientos, relocaciones culturales, descomposiciones, entretejidos y combinaciones.

Teniendo en cuenta, por ejemplo, los procesos culturales vinculados con el establecimiento de 60 millones de US Latinos, y la emancipación o emergencia de países del antiguo traspatio subcontinental, podemos considerar América Latina como *TransArea*, noción que Ottmar Ette desarrolla para transcender las limitaciones de los individuales estados nación y reconocer la diáspora y las constelaciones transnacionales complejas de espacios geográficos y disciplinares. *TransArea*, según Ette, se centra en movimientos y mutaciones, y ofrece la herramienta para "generar una historia enredada de cruzar y re-cruzar culturas, que nos permite movernos más allá de concepciones pasadas, rígidas o dicotómicas de interacción intercultural".[6] Asimismo, las *zonas de contacto* de Mary Louise Pratt nos parecen útiles, especialmente si consideramos una "zona" no como una frontera unidimensional o línea divisoria sino más bien como un espacio fronterizo atmosférico, contingente, fractal, donde diferentes culturas negocian y luchan una con otra en mediaciones transculturales o choques en contextos de marcadas asimetrías de poder. Éstas tienen un impacto profundo en negociaciones dentro de espacios heterogéneos sociales y políticos.

Cabe, en todo caso, distanciarse de categorías estáticas, esencialistas, de cultura; por ejemplo, de la *identidad* como sentimiento de pertenencia a una cultura, considerada como algo dado, único y monolítico. Hoy necesitamos concepciones dinámicas, pluralistas e interaccionistas. Las identidades se han vuelto "porosas", según Richard Slimbach, quien utiliza la metáfora del camaleón para referirse a quienes se cruzan y se mueven entre culturas múltiples. Debemos tener en mente el proceso de *identificación*, más que la *identidad*, como resultado. Las negociaciones indispensables e interminables presentes en esta operación identificadora hacen que sea excepcionalmente situacional, versátil, alterable y potencialmente tensa. Para dar cuenta de estas negociaciones, los conceptos de asimilación clásicos, como el *melting pot* que ya mencionamos y otros más recientes, teóricamente ya algo agotados,

simplificados, basados en relaciones binarias, como *fusión* o *hibridación* (por ejemplo, en el discurso postcolonial de Bhabha, García Canclini o Glissant), no parecen suficientes. Su déficit radica en que presuponen dos entidades estacionarias preexistentes que se vinculan/amalgaman resultando en una tercera entidad, en un espacio intermedio. Los críticos (Friedman[7]) han alegado que en la base del término *hibridación* hay nociones existencialistas de pureza cultural, y han afirmado que definir "híbridos" podría interpretarse como un acto de poder en favor de la élite cosmopolita. Por eso nos gustaría subrayar que, aunque los términos *hibridismo* y *transculturalismo* se usan a menudo de modo intercambiable, las dinámicas y los flujos *transculturales* y *transareales* que nos interesan no vienen de una identidad estable o de un tema definido, sino que ésta se delinea fundamentalmente a través de sus relaciones con otros en un movimiento multipolar. Son éstos dos conceptos que tienen el potencial de permitir un avance en el debate actual.

Este breve repaso de los conceptos, los paradigmas, las estructuras y las analogías recurrentes en los esfuerzos contemporáneos por pensar los cruces que caracterizan la vida contemporánea, sugiere que la despolarización del pensamiento necesaria para re-imaginar las Américas sigue muchos cursos, se opera desde muchas disciplinas y prácticas. *Cruzar las Américas* se inscribe en los esfuerzos por revitalizar el pensamiento crítico no-antagónico desde los horizontes específicos de los estudios culturales, literarios (hispano y anglo americanos) y de literatura comparada, que ya han generado reflexiones importantes sobre las Américas. Nos resultaría difícil delinear la genealogía de los enfoques hemisféricos o interamericanos a los que estas reflexiones han dado lugar, en parte porque la genealogía sería fundamentalmente interdisciplinaria, y en parte porque el interés por las Américas se ha ido desarrollando de manera muy desigual en diferentes países y disciplinas.[8] Remitimos a los lectores interesados en las peripecias de este "enfoque cambiante" al excelente artículo de Ralph Bauer, *Hemispheric Studies* (2009) en el que el autor esboza una historia de la institucionalización de los estudios hemisféricos en EE.UU.[9] Sin entrar en los detalles del proceso, nos interesa recordar, como lo hace Bauer, que en el enfoque hemisférico el comparatismo siempre corre el riesgo de convertirse en "anexionismo". Efectivamente, los estudios hemisféricos se institucionalizan y se asientan en las universidades norteamericanas, hecho que inevitablemente

condiciona o "norteamericaniza" su desarrollo. El peligro, muchas veces subrayado, es que, bajo la bandera hemisférica, la historia cultural de América Latina sea integrada, o asimilada, a la de EE.UU., que se traduzca y se transfiera unilateralmente, como en el caso del traslado de las ruinas de Copán que relata Sylvia Molloy en su artículo.[10] Por ello, aunque muchas de las publicaciones en el campo sean obra de intelectuales del Sur y se alimenten del pensamiento latinoamericano de "Nuestra América" –desde Bolívar y/o José Martí hasta el paradigma cultural antropofágico brasileño y/o la tradición revolucionaria del siglo XX–, el enfoque hemisférico despierta bien fundadas sospechas.

El desequilibrio que implica desarrollar el enfoque hemisférico desde uno de los dos polos continentales ya fue mencionado por el historiador Herbert Eugene Bolton, a quien muchos citan como el primer "visionario" hemisférico de EE.UU. Como es sabido, en un famoso discurso (1932) dirigido a la *American Historical Association*, Bolton fustiga a sus colegas historiadores por su provincialismo y nacionalismo, y los invita a considerar la historia del hemisferio en su "esencial unidad", tal como nos lo recuerda Bauer. Aunque posteriormente tal unidad pudo concebirse como homogeneizadora, Bolton entendía esa "unidad esencial" sobre todo como un principio metodológico para la construcción de "comparables", como un marco o trasfondo que neutralizara la incomparabilidad entre situaciones que presuponen las lógicas históricas antagónicas del Norte y del Sur. O sea que se trataba de desarrollar un comparatismo que permitiera, en los términos del propio Bolton, resaltar particularidades y diferencias que sin el dispositivo de la comparación pasarían desapercibidas.[11] Consciente del riesgo de que la "Greater America" se convierta en una Norteamérica más extensa, Bolton bromea: "Perhaps the person who undertakes the task [to sketch the highlights and the significant developments of the Western Hemisphere as a whole], as a guarantee of objectivity ought to be an inhabitant of the moon" (Bolton 1933: 474). Siempre y cuando la luna no sea ya propiedad de alguna nación o corporación...

Tanto en la teoría como en la práctica, entonces, los enfoques hemisféricos no son garantía de objetividad, y pueden incluso ocultar estrategias expansionistas a diferentes niveles. En el caso de Bolton, constatamos que su interés por la "Greater America" responde también a necesidades territoriales de su disciplina académica. El nuevo marco,

argumenta Bolton, le dará trabajo a los estudiantes formados por Turner y otros investigadores de la frontera, pero también abre un sinnúmero de perspectivas de investigación en un momento en el que "muchos temas de tesis doctorales en los EE.UU. han sido cultivados más allá del punto de rendimiento menguante" ("*beyond the point of diminishing return*" 474). Vemos entonces que en los estudios hemisféricos la voluntad de cruzar fronteras geográficas y culturales es tanto una decisión intelectual como una necesidad laboral y "territorial" de las disciplinas a partir de las cuales se desarrolla. Pero nos apresuramos a agregar que estos intereses personales y económicos en los estudios hemisféricos no anulan el valor ni desmienten el sincero interés de las investigadoras y los investigadores por lograr un enfoque que permita identificar o trazar las nuevas configuraciones mundiales y las formas de vida que emergen en las Américas.

Los ensayos reunidos en este libro coinciden en valorar los diferentes "cruces" americanos que exploran, poniendo en evidencia la productividad de figuras y eventos que todavía son leídos, aunque cada vez menos, y vividos –difícil establecer con qué frecuencia– en clave de pérdida, tragedia o perversión. Las migraciones, por ejemplo, así como las culturas y los idiomas híbridos que generan, comportan innegables formas de sufrimiento asociadas con un déficit real e imaginario (de orígenes, pertenencia, lengua, familia, comunidad, profesión, etc.), pero también engendran procesos de absorción y de reconversión (de pérdida a ganancia) individuales y colectivas de las mismas. Así tenemos las conversiones de las culturas migrantes que implica la emergencia de la cultura "latina" en EE.UU., en pleno devenir "post-étnico" (Stavans), o las reescrituras de la historia y la geografía nacionales (Agustoni, Wagner) que capitalizan las ausencias, confiriéndole al presente histórico de la migración una particular densidad. Ni las migraciones ni las transculturaciones son vistas, por lo tanto, como marcas de un triste final sino, al contrario, como principios de transformación que no excluyen la continuidad con el pasado, y que afectan por igual a ambos polos de los cruces (Sánchez, Spitta). Incluso los cruces "perversos" como el narcotráfico (Herlignhaus) y la figura del *freak* (López-Labourdette) cambian de valor al ser leídos como paradigmas críticos capaces de esclarecer nuestros presentes compartidos. El narcotráfico, en tanto relato dominante del imaginario actual, pero también visto como lazo

comercial y político de las naciones Modernas y signo invertido de sus lazos de dependencia, puede entenderse como traza y huella de la gestión de los afectos y de la gobernabilidad en la Modernidad. En cuanto a los monstruos y *freaks* del *performer* Guillermo Gómez-Peña, pueden ser leídos como escenificaciones de las nuevas alteridades transgresivas del orden imaginario de lo mismo y de lo propio, y permiten así rastrear, e incluso desarmar, algunos de los miedos y las angustias de las sociedades contemporáneas (López-Labourdette).

El énfasis en el potencial creativo de los lazos interamericanos que resaltan estos ensayos puede parecer ingenuo, incluso ofensivo, al recordar que remiten a –y se alejan de– situaciones históricas concretas, para cuyos protagonistas involuntarios las perspectivas de cambio y mejora son a veces ínfimas ("mojados", toxicómanos, migrantes en crisis de identidad o sometidos a pasados dictatoriales y presentes divididos, exiliados económicos de todo tipo, etc.). Nos parece, sin embargo, que más que idealizar un presente, estos textos tratan de leer futuros posibles entre sus líneas, de desentrañar situaciones confusas (por ejemplo, las procesiones de la virgen en EE.UU.) en términos éticos (responsables), y no moralizantes. En cierto sentido, las visiones y los recorridos de las Américas que proponen estos ensayos son comparables a la historia alternativa escrita por el periodista Nilo María Fabra de *La guerra de España con los Estados Unidos*, cuyo subtítulo –*"Páginas de la historia de lo por venir"*– inspira el ensayo de Scott MacClintock. Como los espacios imaginarios de Fabra, los conceptos, lazos y recorridos que esbozan estos enfoques hemisféricos son evocadores pero necesariamente parciales, inexactos y, en cierta medida, también desacertados, porque los tiñe el empeño por vislumbrar porvenires que no condenen a los presentes.

Así, cuando Hermann Herlinghaus nos invita a revisitar la colonización del Nuevo Mundo y las relaciones poscoloniales a través del "lente" de los relatos en torno a las substancias psicoactivas americanas y a su comercio, o cuando sugiere que la "intoxicación" es a su vez una noción pertinente para comprender procesos históricos de marginalización de los afectos, no niega los efectos negativos de las llamadas "drogas" sino que suspende el registro paralizante en que las pensamos habitualmente (tiroteos, toxicómanos muertos en un inodoro público, prostitución de adolescentes, etc.), insistiendo en su potencial esclarecedor. Cuando Spitta rastrea la ruta migratoria del culto a la

Virgen de Guadalupe, no celebra la expansión del catolicismo en EE.UU. ni anticipa una simple invasión cultural mexicana; analiza, más bien, los cambios semánticos, políticos y simbólicos que transforman al ícono en figura cultural polifacética, reveladora de los cambios que suscitan los flujos migratorios en los imaginarios de inmigrantes y residentes, y de la relación que se establece entre ellos. Tampoco propone López-Labourdette a las figuras monstruosas del artista Gómez-Peña como modelos normativos de identidad, ni como descripciones de la realidad, sino como dispositivos que descomponen modelos y descripciones, resaltando sus tramas de diferencias. Al alabar la irreverencia y el humor que caracteriza a la segunda, tercera o cuarta generación de artistas latinos, reemplazando el tono de queja de la generación de la migración, Sánchez no menosprecia las condiciones de vida de ninguna de ellas sino que resalta las diferencias en sus modos de auto-comprensión. Para Wagner lo intraducible es uno de los ejes centrales de la transculturalidad y de la experiencia de lo común o compartido; sin exaltar la incomprensión entre culturas ni sus diferencias abismales, avanza la necesidad de reconocer la funcionalidad de los filtros de la incomprensión cultural. Por su parte, Agustoni considera cómo los desplazamientos de la noción de género (femenino) acompañan la trayectoria migratoria de dos poetas afro-caribeñas, llamando la atención sobre la amplitud de los cambios que conlleva la deslocalización del sujeto.

El "cruzar" que proponemos como figura y límite de nuestro enfoque compartido pretende destacar las dinámicas, a la vez contradictorias y prometedoras, ya identificadas (pero también proyectadas) en las relaciones interamericanas. La metáfora del cruce permanece dentro de los registros analíticos corrientes en los enfoques interamericanos, en términos de mestizaje, hibridación, inter- y transculturalidad; inversión, conversión, subversión; invasiones, contaminaciones, contrabando; fronteras, localizaciones, globalizaciones. Evoca el proceso de traslación de un polo a otro más que la llegada o la partida de uno u/a otro, las inversiones quiásmicas más que dicotómicas, las combinaciones inesperadas que no reproducen sus orígenes. En todos los casos el término mantiene a la vista la trampa de la armonización y la idealización de la diferencia que acecha sin falta a todo investigador de las Américas. Por ello proponemos comenzar la lectura de estos ensayos con el de Silvia Molloy, saludable recordatorio de las incomprensiones lingüístico-

culturales inaugurales en las relaciones interamericanas a partir de la conquista, permeadas por deseos de anexión o asimilación. Como lo recuerda la figura del *lengua* (intérprete colonial), toda traducción o puesta en relación cultural implica también un posicionamiento político –las más de las veces incómodo, involuntario o impuesto, a veces francamente marginador– respecto a las constelaciones culturales que cruza y enlaza.

Uno de los desafíos planteados por los cruces culturales ya inevitables que efectuamos cotidianamente es el de asumir nuestra función de "lenguas" y reinventarla, o re-escenificarla, fuera de los vestigios del imaginario bélico de la conquista.[12] Los textos de los artistas Carmelita Tropicana y Humberto Crosthwaite, con los que se cierra este volumen, responden a este desafío con incisivo sentido del humor, recordando la dimensión lúdica del cruzar, de los trueques complejos y cotidianos que implica, hechos con ánimo transgresor o tergiversador, a veces, aunque no siempre, por y con placer. Pero también, no lo olvidemos, para reparar la injusticia y contrarrestar el sistema represivo que toda frontera potencialmente –y las más de las veces concretamente– sanciona. "Mientras exista una frontera que cruzar –concluye el narrador de *Cicatrices*–, la seguiremos cruzando".

<div style="text-align:right">Ginebra y San Gallen, agosto de 2012</div>

Notas

[1] Tendencia que se da como consecuencia de una historia concreta de cruces e inversiones que afectan todas las esferas, y es especialmente visible en los cambios de hegemonía económica de los últimos cincuenta años. Basta observar la situación económica después de la crisis financiera de 2008, por ejemplo de Brasil y EE.UU., que llevó a la revista *The Economist*, en su portada del 9 de septiembre de 2010, a trocar el Sur por el Norte. El Cono Sur (sobre todo Brasil) pasa al Norte, y EE.UU. forma el nuevo subcontinente. Como en los demás BRICS, la revista *The Economist* ha publicado varias portadas que muestran el descenso económico de Brasil.

[2] La cita entera es: "Padre, no te espantes, pues todavía estamos *Nepantla*, y como entendiese que lo que quería decir por aquel bocablo o metáfora que quiere decir estar en medio torné á insistir que medio era aquel en que estaban me dijo que como no estaban aun bien arraigados en la fé que no me espantase de manera que aun estaban neutros que ni bien acudían á la una ley ni á la otra ó por mejor decir que creían en Dios y que juntamente acudían á sus costumbres antiguas y ritos del demonio (Durán, Fray Diego, *Historia de las Indias de Nueva España Y Islas de la Tierra Firme*, Tomo II, México, Imprenta de diego Escalante, 1880 [1579-81], 268 – la obra se encuentra en línea).

[3] En su artículo, "Movilidad cultural y conmutación carnavalesca: la reciente literatura latina en USA", Yvette Sánchez enumera y analiza los aportes de la producción artística de la comunidad latina en EE.UU. al pensamiento sobre la transculturalidad, repasando al mismo tiempo algunos de los nuevos paradigmas visuales que se están imponiendo.

[4] Mencionemos también las contribuciones de Edward Said, Gayatri Chakravorty Spivak, Dipesh Chakrabarty, Aimé Césaire y Benedict Andersen.

[5] Appadurai, Arjun (1996). *Modernity at Large: Cultural Dimensions of Globalization*. Minneapolis and London: University of Minnesota Press.
La noción de flujos globales acuñada por el antropólogo oriundo de la India también hace hincapié en la desaparición de fronteras territoriales y las consecuencias culturales de la globalización en un mundo desterritorializado y en movimiento perpetuo. Como resultado se generan constantemente nuevas formas culturales, por lo que Appadurai descarta la idea de culturas individuales y aisladas. Desde su punto de vista, lugares, espacios y localidades son constructos. De este modo, localidad pasa a ser un concepto fenomenológico producido en constelaciones culturales variables, adoptando por lo tanto significados siempre cambiantes. En este contexto, Appadurai introduce los siguientes términos para esferas transnacionales, flujos culturales globales y mundos imaginados: *ethnoscapes, technoscapes, financescapes, mediascapes* y *ideoscapes*.

[6] Ette, Ottmar (2005). "Alexander von Humboldt: The American Hemisphere and TransArea Studies". Iberoamericana, Frankfurt am Main/Madrid, V, 20, Diciembre: 85-108 [traducción de las autoras].

[7] Friedman, Jonathan (1999). "The Hybridization of Roots and the Abhorrence of the Bush". M. Featherstone/S. Lash (eds.). *Spaces of Culture: City/Nation/World*. London: Sage: 230-256.

[8] Sin pretender siquiera esbozar las múltiples genealogías, nos parece que una condición necesaria para el desarrollo de todo enfoque despolarizador y hemisférico ha sido sin duda el cuestionamiento de la concepción europea de las dos Américas y del eurocentrismo en general, cuestionamiento que libera al imaginario americano de algunos de sus *a priori* constitutivos. Textos como *La invención de América* (1958) del historiador Edmundo O'Gorman, *La conquête de l'Amérique. La question de l'autre* (1982) de Tzvetzan Todorov, o cualquiera de los textos de los años noventa del filósofo Enrique Dussel, han ayudado a deconstruir y a reescribir las historias americanas, situando a las Américas al centro de una reflexión en torno a la construcción del imaginario europeo y de la Modernidad. En el ámbito de los estudios literarios, los enfoques hemisféricos se han ido "oficializando" a partir de los años 80-90, y han debido descentrar a Europa una y otra vez para poder despejar caminos transamericanos. Se suele citar al libro editado por Gustavo Pérez Firmat en 1990, *Do the Américas Have a Common Literature?*, como un momento clave en la larga genealogía del pensamiento sobre las Américas. En él se plantea la posibilidad que las literaturas americanas compartan un estrato común no sólo de influencias europeas sino también de experiencias y preocupaciones que, aún procesadas de manera diferente en cada región (y en particular, en el Norte y el Sur), establezcan un territorio cultural en común. Unos años antes (1985), M. J. Valdés editaba las actas del X Congreso de la Asociación Internacional de Literatura Comparada introduciendo la idea de que, por un lado, es posible pensar las literaturas americanas a partir de las relaciones cambiantes pero sostenidas que se establecen entre ellas, y por otro, que este tejido intertextual de las Américas plantea problemas que cuestionan algunos de los principios metodológicos que fundaron el enfoque comparatista (ver M.J. Valdés, Ed. *Inter-American Literary Relations / Rapports littéraires inter-américains*. Proceedings of the Xth Congress of the International Comparative Literature Association / Actes du Xe Congrès de l'Association Internationale de Littérature Comparée (New York 1982). New York, London : Graland Publishing Inc., 1985). Más de 20 años después, un número de la revista *Comparative Literature* dedicado a "The Americas, Otherwise" demuestra que el pensamiento sobre las Américas continúa, inestable y

productivo, cuestionando las evidencias que participan en la construcción de comparables, y desplazando los puntos de partida de la reflexión, las más veces hacia el Sur.

Muchos otros nombres y textos han dibujado los perfiles americanos de las últimas décadas, y muchos otros podrían sin duda figurar como hito fundacional de algún aspecto, o algún ángulo inédito en el enfoque hemisférico y no totalizante de las Américas. Pensamos, por ejemplo y en desorden, en Lezama Lima, Mary-Louise Pratt, Walter Mignolo, Djelal Kadir, Beatriz Pastor, Margo Glantz, Carlos Jáuregui, Earl Fritz, Doris Sommer, José David Saldívar y muchos otros y otras desde varios ámbitos de estudio, trabajo y residencia.

[9] El artículo está incluido en la rúbrica "the changing profession", "la profesión cambiante".

[10] Ver "*Falta de fidelidad*" (21-27).

[11] Herbert. E. Bolton, "The Epic of Greater America", *The American Historical Review* 38 (Apr. 1933): 448-474. <http://www.jstor.org/stable/1837492>. Notemos que la conciencia del riesgo no impide que "Greater America" sea efectivamente por momentos sólo una Norteamérica más grande. Véase también el artículo de Antonio Barrenechea, "Good Neighbor / Bad Neighbor": Boltonian Americanism and Hemispheric Studies". *Comparative Literature* 61/3 (Summer 2009: 231-243).

[12] Como lo sugiere el ensayo de McClintock al señalar que la prensa norteamericana desarrolla un interés por la geografía e historia de Cuba a partir del conflicto bélico entre España y EE.UU., muchas de las primeras noticias que tenemos de los "otros del mundo" se articulan en torno a conflictos armados.

Falta de fidelidad:
escenas de traducción en las Américas

SYLVIA MOLLOY
New York University

En los relatos de encuentros culturales, aquellos que se acostumbraba llamar, con toda naturalidad, crónicas de "descubrimiento", siempre me ha sorprendido la aparente facilidad de las comunicaciones. Aún de chica, intuía algo sospechoso en esa presunta facilidad, especialmente en el encuentro, que oía relatar una y otra vez, el de Colón y los indígenas del Caribe. La aparente transparencia del diálogo me resultaba, a mí, bilingüe desde chica y en vías de ser trilingüe, infinitamente problemática. "Les dijimos", "nos contestaron", "comprendimos", "insistieron", y así sucesivamente. Pero, "¿en qué idioma?", preguntaba yo a los adultos, consciente ya de la inseguridad y del vaivén de todo contacto lingüístico, para oír siempre la misma respuesta: "Pero tenían intérpretes". El hecho de que dicho intérprete, para poder traducir, tendría que haber tenido por lo menos un conocimiento rudimentario previo del lenguaje de quienes estaban siendo "descubiertos" no parecía presentar problema alguno.

Poco se sabe de Luis de Torres, el intérprete de Colón, salvo el hecho, para nada insignificante, de que era converso. De él se dice que hablaba varios idiomas –árabe, hebreo, caldeo, español, portugués, francés y latín–, y que había estado al servicio del gobernador de Murcia, ciudad con una población judía considerable. Después de los edictos de expulsión de 1492, los servicios de Luis de Torres perdieron su utilidad. Queda consignada su oportuna (y acaso oportunista) conversión, el 2 de agosto de 1492, exactamente veinticuatro horas antes del zarpar Colón del puerto de Palos. Ya en el primer encuentro con los habitantes del nuevo mundo, quedó claro que ninguna de las lenguas habladas por Torres servía para entender el lenguaje de los indígenas. No quedaba sino

el recurso de los signos, los cuales –si creemos lo consignado por Colón en su diario– bastaban para transmitir declaraciones asaz complicadas. Colón habla poco de Torres en su diario, lo cual no sorprende. De hecho, los intérpretes o traductores –los *lenguas*– ocupan un lugar reducido en las crónicas: necesariamente se los *transparenta*. Señalar la importancia del intérprete al lector, sobre todo si ese lector es el soberano, haría peligrar dos nociones ideológicamente indispensables para la aventura imperial. Primero, la eficacia del mismo "descubridor" quien, superando obstáculos, consigue él mismo la información necesaria para llevar a cabo la conquista. Segundo, la falta de resistencia por parte del indígena "descubierto", lo cual indica que está listo para ser colonizado.

El hecho de que Luis de Torres fuera converso, acaso marrano, parece particularmente apto para quien debía *convertir* una lengua en otra. Sin embargo esa aptitud resulta inútil, ya que las lenguas habladas por Torres no eran las necesarias. Esa inevitable *incompetencia* caracteriza a casi todos los intérpretes de la conquista española. Piénsese en Estevanico, intérprete de Pánfilo de Narváez en su expedición a la Florida, el mismo Estevanico que, poco más tarde, acompaña a Alvar Núñez Cabeza de Vaca en su periplo desde la Florida hasta México. Una vez más se encarga la comunicación con el otro a aquél que reúne la mayor cantidad de signos de alteridad: Estevanico es africano, musulmán, esclavo y, él también, converso. Alvar Núñez lo llama, con toda naturalidad, *el negro*. Una vez más, la incompetencia lingüística de Estevanico, que además de castellano sólo habla árabe, es patente. Trujamán inútil, sirve, sin embargo, como mediador: los españoles lo mandan invariablemente delante de ellos para que intente establecer contacto, malo o bueno, con las sucesivas comunidades indígenas que encuentran a su paso. Una vez que los caminantes llegan a México –es decir, una vez que recobran su poder de comunicación en una sociedad monolingüe– Estevanico se vuelve prescindible y pierde valor. Recobra su categoría de esclavo, es vendido a otros españoles, y poco después muere violentamente en una expedición militar.

Paso a un tercer traductor, Felipillo, el intérprete de Pizarro y de su capellán Valverde, en el episodio de Cajamarca, durante la conquista del Perú. Esta vez, los españoles están mejor preparados para la transacción lingüística, o por lo menos así lo creen. Después del primer viaje de 1527, Pizarro vuelve a España con dos jóvenes indígenas a quienes hace

bautizar y aprender castellano, volviéndolos de esta manera útiles para viajes futuros. Uno de ellos, Felipillo, sirve de intérprete en una de las escenas más patéticas de la conquista española, escena de malentendidos múltiples, tanto lingüísticos como culturales, que desemboca en violencia. Verdadera escena fundacional que subsiste en el imaginario latinoamericano y que ha sido incansablemente referida por cronistas e historiadores con fines diversos.[1] En ella, se recordará, Valverde, el capellán de Pizarro, se dirige solemnemente al Inca Atahualpa para comunicarle la soberanía de la corona española sobre sus dominios, así como la supremacía del dios cristiano. La complejidad cultural y lingüística de esta escena, como es bien sabido, ha dado pie a múltiples interpretaciones. Felipillo hace de intérprete, traduciendo del quechua al español y viceversa. Es indígena, sabemos, pero indígena de la costa, por lo tanto es difícil saber si habla el quechua andino de manera competente. Habla español porque lo ha aprendido en España pero, dado que su español es probablemente precario y, en todo caso, utilitario, no es evidente que pueda traducir conceptos y no simplemente vocablos de una lengua a otra. Por otra parte, Felipillo es apenas más que un niño, ignora probablemente las complejidades lingüísticas de las dos lenguas en las que, se supone, es experto, como probablemente ignore las complejidades de la nueva fe que, mal o bien, le han inculcado.[2] Cuando Valverde le pide que traduzca "Tres personas en un dios", traduce "Tres más uno, hacen cuatro". Finalmente, no queda claro dónde, en este tire y afloje lingüístico en el que se juega el destino de dos imperios y varias culturas, reside la lealtad de Felipillo.

Felipillo traduce el español de Valverde para Atahualpa y el quechua de Atahualpa para Valverde, y en esa doble transacción lingüística se juega la suerte de los dos imperios. Piénsese en el gesto ambiguo que aparentemente confirma el malentendido. Valverde ofrece al Inca los evangelios como signo del orden nuevo. Atahualpa, por lo menos en una de las múltiples versiones de este episodio, acerca el libro al oído, como queriendo escuchar lo que dice, y luego lo arroja al suelo. El gesto podría ser de desdén, como se lo ha interpretado a menudo, pero también de indiferencia: el libro, como objeto cultural, no existe dentro del sistema de referencias del Inca; por lo tanto, no es reconocible, y mucho menos venerable. El lengua no podía traducir lo que para Atahualpa (y acaso para el mismo lengua, cristiano novato) carecía de representación.

Como los españoles, como Luis de Torres, como Estevanico y, hasta cierto punto, como Felipillo, Atahualpa no puede traducir de un campo cultural a otro.

En todas estas transacciones lingüísticas interesa señalar ciertos atributos comunes a los tres intérpretes. En los tres casos, el intérprete es un sujeto marginal –judío, moro, indígena– que representa en su cuerpo mismo, es decir en la visibilidad de su diferencia étnica, la alteridad, acaso mismo la alteración, que implica el conocimiento de otra lengua. En cierto sentido el intérprete re-presenta esa lengua otra, es, si se me permite el juego de palabras, *un lengua que representa otra lengua*. Pero, al mismo tiempo, ese intérprete ha sido incorporado (en una categoría menor, como subalterno) al grupo dominante, es un *converso*, un *traducido*. A mitad de camino entre dos culturas, –la una, por necesidad, sometida a la otra–, es, por su condición misma, un sometido, un *menor*, es esclavo, o niño, o sirviente, disminuido por el diminutivo: Estevanico, Felipillo. Finalmente, como es el caso de todo converso, es para siempre sospechoso, considerado capaz de retornar a sus viejas prácticas y, por ende, potencialmente desleal. En cuanto a la competencia lingüística del intérprete, es, más que nada, simbólica: poco importa, en fin de cuentas, si habla la lengua necesaria o no. Podría acaso explicarse que Colón contratara a Luis de Torres, experto en lenguas "orientales", porque pensaba que la expedición llegaría a Asia. Menos evidente es la elección de Estevanico, cuyo árabe bien poco podía servirle en regiones que habían dejado de ser *terra incognita*. A menos que la eficacia de la comunicación no haya sido criterio determinante sino más bien simulacro. La eficacia del intercambio lingüístico, la elección del idioma apropiado para hacerse comprender, nunca parecen haber sido preocupaciones centrales del explorador español. Prueba de esa indiferencia es la lectura obligada del requerimiento a los pueblos indígenas, requerimiento que se leía con frecuencia, desde luego en español, ante playas desiertas, o en cubierta antes de desembarcar, o en voz baja: no era necesario que se escuchara, y menos que se comprendiera. Por ello podría aventurarse que el uso de la lengua no apropiada pero, para los españoles, suficientemente *extranjera* (hebreo, caldeo, árabe, quechua de otra región), no apunta tanto a establecer la comprensión como a destacar la otredad básica del intérprete, su problemática *confiabilidad*. Es otro signo de su diferencia.

Imposible saber si, como han querido ver ciertos comentadores, Felipillo traiciona a Atahualpa con una traducción deliberadamente incorrecta. Después de todo, en ese encuentro él era el único que hablaba, con alguna competencia, las dos lenguas. Los comentadores no tardaron, sin embargo, en orientar ideológicamente la escena en una u otra dirección. Así el Inca Garcilaso (otro sujeto escindido, ambiguo, que lee la historia de la conquista del Perú con más sutileza que la mayoría pero que, en este caso, toma partido por los españoles) atribuye a Felipillo la dudosa distinción de haber sido el único indígena, en esa ocasión, que contribuyó a la destrucción del imperio incaico. Figura patética, disminuida, infantilizada, como se ha dicho, el intérprete se ve aquí dotado de un atributo negativo adicional, el de infame. Su carencia lingüística es *falta*, en el doble sentido del término: por su culpa se pierde un imperio.

TRADUCCIÓN Y NACIÓN: TRANSFERENCIAS CULTURALES

Paso ahora al siglo diecinueve para considerar otra escena de "descubrimiento", sin duda menos célebre, en la cual la traducción, el malentendido y la transferencia, no ya de palabras sino de bienes materiales, favorece una vez más la rapiña colonizadora. En 1839 John Lloyd Stephens, abogado y hombre de negocios del estado de New Jersey, en Estados Unidos, hizo un viaje a América Central deteniéndose largamente en la península de Yucatán. Viajero avezado y coleccionador de piezas exóticas, Stephens ya era autor de diversos libros de viaje por el Medio Oriente y por Asia. Para este nuevo viaje buscó la compañía de Frederick Catherwood, arquitecto y dibujante inglés, a su vez viajero experimentado, célebre por sus panoramas exóticos, enormemente populares, que solía exhibir cuando volvía de sus viajes.

Stephens y Catherwood "descubren" las ruinas mayas de Copán y quedan deslumbrados. Los viajeros mismos reciben una acogida menos entusiasta: los habitantes de Copán los ven con recelo, sobre todo un José María Acevedo, que decía ser propietario de las ruinas y no quería dejar entrar a los viajeros. Stephens cuenta en su relato cómo concibe inmediatamente un plan de acción para poder obtener acceso a las ruinas. La solución sería:

[T]o buy Copán and remove the monuments of a by-gone people from the desolate region in which they were buried, set them up in the "great commercial emporium" and found an institution to be the nucleus of a great national museum of American antiquities!" [Comprar Copán y sacar estos monumentos de gentes remotas de la desolada región donde estaban enterrados para instalarlos en el "gran emporio comercial" y allí crear una institución que fuera el núcleo de un gran museo nacional de antigüedades americanas.] (*Central America*, vol. I, 115)

El proyecto, típico de viajes de "descubrimiento" semejantes, no sorprende a primera vista, como no sorprende la justificación a la que se recurre para sublimar la depredación como empresa de salvataje. El viajero del primer mundo, vuelto instantáneamente "experto", comprueba la incompetencia de los "nativos" para apreciar su patrimonio y cuidarlo debidamente, e interviene heroicamente para salvar las ruinas. Pero no es ésta la única justificación a la que acude Stephens sino también, más perversamente, a un derecho de propiedad subyacente:

"[The ruins] belonged of right to us and, though we did not know how soon we might be kicked out ourselves, I resolved that ours they should remain" [Las ruinas eran nuestras por derecho y, aunque no sabíamos hasta cuándo podríamos quedarnos antes de que nos echaran, resolví que nuestras seguirían siendo"]. (*Central America* vol. I, 115-6)

Notablemente, Stephens acude a ese criterio de propiedad *antes* de haber comprado las ruinas, es decir antes de que fueran, verdaderamente, "nuestras". Si las ruinas le pertenecen no es porque las ha adquirido sino por un derecho preexistente: son "nuestras" *porque son americanas*, como el propio Stephens. Aquí, el viajero recurre no a un acto de traducción literal sino a un acto de traducción cultural mediante un deslizamiento semántico. Si en sus viajes anteriores a Oriente Stephens era viajero exótico, cuyo origen poco importaba, ahora es viajero *nacional*, americano prácticamente oficial que se autodefine (un tanto vagamente, hay que decirlo) como enviado especial del presidente van Buren. Por lo tanto, reclama las ruinas para llevárselas a Estados Unidos porque son, después de todo, piezas americanas, es decir *nuestras*. Ideológicamente, ese americanismo expansivo no es frecuente en la época. El concepto de un *continuum* norte/sur no tiene cabida en el imaginario norteamericano de la época, como no lo tiene, hay que

decirlo, hoy en día. Por un lado está "*America*" y, por el otro, "*South America*". Ya durante un viaje estratégico por América del Sur, en 1820, Henry Marie Brackenridge, visiblemente disgustado, escribe al entonces presidente de Estados Unidos, James Monroe: "They call us Americans of the north, *Americanos del norte;* and themselves, *Americanos del sud*" ["Nos llaman americanos del norte y se llaman a ellos mismos americanos del sud], (Allen, 72). El disgusto de Brackenridge no resulta de la última apelación –americanos del sur– sino de la primera, americanos del norte, en la que el adjetivo resulta, a su ver, superfluo. En otra carta a Monroe, cuyo título es revelador –"A Letter on South American Affairs by an American"– Brackenridge observa: "[A]s the first of the colonies in forming an independent government, [we] have become peculiarly entitled to the appellation of AMERICANS" ["Siendo la primera colonia en constituir un gobierno independiente, tenemos especial derecho a la apelación de AMERICANOS"], y agrega que, dada esa primacía, los Estados Unidos pueden considerarse "THE NATURAL HEAD OF AMERICA" [LA AUTORIDAD NATURAL DE AMERICA] (Énfasis del autor; Allen 75).

Sin embargo, en lo que se refiere al pasado, y a "América" en cuanto repositorio de bienes culturales, el término se carga de un sentido considerablemente más amplio, determinado menos por la geografía o la historia que por la ideología. En un siglo que se caracteriza por la búsqueda de orígenes y que inaugura la cultura de las ruinas, Stephens, el buen conocedor del Medio Oriente y de la "cuna de la civilización", quiere establecer a todo precio un pasado americano igualmente noble, civilizado y prestigioso. Le resulta difícil, sin embargo, encontrar restos materiales de ese pasado en la América del Norte, pese a sus empeños: no hay ruinas monumentales, no hay templos, no hay ídolos. Todo eso se encuentra en la *otra* América, ese territorio vagamente delineado que no parece concebirse sin adjetivo: Sud América, América hispánica, América latina, es decir, una América no del todo "América". Lo que queda por hacer, y lo que de hecho hace Stephens a la perfección, es establecer una continuidad entre las dos Américas, inventar un americanismo estratégico que permita a los Estados Unidos tener ruinas "propias" mediante un acto de anexión y traslado que es tanto cultural como material. De este modo se logra establecer un pasado de "alta cultura" protésico que permita mostrar al mundo, en palabras del propio

Stephens, "that the people who once occupied the American continents were not savages" [que los pueblos que hace mucho ocuparon los continentes americanos no eran salvajes"] (*Central America*, vol. I, 79). Dos cosas son necesarias para asegurar el éxito del traslado cultural. Primero, hay que desconectar las ruinas, en tanto bienes simbólicos, de la comunidad dentro de la cual pueden todavía tener sentido. Stephens debe demostrar que los indígenas de Guatemala o de México que habitan la región donde se encuentran las ruinas, y para quienes las ruinas son parte del paisaje cotidiano, desconocen o desprecian su valor cultural. En una palabra, debe demostrar que para esas comunidades las ruinas son *insignificantes*. A pesar de que Stephens recurre a esos mismos indígenas como guías, lo cual demostraría por parte de éstos familiaridad con las ruinas y conocimiento de ellas, es necesario que Stephens no les reconozca competencia cultural alguna. Es necesario disminuir al indígena (un poco como se aniñaba a Estevanico, a Felipillo),[3] negarle agencia, desaparecerlo. De ahí la descripción de un Copán despoblado, abandonado, carente de sentido; un Copán que, como el casco de un barco abandonado –la imagen es elocuente– es necesario salvar, resignificar, *llevar a otro lado*:

> "The city was desolate. No remnant of this race hangs round the ruins, with traditions handed down from father to son and from generation to generation. It lay before us like a shattered bark in the midst of the ocean, her masts gone, her name effaced, her crew perished, and none to tell whence she came, to whom she belonged, how long on her voyage, or what had caused her destruction."
> [La ciudad estaba desierta. No subsisten en las ruinas rastros de esa raza, no quedan tradiciones que se transmiten de padre a hijo y de generación en generación. Yacía ante nosotros como una barca despedazada en medio del océano, perdidos sus mástiles, borrado su nombre, muerta su tripulación. No quedaba nadie para decir de dónde había venido, a quién pertenecía, cuán largo había navegado, o qué había causado su destrucción] (*Central America*, vol. I, 105)

No sólo se tiene en menos el saber local sino que directamente se niega su existencia. Intencional o no, la actitud vuelve tanto más problemática la declaración siguiente:

> When we asked the Indians who had made them [the monuments], the dull answer was "Quién sabe? [Who knows?]" There were no associations

connected with this place, none of those stirring recollections which hallow Rome, Athens, and "The world's greatest mistress on the Egyptian plain". [Cuando preguntamos a los indios quiénes los habían construido, contestaban con un torpe "¿Quién sabe?" No tenían asociaciones que los conectaran con este lugar, faltaba la emocionada memoria que santifica a Roma, a Atenas, a "la soberana del mundo en la llanura egipcia" (*Central America*, vol. I, 104)[4]

Cabe la pregunta: ¿cómo puede determinar Stephens la falta de asociaciones o conjeturar qué tipo de asociaciones despertarían las mismas, dado que carece notablemente de conocimientos tanto históricos como lingüísticos? La riqueza semántica de la expresión *quién sabe*, a la que acude Stephens para probar el desinterés de los indígenas es, en el mejor de los casos, ambigua: dado el contexto, la frase podría indicar no desinterés sino resistencia: "sé lo que significan estas ruinas pero no te lo diré".[5] En otras palabras, la respuesta podría demostrar menos la falta de inteligencia (*dullness*) de los indígenas que su astucia, podría ser expresión de un rechazo consciente por parte de quienes no quieren compartir un conocimiento. Pero tal interpretación sería intolerable para Stephens, cuyo propósito es mostrar, justamente, que no hay tal conocimiento. Del mismo modo, cuando pregunta a los indígenas de cuándo son las ruinas, y ellos le responden *muy antiguo* [sic], Stephens considera que la vaguedad de la respuesta es prueba, una vez más, de su indiferencia. De nuevo, entiende la respuesta literalmente, sin atender a las ricas connotaciones del término *antiguo* –viejo, sí, pero en el sentido de arcaico, fuera de la historia, perteneciente a tiempos míticos–, connotaciones que, por el contrario, añadirían valor a las ruinas. Poco se sabe de las capacidades lingüísticas de Stephens, pero parece claro que sus conocimientos de español eran escasos y los del maya quiché nulos.[6] Lo cual no impide que cuente su historia como si las comunicaciones fueran transparentes, en ese estilo de "les dijimos, nos respondieron" ya descrito. Desde luego no hay, en ningún momento, mención de un traductor.

Dado su proyecto –descubrir las ruinas americanas *en* América y luego transportarlas *a* América–, podría decirse que Stephens no sólo era incapaz de percibir diferencias culturales sino que estaba predispuesto a ignorarlas. En fin de cuentas, la comprensión a medias, el malentendido y el error lo benefician, como beneficiaron a los españoles, justificando una apropiación concebida como ejercicio de un derecho : "they belong

by right to us" [por derecho nos pertenecen] (*Central America*, vol I, 115-6). En el discurso de Stephens los términos *nosotros* y *América* se vuelven verdaderos deícticos, tanto ideológicos como lingüísticos. Sin tener este hecho en cuenta, el párrafo siguiente, que cierra el segundo volumen del relato de Stephens a manera de conclusión, carecería de sentido:

> [T]he [Mexican] republic, without impoverishing herself will enrich her neighbors of the North with the knowledge of the many other curious remains scattered through her country. And [I entertain] the belief also that England and France [...] will leave the field of American antiquities to us; that they will not deprive a destitute country of its only chance of contributing to the cause of science, but rather encourage it in the work of bringing together, from remote and almost inaccessible places, and retaining on its own soil, the architectural remains of its aboriginal inhabitants. [La república mexicana, sin empobrecerse, enriquecerá a sus vecinos del norte con el conocimiento de los muchos otros restos dispersos por todo su territorio. Y yo albergo la esperanza de que Inglaterra y Francia [...] nos dejarán el campo de las antigüedades americanas, que no privarán a un país indigente de la única posibilidad de contribuir a la causa de la ciencia, sino que más bien lo alentarán en la tarea de reunir los restos arquitectónicos de sus habitantes aborígenes, restos que se encuentran en lugares remotos y casi inaccesibles, y de conservarlos en su propio territorio.] (*Central America*, vol. II, 474)

Europa debe dejar*nos* el estudio de las antigüedades americanas a *nosotros*, los *americanos*. No debe impedir que *un país indigente* contribuya a la ciencia y que conserve *en suelo propio lo que quede de sus habitantes originales*. La frase es notablemente confusa. ¿Cuál es el país indigente, México o Estados Unidos? ¿Cuál de los dos debe conservar las ruinas *en suelo propio*, México o Estados Unidos? Y ¿de dónde son esos *habitantes aborígenes*, de México o de Estados Unidos? Nótese que ninguno de los nombres de los dos países sirve para responder a todas las preguntas, pero nótese también que las tres preguntas pueden responderse satisfactoriamente con la palabra *América*, una América ideológica más que geográfica, depurada de rasgos concretos; depurada, sobre todo, del remanente indígena mesoamericano.

A propósito de traducción y transferencia, es importante observar que el proyecto de Stephens de fundar un "gran museo de antigüedades americanas" (*Central America*, vol. I, 115) nunca se concretó. Ciertos problemas con el gobierno mexicano (menos indiferente de lo que

Stephens había creído) le impidieron exportar cuanto quería y debió contentarse con llevarse sólo algunas piezas, entre las que se contaban, nos asegura, las más valiosas. Entre esas piezas se encontraba una viga del palacio del gobernador de Uxmal, la única pieza fechada que permitía fechar las demás, y también piezas provenientes de Kabah que, según Stephens, "eran los especímenes más valiosos que el país tenía para ofrecer" (*Yucatán*, vol. I, 261). No encontrando espacio digno de estas piezas que atestiguaban un pasado "americano" en Nueva York, Stephens decidió enviar su colección al National Museum de Washington. El transporte de las piezas desde México se hizo en dos cargamentos, y mientras esperaba Stephens en New York la llegada del segundo, instaló provisoriamente las piezas del primero (que incluía la viga de Uxmal) en la Rotonda de Frederick Catherwood, su compañero de viaje, donde fueron exhibidas junto con los célebres panoramas de Jerusalén y de Tebas que ya había pintado Catherwood. Así, despojadas momentáneamente de su carácter "americano", que se supone hubieran recuperado en Washington, capital de "América", se somete a las piezas a una nueva traducción cultural y se las recontextualiza al ponerlas en contacto con el Oriente. De piezas americanas pasan a ser, provisionalmente, piezas orientalistas.

El 31 de julio de 1844, a las pocas semanas de la inauguración del la exposición, un incendio destruyó la rotonda de Catherwood, situada en Broadway esquina Prince Street, consumiendo las piezas de Stephens, entre otras esa viga de Uxmal que hubiera permitido fechar el conjunto con precisión. De pronto, la frase de los indígenas recobraba pleno sentido: las ruinas se volvían lo que siempre habían sido: "muy antiguas". Al formar parte del segundo cargamento, las piezas tomadas de Kabah no se perdieron en el incendio, pero padecieron una suerte no menos lamentable: Stephens se las regaló a un amigo, John Church Cruger, quien las instaló en el jardín de su mansión al borde del Hudson, como parte de una instalación que había hecho construir y que *simulaba* ser un conjunto de ruinas. Nuevo traslado, nueva traducción: de restos de edificios mayas, a reliquias "americanas", a piezas de exhibición orientalista, a simulacros románticos.

Traducciones de buen vecino

Hace unos años, en un viaje al Ecuador, me encontré con un grupo de turistas norteamericanos en la ciudad de Otavalo. Paraban en el mismo hospedaje que nosotros, y al descubrir que yo hablaba inglés, se mostraron encantados, e incluso locuaces. No eran del todo turistas; eran miembros de una tal "Alianza Pachamama", organización estadounidense que, como leí en uno de los folletos que me mostraron, era "a US-based organization linking a group of people from the modern world and leaders of remote indigenous tribes in the Amazon region of Ecuador", una organización que proponía una "alchemy for a new era" al reunir gente del "mundo moderno" con jefes de "remotas tribus indígenas". El director del grupo, encantado, me suministró más datos sobre esa alquimia, cuya finalidad era combinar los mejores elementos de esas "dos visiones del mundo" [sic] en una sola visión global, que produciría una "aleación" de las proezas intelectuales del mundo moderno con la profunda sabiduría de las culturas tradicionales. Los indios Achuar, me explicó, necesitaban ayuda de los norteamericanos para conservar sus selvas, y ellos, los norteamericanos, buscaban a los Achuar por "necesidad espiritual", para aprender a trabajar con chamanes e integrar sus prácticas rituales al mundo moderno. ¿Sabía yo lo que significaba la palabra "Pachamama?, me preguntó. Me hice la que no sabía. "Quiere decir Madre Tierra en quechua, que es la lengua nativa de América del sur", me respondió, como si no hubiera más que una. Por curiosidad le pregunté en qué lengua hablaban con los indígenas, ya que el grupo parecía resueltamente monolingüe. Me contestó que algunos miembros de la "Alianza Pachamama" hablaban "a little bit of Spanish" y se las arreglaban. Ni una palabra sobre las otras lenguas de contacto posible; ese Quechua era *la* lengua nativa, y ni mención, dada la región de la que me hablaba, del Shuar. Pero a esa altura de la conversación, la cara de Mr. Pachamama, como suelo llamarlo al recordar esta historia, se iluminó. ¿Sabe una cosa?, me dijo, muchos de los Achuar se han puesto a estudiar inglés.

Acompañaba al grupo el conductor del autobús en que viajaban, un ecuatoriano de pocas palabras que hacía también de guía y de intérprete. Le pregunté en español cómo era esa gente. "Qué quiere —me contestó, todos quieren ser chamanes. Pero es buena gente y pagan bien".

Notas

1. Ver, entre muchos otros comentarios, el de Patricia Seed.
2. Como señala Lydia Fossa, en el mejor de los casos el tiempo dedicado al aprendizaje de la nueva lengua era reducido y, si bien se adquirían los rudimentos del lenguaje, la capacidad de transferir conceptos de un sistema al otro probablemente fuera escasa. Adicionalmente, ya que en general se trataba de jóvenes, a quienes se elegía por su facilidad para aprender idiomas, es probable que el conocimiento de las complejidades del idioma propio también fuera deficiente. Escribe Fossa: "Por otro lado, el grado de inter-comprensión no puede medirse a carta cabal, pero una indicación sobre la reacción de los anfitriones al pedido de Pizarro de que levantaran una bandera, nos hace pensar en la profunda incomprensión que allí reinaba: "... la qual [vandera] los yndios la tomaron y la alçaron tres vezes riendose, teniendo por burla todo quanto les avia dicho porque ellos no creyan que en el mundo oviese otro señor tan grande y poderoso como Guaynacapa. Mas como lo que les pedia no les costava nada, conçidieron en todo con el capitan riendose de lo que les dezia" (Cieza de León 1989: 68).
3. "The Indians, as in the days when the Spaniards discovered them, applied to work without ardor, carried it on with little activity, and, like children, were easily diverted from it" [Como en la época en que fueron descubiertos por los españoles, los indios se dedicaban al trabajo sin entusiasmo, lo llevaban a cabo con mínimo esfuerzo y, como niños, se distraían de él con facilidad] (*Central America* vol. I, 118).
4. Referencia a Tebas, cita de la versión inglesa de la *Ilíada* hecha por Pope.
5. Sobre el tema de la resistencia indígena, ver Doris Sommer: "Los indígenas que se mantenían indescifrables porque se negaban a revelar secretos obviamente frustraban el control colonial" (116). No menos frustrante para Stephens es esta resistencia al intento de apropiación de las ruinas en un contexto neocolonial.
6. Es interesante notar que en el relato de un segundo viaje al Yucatán Stephens se muestra más atento a la lengua. Transcribe correctamente (*mestizo* y no *mestizos*) y a menudo incorpora palabras españolas en su texto sin subrayarlas: menciona, por ejemplo, "the bayle", "the enramada" y "the garrapatas" (*Yucatán*, vol. II 63).

Bibliografía

Allen, Esther. *This Is Not America: Nineteenth-Century Accounts of Travel between the Americas*. Tesis de Doctorado, New York University. Ann Arbor: UMI, 1991.

Fossa, Lydia. "Los primeros intérpretes de los evangelizadores o el riesgo de poner la palabra de Dios en boca de los nativos". Trabajo leído en LASA, Miami, 2000.

Seed, Patricia. "Failing to Marvel: Atahualpa's Encounter with the Word. *Latin American Research Review* 26/1 (1991): 7-32.

Sommer, Doris. *Proceed with Caution, When Engaged by Minority Writing in the Americas*. Cambridge: Harvard UP, 1999.

Stephens, John L. *Incidents of Travel in Central America, Chiapas and Yucatán*. Vols. I and II (1841): New York: Dover Publications, 1969.

_____ *Incidents of Travel in Yucatán.* Vols. I and II (1843); New York: Dover Publications, 1963.

Lengua y saber.
Entrevista a Ilan Stavans

VALERIA WAGNER
Universidad de Ginebra

VALERIA WAGNER: En la conferencia que diste en la Universidad de San Gallen, Suiza, hace un par de años, hablaste del *Spanglish* como una lengua en proceso de formación que indica la existencia de una nueva cultura. El *Spanglish* como modalidad de lenguas en contacto del presente y del futuro, con millones de hablantes, imposible de ignorar en EE. UU., desde un punto de vista político y económico (sus hablantes votan y consumen), y que se impone también culturalmente (en la literatura, la música, la televisión, etc.).

ILAN STAVAN: El tema me persigue, afortunadamente. El surgimiento del *Spanglish* –o espanglish, como lo escribe la Real Academia Española en su diccionario, para luego dar una definición peyorativa– es una de las grandes transformaciones lingüísticas de nuestro tiempo, y nosotros somos a un tiempo testigos y partícipes de esta transformación.

VW: ¿Por qué peyorativa?

IS: La RAE, en la edición de 2012 de su diccionario, define así el espanglish: "Modalidad del habla de algunos grupos hispanos de los Estados Unidos, en la que se mezclan, deformándolos, elementos léxicos y gramaticales del español y del inglés". ¿Deformándolos? ¿En qué siglo viven los eruditos de la RAE?, ¿a principios del XVIII, que es cuando se inauguró la institución? No hay un lingüista hoy que se atreva a usar ese término. Todo lenguaje se encuentra en un proceso constante de reconfiguración, mas no de deformación. ¿Es el español actual de Madrid una deformación del español que habló Cervantes en 1615? No, es su sucesor. Da lástima tener contrincantes que no saben lo que dicen. Porque el tamaño de todos nosotros se mide no sólo por

las amistades que tenemos sino también por las enemistades. Me ufano de tener como opositores a los miembros de la RAE. Por desgracia, sus herramientas son anticuadas.

VW: ¿En qué sentido son tus opositores? ¿Te han buscado o son tus contrincantes "naturales" por su pretensión de legislar sobre las lenguas hispanas? Y, ya que estamos, ¿quiénes serían tus amistades o aliados en tu 'defensa' del *Spanglish*?

IS: Los académicos son más que adversarios naturales, diría yo. El actual director del Instituto Cervantes y previo director de la RAE, ha sido –para parafrasear a Averroes– consistente en su inconsistencia, arguyendo, en foros públicos, que el *Spanglish* "no existe" y atacando a aquellos que están en desacuerdo con él. Con Humberto López Morales, secretario general de la Asociación de Academias de la Lengua Española, mantuve una acalorada polémica en Nueva York hace algunos años. Al publicarse mi libro *Spanglish: The Making of a New American Language* (2002), la Academia Norteamericana de la Lengua, que entonces dirigía Odón Betanzos Palacios, distribuyó un edicto –una especie de *fatwā*– que lo acusaba tanto de irreverente como de irrelevante. Y el profesor Roberto González Echeverría también ha clamado en contra del fenómeno. Los amigos, felizmente, son muchos y están en muchas partes, de Ariel Dorfman a Frederick Luis Aldama, de Junot Díaz y Juan Felipe Herrera a Verónica Albin e Iván Jaksic, de Felipe Fernández Armesto a Antonio Muñoz Molina.

VW: ¿Podrías hablarnos un poco más de la historia de las relaciones entre este idioma y sus "parientes", el inglés y el español? ¿De lo que nos dicen sobre la historia política y económica de las relaciones entre EE. UU. y España, o EE.UU. y las naciones latinoamericanas?

IS: Todo idioma pasó por un estadio similar al que cruza el *Spanglish* actual: la hibridez. Nadie en los EE.UU. cree –nadie puede creer– que el *Spanglish* amenace la salud del inglés, porque éste es un idioma de salud envidiable. No tiene una RAE que lo defienda porque no necesita una institución parasitaria que legisle su metabolismo. El *Spanglish* convive –no compite– con el inglés. En España y en algunos rincones de América Latina la opinión es que, de no proteger el español, el *Spanglish* terminará destruyéndolo como un cáncer. Sólo un idioma frágil, vulnerable, con complejo de inferioridad, proyecta semejante insensatez. Al igual que el inglés, el español es un idioma imperial. En tiempos de las jarchas,

de Gonzalo de Berceo, de Antonio de Nebrija, el castellano era visto como una lengua en formación, un habla bastarda, regional, ilegítima, rechazada por académicos como bastarda. Era castellano, de Castilla, todavía no el español que adoptaría la nación durante La Reconquista como "la compañera del imperio". ¿Por qué no puede el español hoy reconocer a ese pariente cuando su propio surgimiento no fue distinto? He hablado sobre las relaciones entre el inglés, el español y el *Spanglish* en mi libro *Spanglish*, y he vuelto al tema en varios lugares, entre ellos en un ensayo en *Revista de Occidente*. El Tratado de Guadalupe Hidalgo que concluyó la Guerra mexicano-norteamericana en 1848, la Guerra Hispanoamericana cincuenta años después, y la migración voraz e incontenida de latinoamericanos a tierras gringas son capítulos claves en esa historia compartida. El *Spanglish* es una manifestación de La Nueva Reconquista; así mismo, es prueba de que los idiomas vivos están en movimiento constante, que se desdoblan como las amebas, fertilizándose a sí mismos.

VW: En varias entrevistas recuerdas que el *Spanglish* tiene una historia más larga de lo que se cree: dices que se encuentran huellas de él ya en las baladas revolucionarias de Pancho Vila y Emiliano Zapata, por ejemplo. Además de resaltar los lazos conflictivos entre EE.UU. y México, ¿te parece que indica que el *Spanglish* surge de impulsos, si no revolucionarios, por lo menos antagonistas respecto a los dos idiomas que modifica?

IS: A cada rato me topo con críticos que opinan —que se empecinan en decir— que el *Spanglish* es prueba de pereza, que sus hablantes son flojos porque no quieren aprender ni el inglés ni el español. Sobra decir que el *Spanglish* lo hablamos gentes de clases sociales diversas. Sea como sea, el idioma es de quien lo trabaja, no de quien lo legisla. Por mucho que queramos frenar su ímpetu, la gente hablará como quiera o, mejor dicho, como pueda. Yo no creo que los spanglish-parlantes lo usen porque desean sabotear las lenguas de Shakespeare y de Cervantes. Lo usan porque tienen necesidad de hacerlo, o porque no saben de otra manera. En efecto, los idiomas nacen de la necesidad. Su ideología, si es posible decir que la tienen, viene después, *a posteriori*. Otra cosa: los idiomas son depósitos del saber. En ellos está cifrado el ADN de una civilización. Cuando desaparece un idioma, fallece con él la memoria

de sus hablantes. Inversamente, cuando aparece una lengua, nacen con ella no solamente recuerdos nuevos sino una nueva manera de recordar.

VW: Sí, es muy improbable que tanta gente se concierte, durante tanto tiempo, en sabotear lenguas, aunque sean imperiales... Pero me pregunto en qué consiste esa necesidad, con dimensiones colectivas, de desarrollar el *Spanglish*. Y lo pregunto porque, como lo has señalado, no todas las lenguas híbridas 'sobreviven'. Mis bisabuelos maternos hablaban cocoliche, pero mi mamá no; sin embargo, en Argentina los descendientes de italianos son muchísimos. O sea, más allá de las hibridaciones que generan en un primer tiempo, casi inevitablemente, las lenguas en contacto, ¿qué condiciones políticas, ideológicas o económicas crearon esa necesidad de la que hablas?

IS: Yo no sé –nunca lo he sabido– si el *Spanglish* sobrevivirá cien años, doscientos o trescientos, si se convertirá en una lengua estándar. Sin embargo, las condiciones en que se desarrolla son únicas. En efecto, no todas las lenguas híbridas maduran simétricamente. ¿Por qué unas sí lo hacen y otras no? Por razones históricas, demográficas, económicas, mas no por razones estrictamente políticas. Todo grupo inmigrante en EE.UU. que ha venido con un idioma propio (judíos, italianos, suecos, etc.) ha visto ese idioma pasar por un período de hibridación: el *Yinglish*, el *Italianish*, el *Swinglish*, es decir, la mezcla de ese idioma con el inglés. El período ha sido relativamente breve, digamos de entre quince y veinte años, para luego desaparecer, lo que es el caso del *Spanglish*. Demográficamente, los latinos son el grupo minoritario más grande del país. A diferencia de otras olas migratorias, la latina no ha cesado durante un siglo y medio, lo que implica que la hibridación de la lengua está en marcha desde hace mucho tiempo. Además, la cercanía de los países de origen (México, Centroamérica, República Dominicana, Cuba, Puerto Rico) permite un ir y venir constante. Suma a lo anterior el impacto actual de los medios de comunicación estadounidenses en lengua castellana. Ningún grupo migratorio ha tenido medios con un alcance similar. ¿Por qué no sobrevivió el cocoliche? En parte, el legado de esta lengua macarrónica lo heredó el lunfardo. Sin embargo, su desaparición tuvo que ver con los kilómetros de distancia de Italia, la falta de movilidad a nivel de transporte, la carencia de medios que proyectaran la lengua ampliamente, el aislamiento de esta comunidad lingüística. Pero, sobre todo, se debió al hecho de que los inmigrantes

italianos se asentaran en la Argentina tan sólo a lo largo de dos décadas, entre 1880 y 1900, y no entre 1880 y, digamos, 1980.

VW: ¿Podrías comentar las dificultades que presenta el *Spanglish* al traductor?

IS: Son enormes.

VW: Mi pregunta parte de la constatación de que el *Spanglish* pierde mucho –el juego entre los dos idiomas, la riqueza de la desenvoltura del hablante, las múltiples referencias, la ironía, etc.– al ser traducido, sobre todo cuando se trata de traducciones al español (son necesarias) o al inglés (¿las hay? ¿o se parte de la base que el angloparlante tiene que saber entender el *Spanglish*?). Esto es menor en el caso de las traducciones a un tercer idioma, porque entonces se puede recrear algo de la "performance" del manejo y la transformación de los "*ur-lenguajes*", dejando marcas claras de uno de ellos. Pero de manera general, y teniendo en cuenta la espontaneidad y la improvisación que caracterizan al *Spanglish*, su juego extremadamente contextual, ¿qué operaciones tiene que llevar a cabo la traducción?

IS: Hablé sobre este tema en dos libros de conversaciones, uno con la traductora mexicana Verónica Albin, titulado *Love and Language* (Yale, 2008), y el otro con el historiador chileno Iván Jaksic, *What is 'la hispanidad'?* (Texas, 2011). Parto primero de la certeza, acaso minoritaria, de que toda traducción es imperfecta; es decir, que el acto de traducir en sí mismo es un sueño utópico. En ese contexto, traducir de un idioma estándar a otro idioma estándar es una tarea relativamente fácil. Quizás *fácil* sea la palabra equivocada: mejor hablar de factible, coherente, o hasta predecible. ¿Cuántas traducciones hay del poema "Oda a la Sandía", de Pablo Neruda? Yo diría que unas doce. Unas son mejores que otras, por supuesto. Y aunque el margen de diferencia entre ellas es mínimo, las buenas lo son porque capturan la sensibilidad del poeta, "la voz interna" del poema. Las cosas se complican con los regionalismos. Hace poco intenté traducir el primer canto de *El gaucho Martín Fierro*, de José Hernández. Sufrí como preso en las galeras del Santo Oficio. No me sorprende que sólo haya una versión en inglés y que ésta sea nada menos que atroz. Me gustaría hacer una traducción en prosa de todo el poema, aunque sé que no es lo mismo. Por el contrario, traducir de un idioma estándar a un idioma criollo o a un dialecto, o viceversa, de un idioma criollo o un dialecto a un idioma estándar,

presenta disyuntivas difíciles de resolver. ¿Alguna vez has visto versiones al castellano de Zora Neal Hurston? ¿O de las secciones híbridas de *Call It Sleep*, de Henry Roth? ¿O de las novelas fronterizas de Carlos Velázquez, por ejemplo *La Biblia Vaquera*? ¿O, ni más ni menos, del *Finnegans Wake*, de Joyce, que no es una novela en inglés estándar sino en inglés dialectal, en inglés *joyceano*? ¡Ay, Valeria! Hay traducciones del inglés y del español al *Spanglish*. Yo mismo he traducido el *Quijote* y partes de *Romeo y Julieta* y *Hamlet*. Del *Spanglish* al español o al inglés hay muy poco *What is 'la hispanidad*, gracias a Dios. Yo creo que hay que ser lo suficientemente maduros para reconocer que hay textos que son intraducibles. Ahora bien, tu propones una tercera opción: traducir del *Spanglish* a otro idioma que no sea el español o el inglés. Allí surge una posibilidad nueva: reinventar el menjurje de principio a fin buscando equivalentes híbridos en el idioma receptor. He visto algunos casos: los efectos no pasan de ser interesantes.

VW: Es muy conocido tu *Quijote* en *Spanglish*. Las razones de traducir del *Spanglish* al español no son las mismas que en el sentido inverso, ¿no? Supongo por lo menos que no tradujiste el *Quijote* porque los hablantes de Spanglish no saben leer la versión original del *Quijote* en español, o las traducciones al inglés, sino para reivindicar la existencia de este idioma ante la tradición literaria, para afirmar su existencia, integrarlo en la literatura, valorizarlo, etc. Ya me dirás si me equivoco completamente, pero diría que en general los hablantes de *Spanglish* leen el español o el inglés, o ambos idiomas, mientras que no me parece tan evidente que los hispanos y los angloparlantes monolingües entiendan el *Spanglish*.

IS: Toda traducción es una apropiación. Mi *Quijote* es también una vindicación. La cooperativa *656 Comic*, en Ciudad Juárez, está preparando una adaptación en novela gráfica –cuatro tomos, más de 400 páginas en total– de la traducción. Te equivocas cuando piensas que toda traducción tiene como objetivo ofrecer lo inhallable: darles a los lectores algo a lo que de otra manera no tendrían acceso. Las funciones de la traducción son muchas y diversas. Cuando Antonio de Nebrija publicó su *Gramática de la lengua castellana*, en 1492, mucha gente veía el castellano como ilegítimo. La Biblia ha sido traducida en su totalidad a 518 lenguas, y parcialmente a 2.798 idiomas. Muchos de sus lectores son –siempre han sido– bilingües. La *Vulgata* fue redactada en el siglo

IV en gran parte por San Jerónimo. No sólo reemplazó otras versiones previas en latín sino que ayudó a consolidar el latín como una lengua imperial. Lo mismo puede decirse de la King James, que data de la época de Shakespeare: su valor no radica exclusivamente en haber creado quizás la mejor versión de la Biblia en cualquier lengua sino en haber ratificado el inglés isabelino como lengua política, artística y mercantil. La utilización de las traducciones de la Biblia al español o a las lenguas indígenas en las Américas durante la época colonial sirvió a un tiempo como instrumento pedagógico que enseñaba a los lectores a leer por vez primera en ese idioma y, así mismo, como arma evangelizadora que forzó una teología específica. Para volver al *Quijote*, las recientes traducciones al náhuatl y al quechua están hechas para lectores bilingües. (Por cierto, siempre me ha resultado fascinante que la novela de Cervantes se haya traducido primero al idish y luego al hebreo; y la traducción al hebreo del poeta Chaim Nahman Bialik fue hecha del alemán). En suma, mi traducción existe para muchas cosas: para leerse sola o acompañada con una botella de tequila, para pensar en el arte de la traducción, para reflexionar acerca del *Spanglish* y para rendir tributo a Cervantes que, junto a Shakespeare, es el autor al que siempre vuelvo.

VW: En varias ocasiones has evocado el día en que un estudiante fue a verte para anunciar, en *Spanglish*, que dejaba los estudios. Esta anécdota parece funcionar en tus escritos como la historia de tu "conversión" al *Spanglish*: el momento en que lo escuchaste como si fuera por primera vez, que lo descubriste como si fuera algo propio, algo tuyo. Te cito:

> Recuerdo vívidamente el día en que entró [el alumno Joel García Falcón] a mi oficina para anunciar que dejaba la escuela. En lugar de emplear el inglés estándar requerido en tales circunstancias, me habló fluidamente en el español *chicano* de su barrio natal del Este de Los Ángeles. Mi reacción instintiva fue señalarle el lenguaje fuera de lugar que estaba empleando. Pero en lugar de ello lo dejé hablar libremente, y de inmediato fui presa de la envidia. Su lengua era demencial pero libre, y su discurso era… ¿qué? Hermoso, "beautiful". Recuerdo que llegué a casa horas más tarde sintiendo la necesidad de describir lo que Joel me había dicho, en sus propias palabras. Pero no pude hacerlo: no era mi lengua sino la suya. Pero… realmente, ¿por qué él podía emplearla y yo no? ("Notas sobre el Spanglish", en la revista electrónica Ómnibus n. 38, marzo 2012)

Das a entender que el *Spanglish* te llamó la atención ese día porque estaba fuera de lugar en la academia, mientras que en la calle y en la vida de todos los días te pasa desapercibido justamente porque eres uno de sus "usuarios".

IS: Tienes razón: ese fue el instante mítico, fundacional, en que metafóricamente me vi nacer como intelectual público, el instante en que supe para siempre quién sería. Es una escena liminal que he recreado infinidad de veces. En algunas ocasiones, el estudiante es hombre, en otras es mujer. Se llama Joel, o Lisa, o como sea. Ocurre en otoño o en primavera. Los nombres propios y otros detalles no importan porque la esencial y básica verdad es que ese día yo reclamé mi lugar.

VW: ¿Podrías comentar un poco más la estructura de este momento crucial? Llama la atención, por ejemplo, que mientras el alumno usa el *Spanglish* para anunciar que deja sus estudios ésto te incita a iniciar los tuyos sobre el *Spanglish*. ¿Qué significa introducirlo como idioma de estudios en la universidad? ¿Es un gesto que se inscribe simplemente en las tendencias de los estudios culturales, o se trata también de forjar nuevas figuras de conocimiento, o de renovar la imagen del intelectual?

IS: Tu pregunta es inteligente. A mi parecer, no hay acto intelectual que no sea un hurto. Robamos a los demás para formarnos intelectualmente. Pensar es copiar, repetir, interpretar. En el año 2001 publiqué en inglés una autobiografía, *On Borrowed Words: A Memoir of Language* (Penguin), vertida al español por Lety Barrera como *Palabras prestadas* (Fondo de Cultura Económica, 2013). En ella quise explicar la manera en que la educación que recibí, a lo largo de unos veinte años (en idish, en hebreo, en español, en inglés), definió mi manera de entender la realidad. Curiosamente, escribí ese libro justo en el momento en que empecé a estudiar, de manera formal, el fenómeno del *Spanglish*. Yo creo que el estudio del *Spanglish* no es sólo de su quehacer sino que sirve para entender muchas cosas más: el momento histórico en el que vivimos, la forma en que los idiomas se desarrollan, el establecimiento de diccionarios como entidades de poder en una cultura, el impacto de la educación en el habla, la relevancia política de todo lo que decimos aunque no sepamos que nuestras palabras tienen un filo ideológico. Por ejemplo, hace un año estuve en China reflexionando en foros universitarios, en los medios de comunicación, con intelectuales y artistas, ante líderes del Partido Comunista, sobre el *Spanglish*. Descubrí

que hay un enorme interés allí. Descubrí también que el *Spanglish* y el *Chinglish* son fenómenos radicalmente distintos. Sabes, Valeria: tengo 52 años. A estas alturas, el ámbito académico me interesa poco. Su afán reaccionario, por no llamarlo retrógrado, me aburre. Lo que ocurre en el salón de clase es fascinante. No hay nada que me guste hacer más que dar clase. Lo que ocurre en los pasillos, en los comités, sirve para bostezar. La universidad vale la pena cuando podemos convertirla en una plataforma de despegue y aterrizaje. Yo creo que la libertad intelectual es malgastada entre nosotros. Los académicos creemos que el mundo gira a nuestro alrededor, cuando en verdad somos irrelevantes. Esa irrelevancia es intrínseca al medio en el que nos movemos. El efecto de nuestros pensamientos depende de nosotros, del coraje con que asumamos nuestra libertad intelectual. Tienes razón: yo empecé a estudiar el *Spanglish* justo cuando mi estudiante perdió su sitio en la universidad. Me he pasado la vida compensando ese desequilibrio.

VW: Es muy interesante lo que dices sobre la irrelevancia del pensamiento universitario establecido. En Europa muchos sufren de esta irrelevancia, que en el caso de las Humanidades es muy aguda. En el ámbito de las ciencias menos; los investigadores pueden creer que lo que hacen "sirve", no tienen que luchar para probarlo. Me parece, sin embargo, que en las universidades latinoamericanas se piensa más libremente, y con vistas a intervenir más claramente en el espacio público, en la sociedad, y no sólo en tanto intelectual. Y pienso en casos en los que la Universidad realmente ha recobrado su relevancia, casos extremos como el proyecto indio del *Barefoot College*. ¿Tendrías algún ejemplo que no sea individual de la 'lucha por la relevancia' en el ámbito académico?

IS: Es una lucha enconada. No hace mucho se difundió en EE.UU. un estudio, hecho con fondos federales, sobre la irrelevancia de las Humanidades. El número de estudiantes que optan por especializaciones como inglés, literatura o lenguas extranjeras, ha disminuido notablemente en las últimas décadas. No creo que haya una panacea en sociedades como la nuestra, en las cuales el éxito se mide en bienes materiales. Por otro lado, existe un modelo en EE.UU. que me parece ejemplar: el del *small Liberal Arts college*, una pequeña universidad de no más de 2.000 alumnos en la cual las clases son siempre pequeñas, y el énfasis está en el pensamiento crítico de las Artes Liberales y en la aspiración de que

el estudiante sea desde el principio un pensador interdisciplinario. Este modelo tiene más de dos siglos de vida y ha probado ser genuinamente valioso. Hoy, cuando la educación gratuita en línea es una realidad, este modelo representa el antídoto al aprendizaje mecanizado. El papel del maestro es esencial no como poseedor sino como "revelador" del conocimiento. No es casualidad que en los últimos años se hayan abierto *small Liberal Arts colleges* en India, Israel o Chile, entre otros países. Resulta muy importante distinguir entre información y conocimiento: la información está a disposición de todos, mientras que el conocimiento viene de la experiencia, de abrirse a ideas y realidades nuevas y distintas. El conocimiento es útil, mas no utilitario. Hace más de una década fundé un programa de verano llamado *Great Books Summer Program* que busca generar pasión por el conocimiento de los libros y la responsabilidad ciudadana. Empezamos en Amherst con unos quince estudiantes. Hoy tenemos tres sucursales, la de Amherst, otra en Stanford, y una tercera en Oxford, Inglaterra. Cada verano asisten a nuestros cursos cerca de 1.200 muchachos y muchachas de todo el mundo. Nuestro ejemplo es Sócrates. Juntos leemos a Homero, a Shakespeare, a Cervantes, a Chéjov, a Goethe, a Mark Twain, a Emily Dickinson, a Flaubert, a Dante. Invito a aquéllos que creen que las generaciones venideras son una desgracia a que pasen un par de días con nosotros.

VW: Me intriga el interés por el *Spanglish* en China, y la diferencia abismal que mencionas entre el *Chinglish* y el *Spanglish*. ¿Puedes desarrollar este aspecto?

IS: La inmigración asiática a EE.UU. es descrita frecuentemente como de "los nuevos judíos". Pone el énfasis en la educación y tiene una extraordinaria movilidad social; es decir que los chinos, los coreanos y los japoneses han entrado en la clase media con mucha más rapidez que otros grupos de arribo reciente al país. En EE.UU., los asiáticos casi no mezclan las diferentes variantes del chino o el coreano con el inglés. Cuando lo hacen, sus padres los castigan. Hay, pues, un *Chinglish* aquí, pero es limitado. En China, por otra parte, el *Chinglish* es una realidad inevitable, aunque por razones distintas. El imperialismo norteamericano se hace palpable en ámbitos múltiples, comenzando por la música, el cine, la publicidad, la moda, los deportes y la lengua. La *intelligentsia* china lamenta el deterioro del idioma, señalando que los jóvenes en sus conversaciones diarias mezclan palabras o frases enteras en inglés. Y

no sienten la menor culpa. En muchos libros de reciente publicación, programas de radio y TV o películas, esa contaminación es normal. La opinión general es que el mandarín, y en menor medida el cantonés, están en plena decadencia, y que la hibridación lingüística atenta contra la tradición nacional. El *Chinglish*, en este caso, no es un fenómeno migratorio sino de colonialismo.

VW: Paralelamente al término *Spanglish* se acuñó el término *latino*, que denomina a sus hablantes. ¿Cómo ha cambiado la población *latina* –y la noción de lo que es ser *latino*– en estos últimos diez años? O sea, ¿qué procesos de diversificación y de unificación –cultural, política– conlleva la etiqueta *latino*?

IS: Después de las elecciones presidenciales de 2012, los latinos ya no somos un grupo marginal. Nuestro poder político, económico y social, es enorme, en grado tal que nuestro voto tiene la capacidad de decidir quién reside en la Casa Blanca. Ser una minoría es a la vez precario e increíblemente atractivo: eres igualmente un *insider* y un *outsider*. Hablar de los latinos como *outsiders* en EE.UU. ha dejado de ser posible. De la misma manera, el *Spanglish* ha dejado de ser una máquina de risas y un blanco de ataques. Se ha convertido en un tema de interés serio. Más que eso, de su vitalidad depende la identificación con los latinos en el país.

VW: Antes de tu "descubrimiento" del *Spanglish* estabas familiarizado con otros fenómenos de contactos de lenguas y culturales, en particular por tu condición de judío mejicano, tu conocimiento del idish, el hebreo y el español, en fin, por tu poliglotismo y policulturalismo de origen. En varias ocasiones también has señalado que hay puntos comunes –así como muchas diferencias– entre el idish y el *Spanglish*, supongo que tanto en su constitución lingüística como en la historia y en los universos socioculturales de cada idioma. En todo caso, los dos idiomas se "hablan" en tus escritos...

IS: Sí, se hablan, danzan juntos, se divierten. Ser políglota es ver el mundo a través de varios lentes, de los que cada uno registra tonalidades distintas. Para mí, ser judío es ser un *outsider*, sobre todo en América Latina, donde demográficamente la población judía es mínima: unos 200.000 en un continente de 315 millones de personas. Escribo en varios idiomas porque eso me permite ser diferentes escritores a la vez.

De ninguna manera soy un caso atípico. Por cada individuo bilingüe en el mundo actual hay cuatro que son políglotas.

VW: ¿Podrías comentar cómo se alimentan y se relacionan estos diferentes procesos? ¿Muestran afinidades particulares?

IS: Soy padre, soy esposo, soy hijo. Soy judío, soy mexicano, soy norteamericano. Soy filólogo, soy lexicógrafo, soy columnista. Soy ensayista, soy traductor, soy cuentista. Soy maestro, soy periodista, soy orador. Soy dramaturgo, soy guionista. Soy hispanoparlante, soy angloparlante, soy idishparlante, soy hebreoparlante. Y soy –me temo– un conversador irredento. Ninguna de esas identidades me define en su totalidad. ¿Lo hacen todas juntas?

VW: ¿Podrías comentar las diferencias entre los procesos de contacto entre el inglés y el español que evocan idiomas como el idish y el *Spanglish*, y las multi-pertenencias culturales del bilingüismo, del manejo de diferentes culturas en diferentes idiomas? ¿Podemos hablar de experiencias y/o subjetividades específicas, dependiendo de si los hablantes respetan o no las fronteras entre los idiomas? En tu propio caso, ¿cómo se conjugan las historias y las experiencias de las diásporas judía y latina?

IS: Respetar las fronteras... el tema me obsesiona, Valeria. ¿Por qué un *spanglishparlante* depende de los cambios de código, mientras que en Suiza la gente habla varios idiomas (alemán, italiano, francés, romanche) que rara vez se entremezclan? Mezclar idiomas es un esfuerzo que la gente educada descarta como síntoma de la barbarie. El idish empezó de esa forma: los hebreoparlantes introducían términos en alemán o los germanoparlantes insertaban secciones en hebreo. Así surgió el idioma bastardo en el que redactaron sus novelas Sh. Y. Abramovitch, Sholem Aleichem, I. L. Peretz y, en la segunda mitad del siglo XX, el Premio Nobel Isaac Bashevis Singer. Cuando era niño, en casa hablábamos idish con mis abuelos y español con mis vecinos. Estas lenguas no se mezclaban; al contrario, permanecían ajenas, distantes una de otra. Éramos pocos los judíos en México, unos 35.000. Acaso la mezcla, la yuxtaposición, tenga que ver con el número: en EE.UU. viven 57 millones de latinos legales y otros 10 o 12 millones de indocumentados. Cuando se junta tanta gente del mismo origen en un mismo barrio, el idioma gestor, el principal, es el idioma doméstico, el familiar; pero el idioma nacional se inserta ingeniosamente en el habla gracias al

impacto de los medios, de la educación, de los foros religiosos y políticos. Curiosamente, EE.UU. es un país de inmigrantes que a lo largo de los siglos ha desarrollado una alergia a las lenguas foráneas. Los inmigrantes solían renunciar a su lengua materna para asimilarse al país a través del idioma oficial, el nacional. Pero en la actualidad nadie renuncia al idioma del país de origen. La gente lo protege al tiempo que aprende el inglés. Eso genera una ambivalencia, un dualismo, una identidad bifurcada. Los judíos siempre hemos estado definidos por el poliglotismo. De hecho, no es sino hasta la diáspora norteamericana que el judío ha perdido esa facultad multilingüe. En Grecia, en Roma, en el imperio bizantino, en España, en Europa del Este, en Alemania, en Italia, en Francia, los judíos siempre hemos hablado varias lenguas. De allí nuestro rol como traductores, mercaderes y comerciantes, banqueros y prestamistas, artistas y escritores. Es más, la historia judía es una máquina de inventar idiomas: el hebreo, el idish, el ladino, el judeo-árabe, el judeo-persa, el judeo-italiano... Inventar lenguas es nuestro destino.

VW: Escribiste la introducción a la traducción de la novela *Mestizo*, de Ricardo Feierstein. ¿Qué puedes decirnos sobre la reivindicación de esta categoría para describir o nombrar la experiencia de las comunidades judías en Latinoamérica? ¿Cómo recibieron diferentes sectores de estas comunidades la nueva calificación de la experiencia de la diáspora judía?

IS: La hispanización de los EE.UU. la entiendo como nuevo mestizaje y el *Spanglish* como su modalidad verbal. Así opino en mi libro *The United States of Mestizo* (New South, 2013). Los judíos hemos sido cronistas de ese mestizaje pero no partícipes directos, porque por mucho tiempo hemos vivido de acuerdo con las pautas del matrimonio endogámico. América Latina y los judíos constituyen un tema apasionante. En los últimos dos años me he dedicado a viajar por el continente, de Buenos Aires a La Habana, de Bogotá a São Paulo, visitando las distintas comunidades. Los viajes son parte de un libro de viajes —un *travelogue*— que estoy por terminar. Estos grupos han mantenido su cultura a través de la historia. El tema del criptojudaísmo ha servido como modelo: guardamos de los ojos públicos lo que es privado sin por ello olvidar que vivimos, que debemos vivir, públicamente. Ese es el tema de una novela gráfica que saqué hace poco, *El Iluminado* (Basic Books, 2012), sobre Luis de Carvajal el Joven, un

"marrano" que redescubrió su judaísmo a fines del siglo XVI en Nuevo León y que pagó el precio por su aventura.

VW: El libro *Cruzar las Américas* surgió, como bien lo sabes, de una confluencia de circunstancias particulares, ya que en dos universidades distintas de Suiza se habían organizado sendos coloquios en torno a los "cruces" americanos. La pretensión primera de ambos coloquios era aprender de las experiencias americanas y transmitirlas en los ámbitos académicos suizos. ¿Qué aspectos de las nuevas configuraciones americanas te parece que habría que desarrollar? ¿Hay algunos aspectos que podrían ser más visibles en Europa?

IS: Lástima que se limite al ámbito académico. El *leit-motif* que define la experiencia americana –del norte y del sur– es la migración. Una parte importante de las civilizaciones precolombinas era nómada, por no decir itinerante. La llegada de los españoles, los portugueses, los británicos y los franceses representó un oleaje migratorio distinto. ¿Cuál es la diferencia entre un colono, un refugiado, un exiliado y un inmigrante? La respuesta es variada y no se limita a la semántica. La esclavitud reconfiguró el mosaico americano. Y luego esa reconfiguración fue transformada por olas sucesivas de inmigrantes: alemanes, irlandeses, italianos, judíos, asiáticos... Los Estados Unidos, nadie lo duda, es un país de inmigrantes. Pero la República Dominicana hoy está marcada por la presencia haitiana, Costa Rica por la salvadoreña y nicaragüense, Chile por la peruana y boliviana, y así. No hay fuerza laboral más energética que la de los inmigrantes. Lo mismo puede decirse de la fuerza cultural. Mi visita a Suiza coincidió con un referéndum sobre los minaretes en el país. Obviamente, tengo mis propias opiniones sobre la presencia musulmana en Europa. Pero quedé impresionado con la retórica anti-inmigrante, similar a la que vi en Japón unos meses después... ¿Para qué sirven los debates académicos si su alcance no va más allá de las cuatro paredes que los circunscriben? Yo creo que el acontecer latino en EE. UU. no debe ser propiedad exclusiva de investigadores norteamericanos, pero además no creo que su estudio, cuando se hace en otros países, deba efectuarse imparcialmente, sin establecer lazos, conexiones, vasos comunicantes con el lugar donde esas reflexiones se llevan a cabo. En otras palabras, en materia humanística no suscribo la imparcialidad. Lo que hacemos, lo que pensamos, siempre nos define.

VW: Has dado muchas entrevistas a lo largo de tu carrera. ¿Qué podrías decirnos sobre el género? ¿Qué "cruces" particulares produce?

IS: Hay que reclamar el lugar de la conversación en nuestra cultura. Hemos cedido su espacio a la entrevista periodística y al diálogo efímero en cafés. Soy hijo de Montaigne, con lo que quiero decir que para mí la experiencia privada es el núcleo del saber. El arte de conversar es el arte de la convivencia, del saber socrático, del conocimiento compartido. Algunas de las conversaciones que he mantenido se han convertido en libros, por ejemplo *Thirteen Ways of Looking at Latino Art* (Duke, 2014), con el filósofo cubano Jorge J. E. Gracia. O *La voz deudora*, sobre poesía hispanoamericana, con el poeta peruano Miguel-Ángel Zapata (Fondo de Cultura Económica, 2014). La última es con el poeta chileno Raúl Zurita y se llama *Saber morir* (Universidad Diego Portales, 2014). La conversación como género nos llega a través de Platón, de Juan de Valdéz, de León Hebreo, de Kafka y de Borges. Nuestra civilización tiene al libro como el ápice del conocimiento. Si algo está escrito, su valor es axiomático. La palabra oral es vista como desdeñable, pasajera, sin peso. Esa transición entre la oralidad y la escritura la establecimos los judíos con la Biblia. Previa su redacción, los mitos de la creación, de los patriarcas y el éxodo viajaban de boca en boca y, al hacerlo, alteraban su significado. Fue el escriba Ezra, en los años 480-440 antes de la EC, quien transcribió una parte considerable de lo que conocemos hoy como la narrativa bíblica. Esa transcripción paulatinamente eclipsó el impacto de la tradición oral. Las conversaciones, las que son transcritas, se dan en un espacio liminar entre la palabra oral y la escrita. Es como el jazz: espontánea, improvisadora. Y es, así mismo, una forma esencial del saber: ¿hablamos como escribimos y escribimos como pensamos? ¿De qué forma se renuevan nuestras ideas en el momento en que aceptamos que otros las aprecien, las pulan, las confirmen y refuten? La conversación no esconde la duda; al contrario, la amplifica. Y la duda es el motor del conocimiento. No sé por qué, Valeria, pero la palabra "cruce" no me dice mucho. Cuando pienso en una frontera, nada me hace pensar en un entrecruzamiento. Más bien veo un "hasta aquí" o un "a partir de aquí". El inmigrante sabe que tiene que cruzar la frontera, pero eso rara vez lo detiene. Su preocupación es con lo que viene inmediatamente después: el miedo, la desorientación de estar en una realidad nueva, la asimilación como renuncia, primero, y luego como liberación y recomienzo. ¿Sabes?,

yo mismo soy un inmigrante. Y vengo de una familia de inmigrantes. En ningún momento pienso en la frontera como tal, la mía y la de mis ancestros, sino en lo que está –o no está– a ambos lados de ella.

El *"fukú"* del Almirante y el oso Colón: lo común intraducible en dos relatos de migración

VALERIA WAGNER
Universidad de Ginebra

Todo texto naturaliza su principio, se esfuerza para que las primeras palabras, las primeras líneas, los primeros elementos del relato o argumento parezcan emanaciones, incluso consecuencias, de un mundo hasta cierto punto compartido por escritores o locutores y por lectores o audiencia. Tanto el narrador que encuentra un manuscrito o se explaya en las razones de legar el suyo a la posteridad, como el filósofo o crítico que interviene en un debate en curso o responde a las palabras citadas de algún ilustre colega o antecesor, movilizan artificios para dar lugar a sus textos y crear la ilusión de necesidad o pertinencia de sus enunciaciones, de sus legítimas existencias. Pero si todo texto se inscribe a sí mismo en un mundo que postula simultáneamente como su natural "extensión", cada proceso de auto-inscripción se efectúa en circunstancias específicas, según imperativos y expectativas que a veces requieren más que un mero gesto convencional hacia la tradición o el contexto.[1]

En los relatos "de migración" que asumen la tarea –la responsabilidad– de darle forma narrativa a la relación entre las historias nacionales de los lugares y las culturas de origen y de destino, y las historias personales y familiares de los protagonistas, las modalidades de auto-inscripción de los textos cobran singular importancia. En estos casos se plantea con urgencia la necesidad de inventar nuevos principios históricos que logren integrar –sin necesariamente resolver– la discontinuidad entre los tiempos, los espacios y los relatos del aquí y del allá. En estas narrativas de migración tendremos, entonces, que prestar atención a la manera en que la auto-inauguración formal del relato evoca, sostiene o remite a los

nuevos o transformados principios históricos que genera la narración y que son generados por ella.

Aquí es preciso desglosar la expresión "principios históricos", que alude tanto a los comienzos cronológicos postulados por el relato de la historia como a los principios que *rigen* la historia y su relato. En un caso, se trata del principio "físico" o del origen espacio-temporal de los acontecimientos relatados, al cual se suele atribuir la fuerza causal que impulsa el resto de la historia; en el otro, se trata más bien de las normas, tendencias, o fundamentos que constituyen el marco de inteligibilidad de lo relatado.[2] Notemos que si en toda historia los principios cronológicos están necesariamente ficcionalizados –ya que los acontecimientos no tienen ni comienzo ni fin natural–, en las historias de migrantes la ampliación del marco narrativo de uno a dos o más países, lenguas e historias nacionales, pone en evidencia tanto el peso simbólico como la arbitrariedad de todo inicio. ¿Cuándo y dónde comienza la historia de un migrante? ¿Con qué historia nacional se entrecruza, y qué imaginario integra o desintegra? Por ello mismo, la cuestión de los principios "físicos" suele entrar en juego con la elaboración de esos otros principios históricos, o sea, con el conjunto de presuposiciones, valores y deseos según los cuales los acontecimientos forman constelaciones inteligibles. Las novelas de Junot Díaz y de Julia Álvarez, de las que se tratará a continuación, ofrecen dos maneras paradigmáticas de trabajar *con* y *sobre* los principios históricos en toda su ambivalencia.

La maravillosa y breve vida de Óscar Wao[3] expone y aprovecha esta ambivalencia capitalizando todo el aparato inaugural del que suelen servirse los textos: epígrafes, prólogo, primer capítulo de la primera parte. Los dos epígrafes que enmarcan la novela establecen los polos culturales que el relato pone en juego, planteando así la cuestión de la lectura y de sus "reglas". El primero es la cita de un emblema de la cultura popular norteamericana de los años 60, *The Fantastic Four*, uno de los primeros cómics que propuso equipos de superhéroes cuya misión es salvar el mundo: "Of what import are brief, nameless lives,...to **Galactus?**" Aún sin saber mucho de los *Fantastic Four*[4] o del personaje de Galactus –cuyo nombre evoca, por su envergadura cósmica, una suerte de inhumanidad indiferente–, podemos trasponer esta pregunta a la situación existencial de los migrantes: efectivamente, ¿qué importan las vidas breves y anónimas de estas personas 'importadas', en qué sentido, y a quién? ¿En

qué constelación de relatos se inscriben: cósmicos, históricos, familiares? ¿Son equipos de superhéroes los migrantes, o apenas víctimas de la indiferencia cosmo-histórica y política? ¿Qué mundo deben salvar para no caer en el olvido?

El segundo epígrafe, que se lee inevitablemente a través del primero, inscribe la novela en la tradición letrada caribeña –se trata de una cita del poema "The Schooner Flight", de Derek Walcott (famoso autor de *Omeros*)–. Los versos citados responden a la pregunta de los *Fantastic Four* desde la perspectiva de un mestizo caribeño, quien, al explicar quién es y por qué deja su isla, anticipa las tensiones que deberá afrontar (con) el relato de su vida: "[...] and I, Shabine, saw / when these slums of empire was paradise./ I'm just a red Nigger who love the sea,/ I had a sound colonial education, / I have Dutch, Nigger, and English in me, / and either I'm nobody, or I'm a nation".[5] Aquí el horizonte cósmico respecto al cual todas las vidas son anónimas y sin importancia se reduce al contexto colonial, responsable de la degradación de las condiciones de vida en la isla. Pero si para el Imperio que transformó la isla paradisíaca en "tugurio" el "yo" poético no es nadie, su vida cobra valor dentro del campo de pertinencia de la nación, a la cual se asimila hasta el punto, parece, de igualarse con ella, superando su condición individual. En este sentido, no se trata aquí de un Estado Nación –para el que todos somos individuos– ni de la nación perdida (el paraíso perdido) sino, más bien, de una singular comunidad o colectividad cuya emergencia atestigua el nacimiento del "yo poético", en la que se cruzan pueblos, etnias, culturas e idiomas. Lo cierto es que respecto a la nación que supone su persona, la vida del mestizo pelirrojo cuenta, y esta "importancia" responde a la pregunta, o desplaza el cuestionamiento ontológico de su identidad: ¿ser alguien o ser *no-body*, ninguno, incorpóreo, no ser? Surge en su lugar otra pregunta, más pragmática, o por lo menos existencial: ¿cuál o qué es esta nación que le importa a él, para quien él importa, y que está importando a otros lugares?

Con estos epígrafes el texto se sitúa en un cruce cultural –el Caribe, Estados Unidos, cultura popular, cultura letrada– y respecto a un horizonte de preocupaciones –qué y cómo importa la vida, cuál es la relación entre historias e Historia, cómo se integra narrativamente esta relación–, que plantean "naturalmente", tanto uno como el otro, la cuestión de los principios históricos. No sorprende, entonces,

que el Prólogo remita al principio paradigmático y común a las tres Américas, o sea, el "descubrimiento" y la conquista del Nuevo Mundo, acontecimiento sin precedentes cuyo momento inaugural "oficial" es la llegada de Colón a la Española/Santo Domingo:

> They say it came first from Africa, carried in the screams of the enslaved; that it was the death bane of the Tainos, uttered just as one World perished and another began [...] *Fukú Americanus*, or more colloquially, fukú – generally a curse or a doom of some kind; specifically the Curse and the Doom of the New World. Also called the fukú of the Admiral because the Admiral was both its midwife and one of its great European victims [...] In Santo Domingo, the Land He Loved Best (what Oscar, at the end, would call the Ground Zero of the New World), the Admiral's very name has become synonymous with both kinds of fukú, little and large; to say his name aloud or even to hear it is to invite calamity on the heads of you and yours.
>
> No matter what its name or provenance, it is believed that the arrival of Europeans on Hispaniola unleashed the fukú on the world, and we've been in shit ever since. Santo Domingo might be fukú's Kilometer Zero, its port of entry, but we are all of us its children, whether we know it or not. (2)[6]

Vemos que tanto el protagonismo de Colón como el eje Europa/América, que tradicionalmente organiza el relato histórico americano, han sido aquí desplazados. En vez de la conocida historia de América —el desembarco que recompensa las ansias de Colón, el primer y maravillado encuentro con el otro americano—, los primeros párrafos nos hablan de una maldición que llega a Santo Domingo de contrabando con los esclavos africanos, conocida como el *fukú americanus*, fukú del Nuevo Mundo, o bien fukú del Almiral, porque Colón fue su más famosa y emblemática víctima. Nos enteramos de que la maldición viene de África y se desencadena sobre el mundo entero cuando llegan los europeos a la Española, de manera que nos afecta a todos por igual, dándonos un común origen así como una común Historia, respecto a la que, quizás, todos seamos *Shabines*. En definitiva, el prólogo sugiere que a partir del llamado descubrimiento de América cambian los principios a partir de los cuales la historia es inteligible, inclusiva y transmisible. Regida en última instancia por el *fukú*, la Nueva Historia Mundial se vive, se presenta, y se cuenta como si fuera una común condena.

El *fukú* supone, por supuesto, una lectura crítica de la historia, una de cuyas implicaciones es que directa o indirectamente seguimos

padeciendo, recordando e incluso repitiendo el tráfico de esclavos y los genocidios con los que se sustentaron los proyectos imperialistas modernos. Pero, como ya hemos dicho, el *fukú* también ofrece un marco narrativo en el cual se entretejen las diferentes historias americanas, y es capaz, por lo tanto, de absorber algunas de las tensiones que generan los relatos de migrantes. El mismo Junot Díaz explica en una entrevista que el interés del *fukú* es que, como toda maldición (*curse*), funciona como un puente narrativo entre las historias individuales, familiares y nacionales, o sea, entre diferentes tipos de sujetos narrativos.[7] En este caso, el *fukú* establece de entrada una relación entre Óscar, el protagonista anti-héroe, meta-épico de la novela, y el héroe histórico Cristóbal Colón,[8] ya que ambos son sus víctimas e incluso padecen formas afines de condenas: el primero sufre de soledad y de privación sexual y amorosa (pagará con su vida la única ocasión que tiene de hacer el amor), mientras que el Almirante muere políticamente desgraciado y sifilítico. Lo cierto es que el *fukú* original americano rige tanto el devenir de América como el de las vidas individuales de personajes tan dispares como Óscar y el Almirante.

Pero, ¿en qué sentido podemos decir que la maldición "rige" las vidas, la historia y sus relatos? Notemos antes que nada que el *fukú* –según el prólogo de la novela y según el propio autor– no es una maldición "clásica" (griega). Ésta se basa en la predestinación: decida lo que decida, haga lo que haga, Edipo matará a su padre y se acostará con su madre. El *fukú*, en cambio, adviene justamente porque, aun en las situaciones más represivas, y hasta en los modelos más deterministas, persiste un margen de libertad. En la historia de Óscar el *fukú* comienza cuando un antepasado se niega a entregarle su hija virgen al dictador Trujillo, con lo cual atrae sobre sí mismo y sobre toda su familia, presente y por venir, terribles calamidades. Ahora bien, éstas hubieran podido ser evitadas si el antepasado hubiera podido entregar la hija virgen. La lógica del *fukú* requiere que su víctima sea responsable de sus actos, que haya tenido la opción de realizarlos, y que deba asumirlos y no sólo someterse a sus desproporcionadas consecuencias, cuya desmesura refleja la fuerza del poder que el "libre albedrío" ha desafiado.[9] Esta misma desmesura que destruye las vidas de los protagonistas y de sus prójimos es, sin embargo, también la medida de la irreducible singularidad de cada sujeto, y de sus múltiples y determinantes vínculos sociales. Cuanto más devastadores e

insensatos son los efectos del *fukú*, más se acentúan, paradójicamente, el valor y el sentido del acto que lo desata, así como las ramificaciones sociales de las resistencias individuales. Podemos ahora entender que si el tráfico de esclavos y el genocidio de los Taínos inauguran el género *fukú* en América y lo perpetúan en el mundo, es porque constituyen al mismo tiempo la medida de los extremos a los que puede llegar el poder –acabar con un Mundo–, y de los extremos a los que puede llegar el desafío para que importen las vidas de anónimos personajes.

El *fukú*, entonces, acompaña e incluso conjura la desmesura, tanto en la instancia aniquiladora o indiferente –Galactus, estados coloniales, traficantes, conquistadores– como en la que resiste, desafía, y se empeña en importar, en contar, *a y para* alguien, algo. Los gritos de los esclavos africanos son la expresión paradigmática de esta insensata afirmación de la vida: más allá de toda esperanza de comunicar (¿quién entendía sus idiomas?),[10] e incluso de sobrevivir, los gritos de los esclavos cuentan, recuerdan que algo no fue contado, se perpetúan como un ruido de fondo en los relatos históricos. Recordemos de hecho, que el grito es también un mal-decir: su sonoridad excesiva distorsiona la palabra y el sentido, desafía al entendimiento, genera en el lenguaje desmesura e insensatez.[11] Por eso, los gritos infiltrados en el relato histórico americano (e incluso moderno) nos condenan a mal-decir, a distorsionar el sentido propio y ajeno, a ignorar lo intraducible o a imponer inteligibilidad. Pero, de la misma manera en que el *fukú* expresa tanto la arbitrariedad o la injusticia de la historia como la libertad y la vitalidad de los que la viven, al estar condenados a mal-decir también lo estamos a decir, a confrontar constantemente la necesidad de entender, de escuchar, de traducir, de generar inteligibilidad. Esta "contra-condena" nos incita a reorganizar los relatos históricos, y a recordar y reescribir el pasado integrando nuevos gritos, y susurros, de sujetos olvidados o por venir.

Al terminar el prólogo de la *Breve y maravillosa vida...*, el narrador se pregunta si su libro es "una suerte de zafa", o sea, una suerte de conjuro o de exorcismo. "Zafa" es la palabra con la cual se espera impedir que el *fukú* "cuaje", que cobre coherencia y se desate (el imperativo "zafa" quiere decir algo así como "¡suelta!"). Y es cierto que se puede decir que la novela contrarresta el impulso arrasador del *fukú* al contar la historia de Óscar y su equipo de super-migrantes supervivientes de la dictadura de Trujillo. Pero propongo que otra manera en que el texto conjura la

maldición es tratando de asumir y revertir la condena a la distorsión del otro, lingüística y culturalmente. No quiero decir con ello que la novela reivindique la transparencia; de hecho, las traducciones brillan por su ausencia y los críticos celebran la fluida intercalación del español en el inglés, que resulta intraducible al castellano. Así mismo, aunque no tan celebradas, faltan explicaciones de orden cultural, mientras que en las notas a pie de página las aclaraciones, anécdotas y sinopsis de la historia dominicana y mundial tienen el mismo estatus explicativo que las citas de textos de literatura fantástica norteamericana, desconocida por la mayor parte de los lectores hispano- y anglohablantes. De esta manera, la lectura de la novela nos confronta con diferentes grados de incomprensión, según nuestro conocimiento del inglés, del castellano, de las tradiciones literarias mencionadas, de la historia, etc. Esto, sin embargo, no se vive como una maldición nefasta sino que nos remite a las experiencias cotidianas de relaciones humanas en las cuales la comprensión del otro y de uno mismo es apenas parcial, y se presenta en forma de preguntas, de cuestionamientos, de solicitudes de relatos. Una historia que genere o contrabandee otra historia: ésta es una manera de prevenir la insignificancia, de recorrer los abismos entre actos singulares y consecuencias históricas; en fin, de actuar para que el *fukú* no cuaje. La novela, en todo caso, se presenta a sí misma como un ejercicio de "zafa", en el cual el endémico mal-decir de los migrantes, policulturales y fronterizos sujetos de las Babélicas Américas, se convierte en un principio generador de historias y memorias cruzadas.

 La novela de Julia Álvarez investiga las condiciones en las cuales se pueden entender y contar las historias de migrantes desde un punto de vista a la vez comparable y muy diferente del que se desarrolla en *La maravillosa y breve vida...* Ambos textos reescriben la Historia a través de las historias y de las perspectivas post- o bi- nacionales de personajes migrantes. Pero, mientras la novela de Díaz enfoca las ramificaciones –culturales, políticas, sociolingüísticas, analíticas, narrativas– del mestizaje de las naciones encarnadas en los *Shabines* americanos, *En el nombre de Salomé*[12] problematiza el particular desarraigo que implican el exilio y la migración, tanto para el sujeto como para la historia que se sustentan en mitos nacionales. Así mismo, las dos novelas revisan las Historias oficiales –de la República Dominicana, de Estados Unidos, de las Américas– y la perspectiva masculina que éstas implican, pero

en un caso a través de las múltiples versiones de héroes anónimos, mestizos, y claramente ficticios, relatadas por un narrador masculino víctima del machismo nacional y por una narradora en lucha contra el legado sexista materno; en el otro caso, a través de la re-narración de la Historia nacional desde la perspectiva de una de sus pocas protagonistas, y reinterpretada en términos de un legado, una herencia, cuya pertinencia las generaciones siguientes de mujeres deben reclamar y también procesar.

Como anuncia el título, la novela de Julia Álvarez habla en nombre de (y sobre) Salomé Ureña, personaje histórico central para el mito nacional dominicano, en tanto primera poetisa de la República, pero marginado y periférico, en tanto mujer e individuo. La revisión de la historia oficial a partir de la perspectiva de la mujer, sin embargo, es posible gracias a la mediación de otro relato, cuya perspectiva se define por el exilio[13] y la afiliación a la madre/nación de su protagonista, Camila, hija de Salomé Ureña. La historia de la hija, narrada en tercera persona, en inglés, y a contratiempo –desde que decide abandonar el exilio norteamericano hasta su infancia dominicana–, enmarca el relato en primera persona de la madre, que establece desde el principio su fe en las bases nacionales de la identidad: "La historia de mi vida comienza con la historia de mi país", serán sus primeras palabras. Su hija, en cambio, marcada por la escisión geográfica entre cuerpo y país de origen, sufre del imperativo "nacional" de la identidad pese a que la historia mundial y sus propias migraciones demuestran su caducidad.

Así, la mirada que la introduce –la repasa ("reviews")– en el prólogo presenta a Camila yéndose, e incluso desprendiéndose de Poughkeepsie ("Departing Poughkeesie"), sin especificar su destino e insistiendo en su indefinida pertenencia étnica y social:

> She stands by the door, a tall, elegant woman with a soft brown color to her skin (southern Italian? A Mediterranean Jew? A light-skinned negro woman who has been allowed to pass by virtue of advanced degrees?), and reviews the empty rooms that have served as home for the last eighteen years.[14]

Al repasar, a su vez, los cuartos vacíos que sólo le han "servido" de hogar, Camila parece infligir a su entorno las carencias y la no-pertenencia que ojos ajenos le atribuyen, como si la fuerza normativa de su herencia –la historia y la nación que, como todo migrante, lleva

consigo– le impidiera llenar los espacios con su presencia. Se plantea así, de entrada, como marco o condición para hablar de Salomé y en su nombre, la necesidad de cambiar la relación entre lugar, Historia e identidad; de reconcebirla a partir de, y en vistas a, integrar la experiencia migrante de desdoblamiento espacial, cultural, temporal, y narrativo que caracteriza al sujeto contemporáneo.

La novela sugiere que la migración genera procesos de re-escritura y de re-conceptualización, tanto de la historia como de la identidad, que a su vez implican la re-configuración de ambas respecto a las nociones de patria y nación. Las modalidades de estas "reconversiones" se anuncian en el epígrafe, con la cita de un poema de la histórica Salomé Ureña, "¿Qué es Patria? ¿Sabes acaso / lo que me preguntas, mi amor?". Mientras que en el contexto de su enunciación la pregunta del poema remite a los procesos de formación de la República Dominicana, en tanto epígrafe de las historias dispares de Salomé y de su hija apunta más bien a la disolución del referente Patria, e incluso de la noción misma, que se transforma en *homeland* (literalmente: tierra del hogar) en la traducción inglesa. La traducción de Patria por *homeland* anticipa algunos de los cambios de preocupaciones, prioridades y formas de vida que introducen los flujos migratorios, en particular en las relaciones entre los géneros,[15] y en el modo de valorar el territorio. El relato de la vida de Camila mostrará, por ejemplo, que la noción de hogar también cambia con los parámetros de la experiencia migrante, convirtiéndose en el lugar de llegada, más que en el de partida.

Ahora bien, es significativo que el relato, y por ende los procesos de re-escritura y de re-conceptualización del yo y de la Historia, estén enmarcados por los versos de la poetisa desdoblados en su traducción. La traducción parece así funcionar como el principio histórico –el modo de funcionamiento, de acercamiento y de alejamiento, de relación– que genera los "migra-relatos", e incluso como el inicio del devenir-otro del sujeto migrante.[16] Contrariamente al texto de Junot Díaz, que postula, como hemos visto, la intraducibilidad y la distorsión del sentido propio y ajeno como condición productiva de las relaciones interamericanas, el texto de Álvarez propone, quizás más pragmáticamente, que la figura de la relación entre culturas, lenguas, historias e individuos es la traducción, con los constantes desplazamientos semánticos, categoriales, filosóficos, éticos y culturales que ésta implica.

A lo largo del relato, sin embargo, hay reiteradas referencias a las dificultades que le plantea el inglés a la protagonista y, más generalmente, a su frustración ante la indiferencia de sus alumnas respecto a la cultura y la historia dominicanas. El relato reconoce, así, que hay aspectos de una lengua, una historia, o una cultura que no se pueden traducir o, por lo menos, que hay aspectos que no se dejan convertir de un idioma a otro, o que pierden su valor en la traslación. Al mismo tiempo –y en esto convergen a pesar suyo Óscar y Salomé–, el texto sugiere que algo de lo que no se traduce de un idioma a otro *igual* pasa las fronteras lingüísticas, como residuo incómodo o incongruente del pasado, semi-olvidado y semi-reconocido en la frustración por no ser entendido o por no entender que sella la explicación, y la cristaliza en figuras como la del oso Colón.

El oso Colón es uno de los animales domésticos de la familia Henríquez Ureña, y aparece por primera y enigmática vez al pie de un gráfico al final del prólogo (una suerte de apéndice) que recapitula los personajes importantes en la historia de Camila. Sin conocer aún las circunstancias por las que merece ser mencionado en este documento histórico junto a los monos y al loro Paco, podemos resaltar que la figura del oso Colón no sólo remite al personaje histórico Colón, ahora reducido a un animal, sino que en la domesticidad de éste se recuerda y se olvida al mismo tiempo la barbarie de esos traumáticos principios americanos que retoma la novela de Díaz. En este primer sentido, el oso Colón funciona como un recordatorio de lo olvidado –en las historias nacionales, en la historia de la familia Henríquez Ureña– e ilustra cómo perdura, cómo se traduce y se impone lo que cuenta. En términos de Díaz, el oso Colón muestra cómo se transmiten –aun domesticados– los gritos de los esclavos que trajeron el *fukú* a América.

Pero además de apuntar a este olvido y a esta distorsión histórica, fundamentales y también quizás inevitables, la figura del oso Colón remite a la re-escritura de la historia y de las culturas que se generan a partir del valor no-compartido. Efectivamente, el oso Colón entra en los anales de la historia gracias al celo y a la incomprensión de una estudiante norteamericana encargada de ayudar a la protagonista, Camila, a poner orden en sus papeles antes de irse de Estados Unidos. En un intercambio que pone en escena las expectativas culturales, efectivas o imaginadas, que la profesora y la estudiante tienen una de

la otra, Camila menciona jocosamente a sus animales domésticos para ilustrar la cantidad de personajes que hay en su historia, y la estudiante los anota fielmente. "Oh dear. Humor does not always translate well",[17] se dice a sí misma Camila en su momento, lamentando la falta de perspicacia de su estudiante. Y, sin embargo, la broma no se pierde con la traducción literal sino que ésta redobla su comicidad: cuando Camila re-encuentra el insólito gráfico genealógico, poco tiempo antes de irse de su casa, le resulta tan divertida la visión que la chica tenía de su vida que lo pega en su tablero de anuncios. En este punto la broma todavía funciona gracias a la ingenuidad de la estudiante, pero ha cambiado de destinataria y también de objeto: lo que debía ser una broma sobre los estereotipos yanquis de las extendidísimas familias latinoamericanas (tanto que hasta abarcan a los animales), se convierte ahora en una broma sobre la vida de Camila y sobre la búsqueda de sí misma que tematiza la novela. La extraña genealogía, finalmente, cobra nuevos significados cuando Camila decide dejar "this curious memento", este curioso recuerdo, para reflexión del próximo inquilino. Para éste último, la broma que genera la incomprensión y la incomprensión que genera la "otra" broma permanecerán probablemente ocultas, olvidadas: lo que posiblemente retendrá su atención, en cambio, será el nombre de Colón, oso doméstico, añadido a las historias paralelas de la nación dominicana y de la familia Ureña, como un recordatorio de aquellos comienzos que se olvidan, se redescubren y se revelan en los pliegues de lo intraducible.

Vemos, entonces, que pese a que los textos de Díaz y de Álvarez recurren a estrategias diferentes, e incluso aparentemente opuestas, para narrar las historias bi-nacionales y bi-culturales de sus protagonistas migrantes, en ambos casos el factor que paradójicamente reúne los relatos se presenta como una forma de ininteligibilidad, de error o de malentendido que se transmite de un idioma a otro, y que reenvía una cultura a otra. Concretamente, en *La breve y maravillosa vida de Óscar Wao*, la común historia americana provee la matriz del relato bicultural, pero también genera la transmisión de ininteligibilidad que hemos visto. Así, el principio que genera los vínculos entre las Américas, los personajes americanos, las historias y las familias, es una suerte de resistencia a la traducción, que reconoce nuestro común e inenarrable origen colonial, y también las forzadas existencias fuera y en búsqueda de lo común de los actores históricos contemporáneos. La historia de

Salomé, así mismo, aunque postula de entrada la traducibilidad como principio capaz de suturar los relatos de cada migrante respecto a las historias familiares y nacionales de las que divergen, también reconoce que en última instancia el punto de contacto, el objeto de transición entre las culturas y los tiempos, el común denominador, es generado por la no correspondencia cultural, por una resistencia a la traducción que nos invita a "cogitar" y, cabe esperar, también a reírnos de la visión que tenemos y que tienen los demás de nuestras vidas.

Notas

[1] Este mecanismo textual fundacional puede teorizarse de varias maneras, según se consideren la escritura en general y su relación con otros soportes y medios de comunicación, la prosa y las condiciones de su emergencia, las tensiones entre lo histórico y lo ficticio, las nociones de autor y de autoridad, la interacción entre texto y autor, etc. Mi propósito es, en cambio, casi descriptivo: identificar la manera en que los artificios de auto-inscripción de cierto tipo de relatos responde a las circunstancias históricas y a los obstáculos que éstas presentan para narrar recorridos, a la vez personales y colectivos, que no reconocen las categorías de Estado, Nación, e Historia nacional.

[2] En su conocido ensayo sobre la libertad («What is Freedom?», in *Between Past and Future*. New York, Penguin Books, 1977, 1954), Hannah Arendt aclara la importancia de esta distinción respecto a la categoría de la acción: para la filosofía moderna, el principio de un acto es su origen, y ese origen es el sujeto; para la filosofía griega, en cambio, el principio, lo que impulsa o da lugar a la acción, son principios éticos, del *ethos*, de modos de comportamiento o de valores que lo condicionan, como el honor. En un caso, el modelo es causal –el sujeto es la causa de sus actos–; en el otro, en cambio, el sujeto que actúa recibe a su vez un impulso para actuar de los principios que lo caracterizan, y que funcionan como un entorno y un fundamento.

[3] Junot Díaz, *The Brief Wondrous Life of Oscar Wao*. London: Penguin, 2008 (2007); *La breve y maravillosa vida de Óscar Wao*. Trad. Achy Obejas. Nueva York: Vintage Español, 2008.

[4] Notemos, sin embargo, que la publicación de la serie (el primer número en noviembre de 1961) coincide con la primera ola de la llamada diáspora dominicana a "Nueba Yol", poco después del asesinato del dictador Trujillo (mayo, 1961). Este dato nos interesa porque pone en relación los marcos políticos e históricos de la migración dominicana con la historia cultural (norte)americana. Quienes han leído la novela –o resúmenes de ella– sabrán que Óscar es un empedernido lector y escritor de literatura fantástica y de ciencia ficción, y suele interpretar tanto su vida como la Historia a partir de los esquemas narrativos y de los *topoi* de sus clásicos (el conocido síndrome del Quijote o de Madame Bovary). Así, cada generación de migrantes "corrige" la historia a partir de la nueva cartografía cultural: "What more sci-fi than the Santo Domingo? What more fantasy than the Antilles?", cita el narrador, añadiendo, como muestra de los marcos intepretativos que la migración pone en relación, "What more fukú?" (6).

[5] «[...] yo, Shabine, vi
cuando estos tugurios del imperio eran paraíso.
Soy apenas un jabao que ama el mar,
Tuve una sólida educación colonial,
Tengo de holandés, de negro, de inglés en mí,
Y no soy nadie, o soy una nación.»

6 "Dicen que primero vino de África, en los gritos de los esclavos; que fue la perdición de los taínos, apenas un susurro mientras un mundo se extinguía y otro despuntaba [...]. *Fukú americanus*, mejor conocido como fukú –en términos generales, una maldición o condena de algún tipo: en particular, la Maldición y Condena del Nuevo Mundo. También denominado el fukú del Almirante, porque el Almirante fue su partero principal y una de sus principales víctimas europeas. [...] En Santo Domingo, la Tierra Que Él Más Amó (la que Óscar, al final, llamaría el Punto Cero del Nuevo Mundo), el propio nombre del Almirante ha llegado a ser sinónimo de las dos clases de fukú, pequeño y grande. Pronunciar su nombre en voz alta u oírlo es invitar a la calamidad a que caiga sobre la cabeza de uno o uno de los suyos. Cualquiera sea su nombre o procedencia, se cree que fue la llegada de los europeos a La Española lo que desencadenó el fukú en el mundo, y desde ese momento todo se ha vuelto una tremenda cagada. Puede que Santo Domingo sea el Kilómetro Cero del fukú, su puerto de entrada, pero todos nosotros somos sus hijos, nos demos cuenta o no" (1-2).

7 Entrevista de Junot Díaz el 3 de febrero de 2009 en QTV (www.youtube.com/qtv Junot Diaz), consultado el 18 de agosto de 2009: "…the appeal of using a curse as a bridge narrative for a writer …I mean one of the things is that when you are writing a book that is about individuals, and about a family, but also about a larger national culture, you're trying to figure out how you can you tuggle back and forth, and historically at the level of narative." Díaz cita los casos ejemplares de Adán y Eva y de la casa de Etrea (House of Thrace).

8 En realidad, el texto no menciona el nombre de Colón, para no atraerse la mala suerte; pero también, quizás, para llamar la atención sobre su título, Almirante (Admiral), el cual contrabandea la conflictiva pero productiva historia entre árabes y españoles (*Al amir*, el jefe).

9 "What happens with the fukú is that fukú is more a curse of consequences…it's not a kinda predestination, that you are doomed if you do and you are doomed if you don't..In Dominican terms the fukú allows you your choices, and if you make the wrong one the consequences are apocalyptic" (Junot Díaz, entrevista Q TV, op. cit.).

10 Efectivamente, los traficantes en general probablemente ni entendían ni escuchaban a los esclavos, y éstos muchas veces no hablaban el mismo idioma entre sí. Por otra parte, el *fukú* actúa –es la "perdición" de los Tainos– "mientras un mundo se extinguía y otro despuntaba", o sea en la situación liminal del entre-dos-mundos, en la cual no hay idioma propio o exclusivo ni marco cultural de referencia para resolver el sentido de las palabras.

11 Esta distorsión evoca otra práctica de deformación del sentido que caracteriza las relaciones interculturales americanas desde su principio, como consta en los *Diarios* de Colón, o sea, la traducción tan estrambótica como violenta de idiomas desconocidos, o bien la comparable no-traducción del español a otras lenguas, cuya presunción subyacente de la universalidad del castellano dio lugar a barbaridades como el Requerimiento.

12 Julia Álvarez, *In the Name of Salomé* (New York: Penguin, 2001). Es posible leer la novela de Junot Díaz (2007) como una respuesta, o por lo menos una alternativa, al tratamiento de la migración dominicana y de la historia de la República Dominicana que Julia Álvarez desarrolla a lo largo de su obra.

13 Quizás valga la pena recordar que la migración, en la medida en que no sólo desplaza a los sujetos geográficamente sino también social, política, económica y psicológicamente, también genera un cuestionamiento de los papeles asociados con el género, categoría que se desnaturaliza (como otras categorías) al ser confrontada con otras configuraciones y prácticas culturales.

14 *In the Name of Salomé* (1) : "Está parada al lado de la puerta, una mujer alta, elegante, con piel de color marrón suave (¿italiana del sur?, ¿una judía mediterránea?, ¿una negra con piel clara a quien le han permitido entrar gracias a sus diplomas avanzados?"

15 Es significativo, por ejemplo, que mientras que la madre escribe poesía, la hija Camila escribe prosa y es, además, académica.

[16] Cabría comentar también que el texto postula una traducción de géneros de escritura, de la poesía a la prosa: la madre era poeta; la hija más prosaica, inmersa no en un mito sino en el devenir constante del migrante, escribe novelas.

[17] "El humor no siempre se traduce bien" (42).

De la "intoxicación" a la mirada "farmacológica". En torno a la historicidad transatlántica de los psicoactivos

HERMANN HERLINGHAUS
Universität Freiburg

Las regiones del Amazonas y del Orinoco, junto con las zonas orientales de los Andes –las Yungas y la Montaña, como las llaman en Bolivia y en Perú– ofrecen la riqueza más grande de plantas psicoactivas en el mundo, por no mencionar las vastas áreas de cultivo de café y de tabaco que poseen. Las sustancias psicoactivas del Nuevo Mundo han iluminado o traumatizado tanto a conquistadores, cronistas, miembros de la iglesia y, más tarde, compañías de comercio transatlántico, biólogos y químicos, como también a escritores y artistas durante más de 400 años, mucho antes de que, en el siglo veinte, se introdujera un sistema internacional para la restricción de narcóticos legales versus los declarados ilegales. No sería demasiado difícil establecer que los psicoactivos nos ofrecen un agudo lente para revisitar la colonización del Nuevo Mundo, de la misma manera que parecen proveer un tema postcolonial por excelencia.

¿Por qué, entonces, la indiferencia de toda una gama de disciplinas frente a esa temática? Me refiero a los estudios literarios y culturales latinoamericanos, los llamados "*area studies*", estudios postcoloniales, pero también a los que hoy se empiezan a articular como "hemispheric studies," o "the Americas Studies". Mientras que los críticos culturales acostumbran pensar la globalización en términos de configuraciones de poder vinculadas con el capitalismo, la colonialidad, el estado nacional, la otredad, el género, la inmigración y los medios de comunicación de masas, muchos de ellos han subestimado (o ignorado) el papel formativo de las luchas modernas en relación con las "drogas" precisamente a ese respecto. Recordemos el conocido estudio de Fernando Ortiz, *Contrapunteo cubano del tabaco y del azúcar* (1940), y la manera como

esta obra entró en el canon crítico-literario. En los años 70 y 80, el libro de Ortiz se convirtió en un punto clave para la reorientación de una parte de los estudios literarios latinoamericanos hacia un proyecto no-eurocentrista de estudios culturales. Ortiz fue (re)establecido como padre del concepto de transculturación.[1] Sin embargo, las lecturas eufóricas del *Contrapunteo* solían pasar por alto un interesante fenómeno. Cuando Ortiz declaró el tabaco y el azúcar como pareja alegórica de una identidad transcultural de las culturas cubanas y caribeñas, "personajes culturales" que eventualmente contraerían matrimonio, él estaba hablando de dos de los narcóticos más potentes de la modernidad. Curiosamente, Ortiz estaba interesado en un protagonismo –un poder de agenciamiento– etnográfico, epistémico, y también económico a nivel global, debido al cual tales productos del mundo periférico pudieran enriquecer y embellecer las culturas europeas y norteamericanas. Vemos aquí, en relación con las lecturas transculturalistas, un cierto momento de represión de la posibilidad de acercarse al tema de los estimulantes como un tema eminentemente político-cultural. ¿Habrá tal vez regido en estas lecturas un cierto secularismo angosto que caracterizara el giro de los estudios latinoamericanos hacia estudios culturales, uno que asociara los narcóticos y los estimulantes con esferas irracionales que pertenecerían a la religión o a la vanidad, pero no a la cultura moderna?

Mi objetivo es trazar posibles líneas de historización alternativa para colocar los conflictos culturales en torno a los estimulantes como la coca, y más tarde la cocaína, en medio de unas consideraciones sobre afectividad y política "terapéutica" y, en un sentido epistemológico, en medio de lo que se va dibujando como un campo abierto de "*inter-American studies*". Primero una consideración terminológica. Voy a usar las expresiones "sustancias psicoactivas" y "narcóticos" como sinónimos. Existe una larga lista de "psicoactivos," legales e ilegales, suaves o potentes: alcohol, cafeína, cannabis, cocaína, opio, morfina, nicotina, heroína, metanfetaminas y muchos otros. Ninguno es inherentemente malo. Todos se prestan al abuso. Todos son fuentes de ganancias, y la mayoría de ellos se ha convertido en mercancías globales.

¿Es posible comprender las relaciones entre sustancias psicoactivas, modernidad y globalización, a través del vocabulario excitado y mitificador que ha acompañado el discurso de la "guerra contra las drogas" a partir de su promulgación por el gobierno de Richard Nixon

en 1972, la que tuvo tuvo su primer auge bélico bajo el gobierno de Ronald Reagan? Sobran los estudios que han analizado los efectos problemáticos de esta "guerra", y que han llamado la atención sobre la necesidad de desarrollar políticas éticas de carácter educativo y terapéutico a nivel micro- y macrosocial. Entre ellos, uno de los libros que analizan el proceso de conversión de los conflictos que rodean las drogas en una empresa de culto se titula *The Cult of Pharmacology: How America Became the World's Most Troubled Drug Culture* (2006), escrito por Richard DeGrandpre. El autor dice:

> The pharmaceutical industry, the tobacco industry, modern biological psychiatry, the biomedical sciences, the drug enforcement agencies, and the [American] judicial system ... have come to embrace a cult of pharmacology, not as a conspiracy but as a de-facto religious belief system.[2]

DeGrandpre, psicólogo y químico, habla de un poderoso constructo que nos hace asociarlo con el concepto de "orientalismo" de Edward Said. Se trata de un mecanismo que construye afectiva y discursivamente otras culturas. En el caso de Said, un discurso colonial propinaba visiones de un Oriente oscuro y misterioso que sirvió a los más hondos deseos e intereses de las élites coloniales. DeGrandpre aplica la idea de "orientalismo" a aquellas trayectorias de mitificación que caracterizan una parte significativa de la historia moderna de los narcóticos. Las sustancias psicoactivas han sido convertidas en una hipérbole, un símbolo de exceso, para calificar a los cultivadores de ciertas plantas alucinógenas en el Sur, al igual que a sus consumidores (básicamente en el Norte) como un Otro ominoso, un "Otro" que debería ser controlado e incluso sometido a medidas coercitivas. Hablaré brevemente del caso histórico de la coca para, a partir de ahí, sugerir unas consideraciones más amplias. Con la denominación genérica "coca" me refiero a *Erythroxylum coca*, la planta. La cocaína, en cambio, el alcaloide derivado químico de la planta de coca, tiene una historia diferente y fue extraída por primera vez en 1860. Pero cabe poner esto entre paréntesis durante un momento.

La utilización de la coca es un fenómeno antiquísimo y requiere una imaginación que vaya más allá de las acostumbradas cesuras históricas. Se trata de una planta, al parecer inocua, que crece en arbustos de un metro veinte a dos metros de altura en áreas húmedas y montañosas. Prospera en las laderas orientales de los Andes, en una región que se

extiende desde Colombia, en el norte, hasta Perú y Bolivia, en el sur, abarcando hacia el este las primeras zonas del territorio amazónico. El corazón de la región cocalera lo constituyen la *montaña* peruana y las *yungas* bolivianas, pero puede crecer mucho más allá. La "narrativa" de la coca no comienza con el siglo XVI, cuando los invasores españoles del antiguo Perú se asombraron hondamente ante el uso de la hoja de coca que la gran mayoría de la gente indígena hacía constantemente. Mascar coca es un hábito mucho más viejo que la misma civilización Inca; se remonta, según los expertos, a hace aproximadamente 20.000 años, cuando grupos de cazadores y recolectores emigraron por primera vez hacia los Andes centrales de América del Sur.[3] El efecto de la coca no pudo pasar inadvertido, dado que la forma más rudimentaria de examinar las plantas era probar las hojas con la boca; así se descubrió que anestesiaba el dolor de un labio partido o aliviaba un dolor de muelas. Los recolectores también podrían haber sido receptivos a la propiedad de la hoja de reducir el hambre, el frío y el cansancio, o a sus efectos sobre algunos problemas de estómago. Hacer el cuerpo resistente a parásitos puede haber sido otro factor importante. Una de las evidencias arqueológicas tempranas del uso de la coca remite a la época de 3.000 a 2.500 a.C., es decir, al descubrimiento de las cerámicas y figurinas de mascadores de hoja de coca, lo que hoy se conoce como los cocaleros. Estas evidencias –artefactos arqueológicos– se asocian con la cultura "Valdivia" en la costa del Ecuador. En la costa central-meridional (Perú) también se sabe de un yacimiento arqueológico, "Asia I", un antiguo cementerio donde se encontraron cuerpos envueltos en tapices que contenían pertenencias personales como "tabaqueras" y tubos, y también bolsos llenos de hojas de coca y polvo de cal. La presencia de la cal indica que quienes mascaban coca estaban al tanto de que las hojas producían su efecto más rotundo al masticarlas en combinación con polvo alcalino, de manera que ésto ya debía ser parte de una práctica social habitual.[4]

William Mortimer, en su *History of Coca* (1914), al referirse al uso de la coca en ceremonias públicas oficiadas por shamanes en La Florida, el primer centro urbano en Perú, escribe que "la coca era un componente firmemente establecido en la vida cultural al menos 2.000 años antes de Cristo", cuando el modo nomádico de cazar y vivir de la recolección había desaparecido casi por completo.[5] Fue en aquel entonces cuando, junto con el crecimiento de la población y la generalización de

la agricultura, nacieron rutas y redes de comercio que posibilitaron el flujo de mercancías y servicios a través de los Andes. Las hojas de coca eran una mercancía apreciada que se llevaba de las cuestas orientales a la región amazónica, así como en la dirección contraria, hacia la costa del Pacífico. Como observan Taussig, en su estudio sobre colonialismo y shamanismo, y S. R. Cusicanqui, en *Las fronteras de la Coca*, esta especie de rutas antiguas de comercio constituyeron fronteras transcontinentales móviles, o zonas de intercambio formal e informal de comestibles, yerbas, medicinas, prácticas mágicas, y otros servicios.[6] Estas prácticas fueron sucesivamente reactivadas durante los siguientes milenios, a veces combatidas y otras veces apropiadas por misioneros cristianos y compañías de comercio, interceptadas y arrasadas por fronteras, primero coloniales y luego nacionales, constituyendo zonas de movimiento y conflicto hasta el presente. Estas rutas comerciales, resistentes a las más variadas circunstancias históricas, se convirtieron en zonas de contacto global, sumergidas y vitales al mismo tiempo. Con ellas empezó, hace ya miles de años, la globalización informal.

Si el Imperio Inca, que emerge desde el Valle de Cuzco en el siglo XII, no fue de los primeros en cultivar y consumir coca, sí produjo evidencia hace más de 700 años sobre cuán rigorosamente una sola planta pudo colocarse en el centro de intereses políticos. Por otro lado, ésto nos sensibiliza hacia la compleja historicidad de los conflictos de hoy en Bolivia, especialmente a la luz de la elección, con Evo Morales, de un presidente que defendería los intereses de los cultivadores de coca andinos.[7] Hablando de los incas, cuando en el s. XIV Pachacuti extendió la influencia de los incas, en sólo cincuenta años, por un territorio que abarcaba desde el norte de Ecuador hasta Chile central, integrando millones de indígenas que representaban cientos de tribus y culturas, el desafío fue combinar la expansión, la integración logística y administrativa y la consagración ceremonial. En esa encrucijada la hoja de la coca mostró su enorme valor. Se convirtió en planta divina, catalizadora de efectos bioquímicos con factores de poder, mito y deseo que —de entonces en adelante— sería distribuida en forma restringida. Hablamos de vastos territorios del mundo andino y de la extensión del comercio por estos territorios, donde la coca se convierte en la mercancía estratégica y el denominador de una política de control. Ésto, gracias a que la hoja de coca, que no tiene buen sabor, ofrecía un estimulante

fisiológico, una medicina y un símbolo cultural compartidos por numerosas tribus bajo el control incaico. Su importancia era tan grande que Garcilaso de la Vega, en sus *Comentarios Reales*, escribe que estaba prohibido que alguien en las comunidades locales usara la hierba (*yierba*) sin el permiso del Inca. En la crónica de Garcilaso, la coca supera el valor del oro, la plata y las piedras preciosas:

> No será razón dejar en olvido la yerba que los indios llaman cuca y los españoles coca, que ha sido y es la principal riqueza del Perú para los que la han manejado en tratos y contratos; antes será justo se haga larga mención de ella, según lo mucho que los indios la estiman, por las muchas y grandes virtudes que de ella conocían antes y muchas más que después acá los españoles han experimentado en cosas medicinales.[8]

A pesar de que millones de personas habían mascado la coca antes del ascenso del *Tawantinsuyu* (el Imperio Inca), el estado inca combinó vida y coca lo más rigurosamente posible en aspectos político, económico, espiritual y medicinal, y en el sentido sexual. La invasión española –*Pachakuti*, la total ruptura de tiempo y de espacio– acabó con esta situación en 1532-1533. La "planta mágica" era para la Iglesia Católica más sospechosa que la fruta que había llevado a Adán y Eva al pecado original. Para la gente indígena, la coca se asociaba con el concepto del *huaca*,[9] una calidad sagrada residente en una cosa, un lugar o una persona. Las autoridades eclesiásticas se enfrentaron con este concepto pagano de lo sagrado que minaba su idea de la transcendencia de Dios como reino de la pureza; mascar esa hoja diariamente u ofrecerla a los ídolos (a los que consideraban demonios) era inaceptable para ellas. Aquí nos encontramos con conceptos conflictivos no sólo de divinidad (monoteísmo vs. politeísmo) sino de materialización concreta de relaciones con lo divino. Se trataba, por tanto, de un conflicto teológico-político entre la (cristiana) representación de lo divino y una (pagana) relación corporal, ritualística y más ampliamente cultural con la divinidad.

Para la Corona española y la Iglesia, la lucha contra la coca tenía aspectos fuertemente doctrinarios, mientras que los gobiernos locales de la colonia mostraban una actitud más flexible frente al problema, debido al creciente atractivo del comercio de coca, y la popularidad de la hoja junto con su poder de capacitar a la gente para el trabajo físicamente

agotador. Con el avance de la explotación de las minas de oro y plata, la prescripción de raciones de coca fue el medio mediante el cual se logró forzar a los indígenas a bajar a los horribles pozos de los yacimientos. La lección de usar las hojas como estimulante y supresor de apetito fue aprendida, de igual manera, por mercaderes europeos y criollos. A la luz de la irrupción catastrófica de la "barbarie" europea en las culturas vitales del mundo indígena, así como de la destrucción de los ciclos tradicionales de producción e intercambio de comida, la coca se fue convirtiendo en un remedio contra el creciente dolor provocado por el hambre, y en sustancia compensatoria frente a la larga lista de desastres causados por la dominación colonial. En una palabra, la historia política ligada al ascenso transatlántico, y más tarde hemisférico, de una modernidad global, chocaba contra y transformaba violentamente una historia cultural y ecológica que se había desarrollado durante milenios en ámbitos regionales no-modernos del hemisferio. Uno de los resultados, junto con la exterminación de incontables comunidades autóctonas, fue un cambio tectónico en lo que podríamos llamar "ecología social" – los modos y prácticas a través de los cuales una sociedad organiza sus relaciones fisiológicas, psicoculturales y económicas con el ambiente. El respectivo desastre ha sido sólo parcialmente estudiado. En la visión de los vencedores sobreviven, por ejemplo, mitos de contornos maravillosos o horribles. Mortimer usa, como frontispicio de su libro *History of Coca*, un dibujo mítico de una supuesta princesa indígena con una planta en la mano, y de esta manera nos da una de tantas versiones pictográficas del inconsciente colonial: "Mama Coca gives the divine plant to the Old World".[10]

Pasaron varios siglos antes de que la hoja de la coca andina entrara en el mercado mundial moderno, lo cual sucedió a mediados del siglo diecinueve. Y en cuanto a la emergencia global de vastos circuitos de cocaína ilícita, este fenómeno se va a dar recién a partir de 1950.[11] La razón para esta demora –en comparación con las dinámicas de otros psicoactivos– era el rápido deterioro de las hojas de coca, que no resistían bien el transporte a través de largas distancias. Además, cuando la coca finalmente entró en la cadena de comercio global, su cultivo extenso en Perú reprodujo sistemas de labor tributaria en plantaciones donde reinaban terribles condiciones sociales y climáticas. Hablando comparativamente, cabe subrayar que la coca no fue un catalizador

—como sucedió en mayor grado en los casos del café, el tabaco, el alcohol, el opio, y otros– de la "revolución psicoactiva".[12]

La "revolución psicoactiva" se refiere, según Courtwright, a la producción, el intercambio y el consumo de substancias psicoactivas tal como éstas han constituido un factor clave de la colonización y expansión occidentales. Aún más, estas substancias han devenido productos habilitadores de la modernidad misma. Nada menos que un fetichismo de los narcóticos caracterizaba las políticas transatlánticas de las élites gobernantes entre mediados del s. XVII y finales del s. XIX, cuando estas élites apoyaron la producción de drogas porque generaban altos impuestos, al contrario que su prohibición. Por ejemplo, en 1885 los impuestos sobre el alcohol, el tabaco y el té generaron casi la mitad de los ingresos del gobierno/el Estado británico. La administración de los impuestos sobre drogas provenientes de las colonias o ex-colonias era el mayor soporte fiscal del estado moderno,[13] por lo menos en los casos de los imperios coloniales europeos. Tenemos aquí los "famosos cuatro": alcohol, tabaco, café y azúcar. La enorme envergadura de su producción, distribución y consumo, y el hecho de que se convirtieran en factores psicoculturales en los países más avanzados, los hicieron relativamente invulnerables ante medidas prohibitivas.[14] Luego tenemos los "pequeños tres": el opio, el cannabis, y la coca (en forma elaborada, la heroína, el hashish y la cocaína). Éstos fueron usados en grado menos masivo, y los reformadores lograron restringirlos y prohibirlos durante las primeras décadas del siglo XX. En todo caso, la globalización de plantas psicoactivas y de sus derivados, muchos de los cuales vinieron del Nuevo Mundo, generaba enormes ganancias. A partir del siglo XVIII, este proceso iba a transformar costumbres y afectar los gustos y las fantasías de millones de personas en el norte, igual que iba a afectar drásticamente el medio ambiente y, ante todo, el edificio social en los países dependientes. Los narcóticos han sido mercancías imprescindibles y agentes psicoactivos destinados a fomentar las prácticas de la colonización y de la civilización industrial. El uso de narcóticos estaba en el centro de los cambios socioeconómicos en Europa occidental y los EE.UU.: el tabaco, el café y el alcohol, y en grado menor el opio y el cannabis, se convertirían en ingredientes diarios de la vida de grandes masas de consumidores de clase media, aquellos sujetos que representarían el llamado individuo moderno, expuestos a

De la "intoxicación" a la mirada "farmacológica" • 69

las experiencias de urbanización e industrialización. Dicho en palabras de David Courtwright parafraseando a Robert Ardrey, el comercio de estimulantes florecía en un mundo en que la psiquis hambrienta reemplazaba el estómago hambriento. Así nacen los decenios eufóricos en que Europa y EE.UU. descubren la cocaína, poco antes de que legislaciones domésticas y convenios internacionales comiencen a armar la "contrarrevolución psicoactiva" en las primeras décadas del s. XX.

Éste es el momento en que los escritos de Sigmund Freud sobre la cocaína entran en nuestra historia, escritos tempranos del autor que después se excluirían de las Obras Completas o de la *Standard Edition of the Complete Psychological Works of Sigmund Freud*. Veinticuatro años antes de que Freud escribiera su texto "Über Coca" en 1884, Albert Niemann, haciendo su doctorado en química en la Universidad de Goettingen, logró aislar el alcaloide que se iba a llamar cocaína.[15] El joven Freud, quien escribe seis artículos sobre la cocaína entre 1884 y 1887, y presenta ponencias ante las asociaciones psicológicas y psiquiátricas de Vienna, se convierte en importante publicista de la cocaína durante este período, recomendando la sustancia a médicos y a consumidores como mercancía conveniente y de suma utilidad. En "Über Coca", Freud hace un recuento histórico y fenomenológico del uso de la hoja por parte de los indígenas en Perú y hasta cita los *Comentarios Reales* de Garcilaso de la Vega.[16] Recomienda la sustancia como estimulante, como afrodisíaco, y como cura de las adicciones al alcohol y a la morfina.[17]

Por un lado, el joven Freud se ocupa de los efectos fisiológicos y psíquicos que unas dosis moderadas de cocaína puedan tener como estimulante (0.05 – 0.10 g): se prestan para combatir hambre, sueño y agotamiento; pueden de esta manera vitalizar también el trabajo intelectual; y, ante todo, hay euforia sin sucesiva depresión, de lo que resulta la posibilidad para un tratamiento positivo de la histeria y la melancolía.[18] Por otro lado, y más tarde, Freud va a perder su interés intelectual en el estimulante y se dedicará a la cultura como neurosis.[19] Escribirá en *El malestar en la cultura* (*Das Unbehagen in der Kultur*, 1930) que muchos sistemas de civilización se han tornado neuróticos; en otras palabras, que son compulsivamente afectados por síntomas de represión bajo el efecto de las presiones modernizadoras. Ahora, si consideramos que la "represión psicoactiva" en relación con ciertas drogas, pero no en relación con otras, se desencadenaba durante los años

veinte y treinta del siglo XX (casi paralelamente a las reflexiones maduras de Freud sobre cultura y neurosis, religión y sociedad), se nos plantean preguntas sobre los nexos entre los conflictos en torno a los psicoactivos y los desarrollos tanto afectivos como psicopatológicos que se hacen observables en el corazón de la modernidad. ¿Habrá sido, en el caso del mismo Freud, el paso de unos estudios farmacológico-terapéuticos (sobre el uso de la cocaína) al psicoanálisis y a la crítica cultural, una recurrencia por parte involuntaria y afectivamente condicionada, a un mecanismo de represión? El hecho de que describió la represión como un mecanismo esencial de la civilización, un garante para asegurar la "primacía del intelecto", de la autoconciencia, y la sublimación de las fuerzas del instinto, ¿se habrá dado independientemente de su temprano interés farmacológico? ¿O se trataba de una especie de respuesta tardía al abandono del desafío farmacológico –al desafío de buscar caminos para entender las relaciones entre ciertas sustancias psicoactivas, cuerpo y cultura más allá de la demonización?

Una serie de estudios actuales sobre el tema de la psicoterapia, la bioenergética y la autoexploración holotrópica, o –para usar un concepto más afín a los estudios culturales– los estudios sobre la afectividad, influidos en notable medida por las neurociencias, permiten relativizar la visión freudiana en torno a la centralidad del concepto de represión. Esto ocurre precisamente en relación a las dimensiones (extra)ordinarias (transgresivas o transformadoras) de la conciencia, debiéndose a un consumo de determinados narcóticos o a prácticas que funcionan sin el uso de tales sustancias.

En un marco más general cabe preguntar: ¿No son la 'producción' y transmisión de afectos y deseos y los conflictos alrededor de los afectos –conflictos morales, colectivos, culturales, geopolíticos e, incluso, económicos– el escenario a través del cual se forman y regulan las matrices del inconsciente, con lo cual el problema se coloca también en otro marco que el de la psiquis individual? En otras palabras, cuando la civilización occidental normativiza el mundo al tornarlo altamente desigual, ¿no se trata, en notable grado, de una política afectiva y de múltiples interferencias en la imaginación incorporada, política ambigua que no sólo se sirve de la represión y la sublimación freudianas? Una política de normatividad y dominación articulada a través de un determinado y variado manejo de afectos que distribuye,

tendencialmente hablando, lo afectivo asimétricamente, por centros y periferias, o por los registros de etnicidad, raza, género y clase. Con ésto intento aludir a nuevas relaciones, en el s. XX, entre sublimación cultural o "civilizatoria" como autocontenimiento de los ciudadanos "calificados", por un lado, y una regulación biopolítica más compleja y contradictoria de la vida de individuos, grupos y sociedades, por otro. De alguna manera, he implicado que el temprano interés que Freud mostraba en la coca y la cocaína implicaba, potencialmente, una suspensión de fronteras estrictas entre los campos del psicoanálisis, la biología y la neurofisiología, fronteras que más tarde se solidificarían nuevamente. Con ésto se hace asociable lo que podríamos llamar "políticas de la vida" en el contexto de la globalización contemporánea. ¿No hemos de preguntar también por las redes modernas de "lo sensible"[20] que regulan los límites de lo "deseado y lo deseable", lo enunciable, lo teatralizable y lo representable?

Hablando en general y en lo que a las sustancias psicoactivas se refiere, el problema no sería, entonces, su inherente esencia buena o mala (por ejemplo, su poder de producir contaminación y adicción) sino, más bien, su función dentro de marcos concretos de *la regulación de afectos de acuerdo con criterios sociales, biopolíticos, económicos y éticos*. Si miramos en una dirección, la colonización y el triunfo/ascenso transatlántico de la modernidad se han apoyado en el comercio y el consumo sin precedentes de psicoactivos, los que han alimentado, no por casualidad, los más obstinados sueños y superlativos de "desarrollo." Pero mirando ahora desde el s. XX, cuando se generalizaron las prohibiciones selectivas, cabe preguntarse ¿qué pasó en una cierta invisible encrucijada, cuando las cosas empezaron a tomar otro rumbo? No existe una respuesta conclusiva. Pero hay que considerar que aquí –cuando hablamos de la represión psicoactiva– se trata de algo que no se entiende como un "desarrollo natural", o sea, como el resultado de una política crecientemente racionalista sobre bases de conocimientos científicos en torno al carácter de los narcóticos benevolentes versus los perniciosos y destructivos.

Echemos una mirada al concepto de "intoxicación" (*Rausch*) de Walter Benjamin. Benjamin, además de Nietzsche con su *Genealogie der Moral*, nos ha recordado que entre los más poderosos estimulantes de la psiquis individual y colectiva en el mundo occidental encontramos la invención cristiana (Paulina propiamente dicha) de culpa y expiación,

junto con un interminable catálogo de miedos y ansiedades que la modernidad ha desplegado ante el llamado sujeto. Un pensamiento que puede generar extrañas resonancias cuando lo ponemos en contexto, hoy, con respecto a unas asunciones de sentido común en virtud de las cuales se califica a ciertas drogas como demoníacas y a otras como angelicales. Recordar a Benjamin ayuda a tocar el tema de la culpa como matriz afectiva, social y psicocultural. Es decir, nos alejamos por un momento del concepto de "intoxicación" por los estimulantes/narcóticos y al acercarnos a un estado afectivo –no menos intoxicante– llamado "culpa". Lo que no se puede discutir extensamente es el escepticismo que Benjamin cultivaba frente a un concepto unilateral de secularización, por lo cual uno de sus intereses tenía que ver con la perduración y la reformulación de lo religioso dentro de la modernidad. En su temprano fragmento "Kapitalismus als Religion" (1921), Benjamin calificó el capitalismo como parásito del cristianismo, en la medida que fue capaz de universalizar una "gigantesca (sub)consciencia de culpa que no se sabe expiar".[21] Benjamin toma el término alemán *Schuld* en su doble sentido de culpa y deuda, y lo asocia con una dimensión cúltica del capitalismo. Según una cierta lógica, se trata de un culto que atraviesa las rutinas diarias y las hace dependiente del capital y de la mercancía como Dios: según esta visión, el utilitarismo se hace profundamente religioso.[22] Se trata del culto de la mercancía, el cual se vincula con una creciente espiral de deudas que a fin de cuentas se tornan destructivas en un nivel planetario. Con esto, Benjamin implícitamente atribuye al consumismo un poder "farmacológico" a nivel social-afectivo.

¿Sería imaginable colocar esas ideas del temprano Benjamin en un marco problematizador de la globalización, argumentando que el ascenso y la caída de ciertas sustancias psicoactivas en la modernidad se vinculan con políticas afectivas, dentro de las cuales la producción de deseos y de miedos y culpas juega un papel regulador?

Las tendencias mitificadoras que acompañan el discurso de la "guerra contra las drogas" sugieren, incluso, que se puede hablar de una "guerra en torno a los afectos"[23] que opera en función del manejo dinámico de estratos subconscientes de la cultura. ¿Qué sucede cuando se relacionan los valores hegemónicos que promueve –simbólica-, material- y corporal-sensorialmente– la modernidad occidental, con unos fenómenos fantasmagóricos que funcionan –también– como

marginalización afectiva? La marginalización afectiva conecta la modernidad con deseos y miedos de manera que la culpa se torna un aspecto de proyección de lo indeseable hacia afuera. Las "marginalidades afectivas" que así se generan no son ni homogéneas ni estáticas. En la medida en que son ubicuas y relativamente fluidas o flexibles, ofrecen un mecanismo social y políticamente efectivo de construcción de síntomas (por hacer referencia a Freud una vez más): un mecanismo que se hace patente cuando sentimientos de culpa o de miedo se desplazan hacia un otro por camino de la proyección. Volviendo a la guerra hemisférica en contra de las drogas, ella nos da un ejemplo de construcción y reconstrucción de marginalidades afectivas en los casos de países, sujetos, e inclusive culturas a quiénes se reprochan sus respectivas relaciones con el cultivo, la distribución o el consumo de narcóticos ilícitos.

Comenzamos nuestra breve reflexión con una alusión a la riqueza ecológica y farmacológica que ofrecen vastos territorios del continente latinoamericano. Cuando hablamos de lo farmacológico nos referimos a una semántica no dualista, abierta a la historización. Aquí vale recordar el antiguo concepto del "pharmakos". El "pharmakos", en la acepción griega que remite a los Misterios de Eleusis y a otros escenarios, tenía al menos una triple semántica. Podía significar "medicina", "veneno" y "sustancia mágica" al mismo tiempo.[24] Ese concepto parece sugerir, implícitamente, un concepto de cultura y saber de contornos marcadamente terapéuticos.[25] El propósito aquí es complejizar la problemática psicoactiva al ponerla en diálogo con la ambigüedad y las paradojas que caracterizan las normas afectivas propias a la modernidad. Dicho más acentuadamente, las drásticas alteraciones y los ajustes que se ejecutan en el umbral entre 'modernidad liberal' y 'modernidad neoliberal' colocan la producción y la (mass)mediación de afectos y afectividades en un primer plano. La modernidad global se reconoce como una formación con rasgos farmacológicos, en la medida en que los mecanismos de regulación biopolítica han llegado a trabajar sobre emociones y saberes en los umbrales de la transgresión que son, al mismo tiempo, los umbrales entre "medicinas", "venenos" e influencias "mágicas" en sentido cultural y económico. La proliferación y el fetichismo de consumo requieren políticas más allá de la racionalidad si esta se entiende, con Hannah Arendt, como "regulador moderado". Las más eficaces, exitosas o lucrativas "pharmaka" que proliferan en la era

actual, son aquellas en las que los límites entre "medicinas", "venenos" y "sustancias mágicas" se invisibilizan. En cambio, se necesitan venenos y magias visibles y estigmatizables, clasificadas como tales, para delegar culpas y proyectar responsabilidades que "absuelvan" las magias excesivas, generadoras de extremas ganancias, mecanismos de control y saqueo energético.

Es aquí donde la reflexión nos llevaría a dialogar con algunos de los estudios recientes sobre el tema –el tema no tanto de los narcóticos, sino de los poderes y las convenciones farmacológicas que proliferan en las sociedades globalizadas. Entre los autores que concuerdan en que la problemática de las sustancias psicoactivas debería comprenderse en relación con políticas farmacológicas de mayor envergadura, está Bernard Stiegler. Argumenta en *The Re-Enchantment of the World* (2014) que un gran desafío irresuelto de nuestro tiempo, una falta tanto política como ética de los conglomerados reinantes es la ausencia de una "terapéutica" de conocimiento y preocupación[26] capaz de curar, o al menos aliviar los desarrollos tóxicos emitidos por las estructuras tecnológicas e industrial-financieras junto con los modelos de conducta tóxicos que guían al consumo, los que se legitimizan y ejecutan globalmente a partir de la "revolución conservadora" de los 1980s. Se trataría de establecer, públicamente, un "savoir-vivre" que permitiría constituir sistemas de preocupación y responsabilidad a favor de "buenos usos de los pharmaka".[27] Escribe Stiegler, que cada técnica –y en primer lugar las tecnologías digitales y las industrias de programación telecomunicativa– "son farmacológicas" en el sentido de ser potencialmente dañinas o beneficiosas. "A la luz de la ausencia de una terapéutica (responsable y preocupativa), un pharmakon se torna necesariamente tóxico".[28]

Abrir ese marco de reflexión –marco que permite situar el tema de las sustancias psicoactivas dentro de históricas y actuales políticas "farmacológicas"– ha sido el propósito del presente texto. De ahí nacen preguntas y paradojas nuevas, cuya discusión será tarea de otros estudios.

Notas

[1] Ver Fernando Coronil, "Introduction to the Duke University Press Edition" (of *Cuban Counterpoint*), xxivff.
[2] Richard DeGrandpre, *The Cult of Pharmacology*, viii.
[3] Ver Joseph Kennedy, *Coca Exotica*, 13.
[4] Ver ibid., 15.

De la "intoxicación" a la mirada "farmacológica" • 75

5 William Mortimer, *History of Coca*, 16.
6 Ver Silvia Rivera Cusiquanqui, *Las fronteras de la coca*, 26-32; Michael Taussig, *Shamanism, Colonialism and the Wild Man*, 284ff.
7 Ver Forrest Hylton and Sinclair Thomson, *Revolutionary Horizons*, 96ff.
8 Ynca Garcilasso de la Vega, *Primera Parte de los Comentarios Reales*, 425; ver especialmente el capítulo "De la preciada hoja llamada cuca y del tabaco", 425 ff.
9 Ver Joseph Kennedy, op. cit., 26.
10 William Mortimer, op. cit.
11 Ver Paul Gootenberg, "Cocaine in Chains: The Rise and Demise of a Global Commodity", 328-337.
12 Ver sobre la "revolución psicoactiva" y la "contrarrevolución psicoactiva" David Courtwright, *Forces of Habit*, 2-5, 60-64.
13 Ibid., 152-167.
14 Ibid, 31.
15 Ver Tim Madge, *White Mischief: A Cultural History of Cocaine*, 46-49.
16 Ver Sigmund Freud, "Über Coca", 49f.
17 Aparte de algunas referencias históricas y literarias a la hoja de coca, Freud se refiere a la cocaína aún cuando prefiere hablar de la "coca".
18 Sigmund Freud, op. cit., 50ff.
19 Un factor que influyó en el cambio de perspectiva ha sido el episodio trágico que resultó de las sugerencias con respecto al uso de la cocaína, que Freud hizo a su amigo Fleischl-Marxow. (Ver Joseph Kennedy, op. cit., 68, 76-79).
20 Ver Jacques Rancière, *Politics of Aesthetics*, 85.
21 Walter Benjamin, "Capitalism as Religion", 288.
22 Ver Hermann Herlinghaus, *Violence Without Guilt*, 24.
23 Ver ibid, 8ff.
24 Ver Michael Rinella, *The Pharmakon*.
25 Ver H. Herlinghaus, *Narcoepics*, 1-26.
26 Bernard Stiegler, *The Re-Enchantment of the World*, 20-21.
27 Ibid.
28 Ibid.

Bibliografía

Benjamin, Walter. "Capitalism as Religion". Walter Benjamin, *Selected Writings*. Vol. 1. Marcus Bullock y Michael Jennings, eds. Cambridge and London: Harvard UP, 2004.

Coronil, Fernando. "Introduction to the Duke University Press Edition". Fernando Ortiz, *Cuban Counterpoint: Tobacco and Sugar*. Harriet de Oníz, trad. Durham, London: Duke UP, 1995. xi-lvi.

Courtwright, David. *Forces of Habit: Drugs and the Making of the Modern World*. Cambridge: London: Harvard UP, 2001.

DeGrandpre, Richard. *The Cult of Pharmacology: How America Became the World's Most Troubled Drug Culture*. Durham, London: Duke UP, 2006.

de la Vega, Garcilaso. *Primera Parte de los Comentarios Reales de los Incas*, Lisboa, 1609 (edición "princeps"); transcripción del mismo texto en: <http://shemer.mslib.huji.ac.il/lib/W/ebooks/001531300.pdf>.

Gootenberg, Paul. "Cocaine in Chains: The Rise and Demise of a Global Commodity". *From Silver to Cocaine: Latin American Commodity Chains and the Building of the World Economy, 1500-2000*. Steven Topik, Carlos Marichal, y Zephyr Frank, eds. Durham, London: Duke UP, 2006. 321-351.

Herlinghaus, Hermann. *Narcoepics: A Global Aesthetics of Sobriety*. New York, London, New Delhi, Sydney: Bloomsbury, 2013.

―――― *Violence Without Guilt: Ethical Narratives from the Global South*. New York, 2009.

Hylton, Forrest y Sinclair Thomson. *Revolutionary Horizons: Past and Present in Bolivian Politics*. London, New York: Verso, 2007.

Kennedy, Joseph. *Coca Exotica: The Illustrated Story of Cocaine*. Rutherford, Madison, and Teaneck: Fairleigh Dickinson UP / New York, London, Toronto: Cornwall, 1985.

Madge, Tim. *White Mischief: A Cultural History of Cocaine*. New York: Thunder's Mouth Press, 2001.

Ortiz, Fernando. *Contrapunteo cubano del tabaco y el azucar*. Caracas: Biblioteca Ayacucho, 1978.

Mortimer, William. *History of Coca: "The Divine Plant" of the Incas*. San Francisco: Fitz Hugh Ludlow Memorial Library, 1974.

Rancière, Jacques. *The Politics of Aesthetics: The Distribution of the Sensible*. Gabriel Rockhill, trad. London, New York: Continuum, 2004.

Rinella, Michael. *The Pharmakon: Plato, Drug Culture, and Identity in Ancient Athens*. Lanham, Boulder, New York: Rowman & Littlefield, 2012.

Rivera Cusiquanqui, Sylvia. *Las fronteras de la coca: Epistemologías coloniales y circuitos alternativos de la hoja de coca. El caso de la frontera boliviano-argentino*. La Paz: Universidad Mayor de San Andrés / Ediciones Aruwiyiri, 2003.

Stiegler, Bernard. *The Re-Enchantment of the World: The Value of Spirit Against Industrial Populism* Trevor Arthur, trad. London, New Dehli, New York, Sydney, 2014.

Taussig, Michael. *Shamanism, Colonialism and the Wild Man: A Study in Terror and Healing*. Chicago, London: The U of Chicago P, 1987.

Los "espacios imaginarios" de las Américas de Nilo María Fabra y la crisis de 1898

SCOTT MCCLINTOCK
National University

Los estudios hemisféricos de las Américas fueron el tema de una columna de la PMLA sobre "la profesión cambiante" a comienzos de 2009. El número de enero incluía una breve pero minuciosa reseña de la bibliografía sobre estudios hemisféricos; su autor, Ralph Bauer, anotaba la confluencia de ciertas tendencias cuyas fuentes apuntan a los diferentes contextos disciplinares que, hasta cierto grado, marcan fases en el desarrollo de los estudios hemisféricos.

Bauer observa que "la mayor parte de la investigación literaria en estudios interamericanos había sido típicamente comparativa en metodología y basada en literatura comparada o programas de estudios latinoamericanos" (235). Esta descripción se corresponde con mi relación con los estudios hemisféricos y con el contexto de mi trabajo en esta área durante mi época de estudiante de doctorado en literaturas comparadas en las décadas de los 80 y 90 del siglo pasado. Bauer continúa: "Por el contrario, los 'nuevos' estudios hemisféricos americanos estaban basados en gran medida en departamentos de estudios ingleses o norteamericanos, metodológicamente arraigados en estudios (multi) culturales y teorías postcoloniales, con el énfasis puesto en cuestiones de raza y etnicidad, y se concentraban principalmente en los Estados Unidos, en un contexto hemisférico, especialmente la relación de sus fronteras con minorías étnicas en los Estados Unidos (sobre todo Latinas y Latinos)". El último comentario de Bauer hace referencia a una diferencia conceptual que podemos establecer entre "estudios hemisféricos" y "estudios de la frontera". Curiosamente, mi trabajo en este campo se centró precisamente en las intersecciones entre las áreas de estudio convergentes. Aquí me gustaría cambiar un poco el campo

de estudios hemisféricos y considerar cómo el periodista y autor español Nilo María Fabra ve el hemisferio desde fuera, y cómo una obra de ficción histórica alterna de este autor proyecta unas cronologías alternas en el espacio del mapa del hemisferio, especialmente en el caso del Caribe (Cuba y Puerto Rico), durante la Guerra Hispano-Estadounidense o, como el historiador Philip Foner prefiere llamarla, la Guerra Hispano-Cubano-Americana.

El periodista Nilo María Fabra (1843-1903) fundó la "Agencia Fabra", la primera agencia de información española, y después fue corresponsal para la agencia francesa Havas (antecesora de Reuters). Pero quizá sea más conocido hoy como el primer autor español de ciencia ficción y ficción especulativa. Su obra ha sido redescubierta y discutida en antologías como *Cosmos latinos*; *De la luna a mecanópolis: Antología de la ciencia ficción española, 1832-1913*; y *Antología de la ciencia ficción española, 1982-2002*, así como en artículos de revistas como *Science Fiction Studies*.

Algunas de las obras de ficción de Fabra (como "En el planeta madre", frecuentemente incluida en antologías) son generalmente consideradas ciencia ficción del tipo de Julio Verne o H. G. Wells, con alguna clasificada en los géneros de ficción especulativa (también llamada ficción de "historia alterna", o "ucronía", utopía proyectada en el futuro). De hecho, el subtítulo de su novela breve *La guerra de España con los Estados Unidos* es "Páginas de la historia de lo por venir". Fabra estaba escribiendo ficción de historia alterna en las décadas de 1880 y 1890, aproximadamente al mismo tiempo que se publicó su novela *La Guerra de España con los Estados Unidos*. Su historia "Cuatro siglos de buen gobierno" (1885) hace una proyección de la supervivencia del Imperio Español hasta finales de siglo XIX, bajo una dinastía iniciada por Miguel de la Paz, el hijo de Isabel de Aragón y Castilla. La vida en una época de gran agitación política y de guerra civil en España[1] probablemente provocó en Fabra una disposición reaccionaria hacia el tipo de ideología de reforma liberal que estimuló tanto la Revolución de 1868 en España como el movimiento de independencia de Cuba.

En un pasaje de *La Guerra de España con los Estados Unidos* (1897), Fabra hace una referencia despreciativa a lo que él llama "La imaginaria República Cubana": "El primer acto de los exaltados americanos, conseguido lo que tan ahincadamente pretendían, fue allegar recursos

con que dotará la imaginaria República Cubana de buques de Guerra" (26). Aunque los Estados Unidos jamás donaron barcos de guerra a los insurrectos cubanos directamente, Fabra se dio cuenta de la importancia crítica que tendrían las naves marítimas en el conflicto real de EE.UU. con España –en su novela es sólo imaginado– tanto en el suministro de material bélico crítico para los revolucionarios como, lo que es aún más importante, en las batallas que se lucharían en aguas cubanas. En la novela Fabra también trama una historia alterna en el futuro próximo, en la que una España triunfadora repele una invasión estadounidense de la isla de Cuba que quizá no era difícil de prever en 1897; lo que Fabra difícilmente podría haber presagiado era que iba a ocurrir sólo un año después de su publicación.

Los historiadores han cubierto en detalle el papel que tuvo en la Guerra el periodismo impreso (junto con otros medios de comunicación como libros ilustrados, partituras, dibujos, y otros formatos populares incluyendo además cine temprano). Se ha llegado a sugerir que una razón de peso para la Guerra de EE.UU. contra España fue la feroz competencia que estaba surgiendo entre el *New York World* de Joseph Pulitzer y el *New York Journal* de William Randolph Hearst. El historiador Joseph E. Wisan escribió ya en los años 1930: "Las redacciones de los periódicos llevaron más allá los ya de por sí parciales informes sobre Cuba. Artistas que no conocían el escenario cubano ilustraban sus informes de una manera vívida pero inexacta; los caricaturistas exageraban la magnitud de las atrocidades; a esto se añadían los prejuicios de los columnistas, colaboradores de los suplementos dominicales, y hasta de los escritores de las secciones femeninas. Con tanta información y desinformación entre la que escoger, los autores de las editoriales no tenían límites". En otro momento de su ensayo, Wisan dice: "En opinión del escritor, la Guerra Hispano-Estadounidense no hubiera tenido lugar si la llegada de Hearst al periodismo neoyorquino no hubiera precipitado una acérrima batalla por la circulación de periódicos".

En Estados Unidos, una guerra que implicaba a gente de diferentes culturas, climas y ubicaciones provocó un repentino interés del público por la información geográfica y por el saber en general sobre gentes y lugares que nunca antes habían existido en los medios de comunicación estadounidenses populares. Los mapas que aparecían en los periódicos y en publicaciones populares abastecían esta nueva demanda de

conocimientos geográficos y cartográficos del público. Empezaron a aparecer mapas de las regiones afectadas por el conflicto entre EE.UU. y España en publicaciones como el *Daily Eagle* (cuyo editor durante dos años había sido Walt Whitman) y el *Evening Post* en 1898.

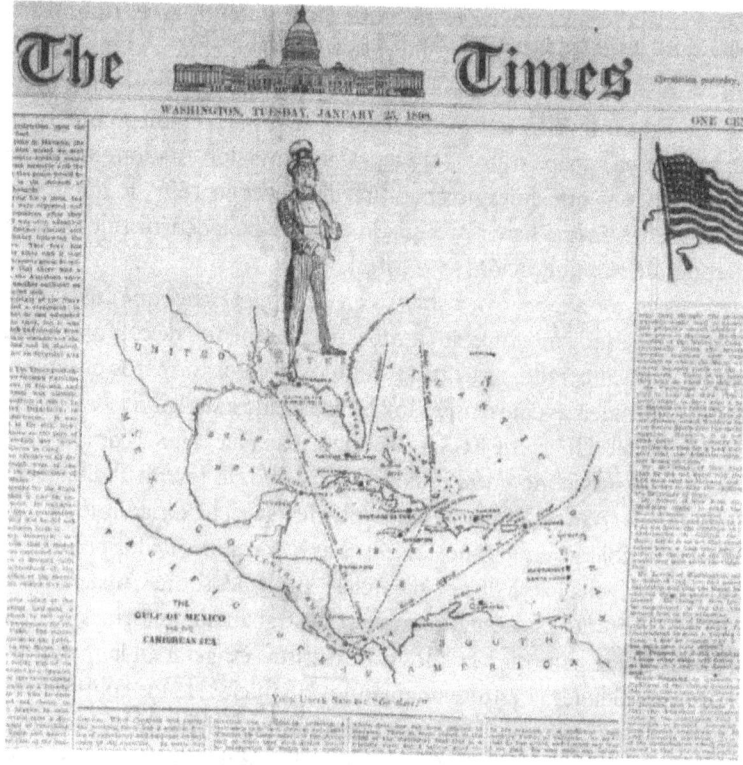

Figura 1. Esta figura muestra al icónico personaje "Uncle Sam" cuyo origen en los medios de comunicación impresos estadounidenses se remonta a 1812, aunque la imagen más ampliamente reconocible se popularizó en el famoso póster de reclutamiento de 1917 diseñado por J. M. Flagg, sobre un mapa de la Costa del Golfo. "Uncle Sam" está con un brazo extendido apuntando no hacia el espectador, como en el famoso póster, sino hacia la isla de Cuba. A pesar de esta diferencia en la indicación referencial del signo, el contenido bélico de su mensaje es el mismo. La figura, vestida con un traje de raya diplomática, personifica la imagen imperturbable y positiva del imperialismo yanqui que se fomentaba en el periodismo de la época.

Los "espacios imaginarios" de las Américas • 83

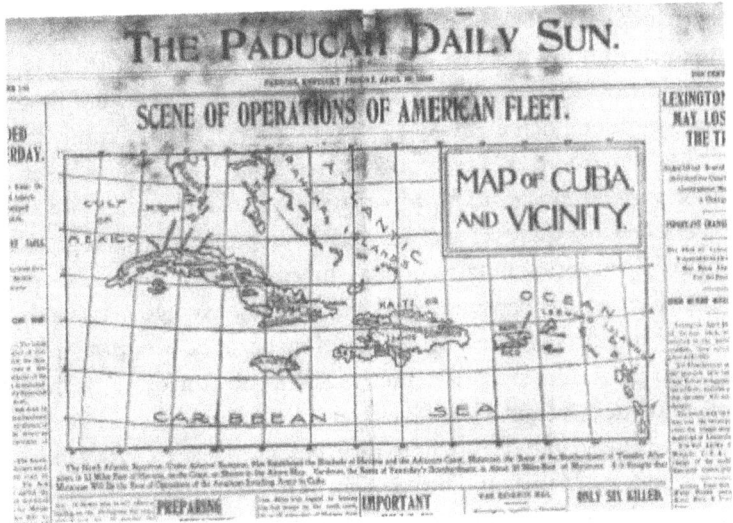

Figura 2. La figura 2, del *The Paducah Daily Sun*, es típica de la cobertura de la Guerra en la prensa estadounidense. Muestra cómo la visualización del contexto geográfico de la Guerra, y de los detalles espaciales de las batallas y las islas en disputa, ayudaba a cimentar el apoyo de los distintos esfuerzos bélicos y a estimular las percepciones nacionalistas e imperialistas de las nuevas "posesiones", así como la creciente esfera de poder estadounidense. Me interesan tanto la confluencia de la visualización de la Guerra en los medios de comunicación populares durante ese período, y la "especulación" histórica de Fabra en el género popular de la ficción histórica alterna, como su visualización geográfica de batallas imaginarias.

Desde el principio, la idea de la unidad hemisférica de la geografía de las Américas se constituyó a través del proceso cognitivo de proyección llamado "mapeo", que se corresponde con la geometría proyectiva de la cartografía. En este sentido, es adecuado que la reciente publicación de Harvard University Press, *A New Literary History of America*, editada por Greil Marcus y Werner Sollors, y cuyo título indica su objetivo de actualizar el clásico de Spillers *Literary History of the United States*, empiece con la primera aparición de América en un mapa. Paul Giles ha escrito que un riesgo del giro hemisférico en el campo de los estudios americanos es "la perspectiva de simplemente sustituir el esencialismo nacionalista basado en la autonomía estatal por un esencialismo geográfico basado en la contigüidad física", y dar por sentada una "relación orgánica entre cultura y geografía" (649-50). Sin embargo, lo que me interesa son las maneras en que la cartografía

se relaciona con otros discursos sobre las Américas, precisamente por el acto de constituir la identidad continental basándose en la metonimia, la identificación por medio de la contigüidad física. El científico y filósofo polaco-estadounidense Alfred Korzybski hizo el famoso comentario de que "el mapa no es el territorio", observación que Gregory Bateson (en *Steps to an Ecology of Mind*) amplió para incluir la imposibilidad esencial de saber qué es el territorio; desde un punto de vista cognitivo, incluso la percepción putativamente "inmediata" constituye un mapeo, y existen mapas de mapas *ad infinitum*. Además, hay algo más allá de la simple coincidencia etimológica entre el mapa, la carta o *carte*, y *écart*, la distancia o diferencia de representación que convoca la actividad proyectiva de la imaginación. Con el tema de "los espacios imaginarios," una frase que adapto de otro libro de Fabra, *Por los espacios imaginarios: (con escalas en Tierra)*, un libro de ficción política publicado en 1885, trataré de investigar esta proyección imaginativa, que es por definición un proceso de mapeo, que puede ser visualizada en mapas.

¿Cómo se constituye la geografía de esta "República cubana imaginaria" a través de los medios de comunicación de masas y de la cultura popular, en los Estados Unidos y en España, en el período que rodea la crisis de 1898? En concreto, consideraré cómo se proyectan, en la novela de Fabra, historias alternas y opuestas del conflicto estadounidense y español tanto geográfica como cartográficamente, cómo se hace realidad la dimensión diacrónica de la historia a través de la dimensión espacial y sincrónica de los mapas, la cartografía y la ciencia del espacio e, incluso, cómo el hueco, el espacio en blanco en el mapa que ubica la actividad proyectiva de la cartografía, abre cronologías alternas de la historia.

La Guerra Hispano-Cubano-Americana (una designación que engloba la actividad bélica en Cuba de 1895 a 1898) tuvo causas importantes en varios conflictos armados de separatistas cubanos para lograr la independencia de España, especialmente la Guerra de los Diez Años (1868-1878), la Guerra Chiquita (1879-1880) y la Segunda Guerra de la Independencia (1895-1898). La intervención estadounidense en la lucha por la independencia cubana incluyó el filibusterismo, como el del general Thomas Jordan, un famoso oficial confederado estadounidense que participó en la Guerra de los Diez Años. El secretario de guerra de los EE.UU. John A. Rawlins era un miembro del gabinete del presidente

Grant, quien promovió activamente el reconocimiento de los insurgentes cubanos. Desde su lecho de muerte mandó un mensaje a Grant a través del Director General de Correos, Creswell: "Tenemos a Cuba, la pobre Cuba, en lucha. Quiero que te pongas de parte de los cubanos. Cuba tiene que ser libre. Hay que aplastar a su tiránico enemigo. No sólo Cuba tiene que ser libre, sino también sus islas hermanas. La República es responsable de su libertad. Yo desapareceré, pero tú debes ocuparte de este asunto. Hemos trabajado juntos. Ahora cuidar de Cuba depende solamente de ti". El presidente Grant nunca reconoció la lucha de Cuba por la independencia.

Uno de los incidentes más notorios de la Guerra de los Diez Años tuvo lugar en 1873, cuando un barco de la Armada española paró y abordó el barco Virginius, una nave estadounidense que abastecía a los rebeldes con pistolas de contrabando. Un General español ordenó la ejecución de todos los prisioneros (que incluían cubanos y varios ciudadanos estadounidenses y británicos); muchos fueron ejecutados antes de la intervención de una nave de la Armada británica que estaba en la zona.

En noviembre de 1875, el secretario de estado de EE.UU., Hamilton Fish, buscó la cooperación con las potencias europeas, dirigidas por Inglaterra, para restaurar la paz en Cuba. Pero una paz así, concertada internacionalmente, no incluyó ni la abolición de la esclavitud ni la independencia de la isla. En una reunión en Zanjón, en Camagüey, el 11 de febrero de 1878, se aceptó el Pacto de Zanjón. Los esclavos que habían luchado en uno u otro bando fueron emancipados, pero no se abolió la esclavitud en Cuba, y la isla siguió bajo dominación española. El 26 de agosto de 1879, empezó prematuramente la Guerra Chiquita en Santiago de Cuba.[2]

Tanto la historia diplomática como el periodismo popular de los años 1880 han dejado prueba de una creciente insistencia en la promoción del anexionismo. El 1° de diciembre de 1881, el secretario de estado de EE.UU., James G. Blaine, escribió: "Esa rica isla, puerta de entrada para el Golfo de México y campo de nuestro comercio más amplio en el Hemisferio Occidental es, a pesar de estar en manos españolas, parte del sistema comercial estadounidense... Si alguna vez deja de ser española, Cuba tiene que pasar a ser de EE.UU. y no caer bajo ninguna otra dominación europea".

Un artículo publicado en *The Detroit Free Press*, el 16 de mayo de 1891, refleja el apoyo a la anexión, típico del periodismo de la época: «Cuba sería un excelente estado de la Unión; si la riqueza, iniciativa y genio estadounidenses invadieran la isla alguna vez, además de ser una de las huertas más fértiles del mundo, se convertiría en un auténtico hervidero industrial. En la isla está cobrando cada vez más fuerza un partido que está a favor de la reciprocidad y la anexión con los EE.UU. Deberíamos actuar sin dilación y hacerla posible".

El 12 de junio de 1895, el presidente de los EE.UU., Grover Cleveland, todavía proclamó "neutralidad" en el conflicto entre Cuba y España. Sin embargo, Foner pone en entredicho la política oficial de neutralidad y defiende que, de hecho, en esa época EE.UU. todavía estaba de parte de la potencia europea y en contra de los separatistas cubanos: "De modo que mientras España compraba con total libertad a EE.UU. todas las armas y municiones que necesitaba en sus esfuerzos para aplastar la Revolución, el gobierno de los EE.UU. estaba haciendo todo lo posible para evitar que la Revolución se abasteciera. Esta política estaba muy lejos de la estricta neutralidad que proclamaba el presidente Cleveland...".

El capítulo II de la novela de Fabra *La Guerra de España con los Estados Unidos* trata sobre los acontecimientos que llevaron a la guerra entre España y los EE. UU. Fabra menciona la resolución para reconocer la insurgencia cubana que la Cámara de los Representantes de los EE.UU. aprobó el 9 de abril de 1869 (durante el gobierno de Grant) por 98 contra 25 votos. "Las Cámaras de Washington, como hemos indicado en el capítulo anterior, aprobaron una resolución autorizando al Presidente de la República para que en el momento que considerase oportuno declarase la beligerancia de los insurrectos cubanos e interpusiese su mediación a favor de los mismos" (23).

Fabra también hace referencia a la política de "neutralidad" de Cleveland en la Segunda Guerra de Independencia, en un pasaje en el cual reconoce que, como periodista en los medios impresos, era claramente consciente del papel de los periódicos en promocionar la causa de la Guerra: "Aquel alto magistrado, bien porque le impulsasen sinceros deseos de justicia, bien movido por el laudable propósito de evitar males a su patria, o bien por la natural perplejidad e incertidumbre que suelen preceder a las resoluciones graves y trascendentales, prestó

más fácil oído a los consejos de la cordura que a las exigencias de la patriotería vocinglera que en la vía pública y en las columnas de los diarios populares se desataba en improperios y calumniosas reticencias contra el Poder ejecutivo" (24-25).

El 13 de septiembre de 1895, en Jimaguayú (Camagüey), la Asamblea Constituyente, compuesta por delegados de Oriente, Camagüey y Las Villas, se reunió para organizar la República de Cuba y su gobierno. Se eligió presidente a Salvador Cisneros Betancourt, vicepresidente a Bartolomé Masó, delegado plenipotenciario y representante en el extranjero a Tomás Estrada Palma, general en jefe del Ejército a Máximo Gómez, y teniente general a Antonio Maceo.

El 11 de febrero de 1896, el general Valeriano Weyler y Nicolau llegó a Cuba en el que sería el momento decisivo, si no de la Revolución al menos de la propaganda a favor de la Guerra en los periódicos estadounidenses. El 17 de febrero, Weyler anunció la política de reconcentración. Se dieron ocho días a quienes vivían en áreas no fortificadas para trasladarse a las ciudades ocupadas por las tropas españolas. A partir de entonces, a cualquiera que se encontrara fuera de las áreas de concentración lo considerarían simpatizante con el enemigo y lo matarían. Las "atrocidades" españolas en Cuba se encarnaron en el general Valeriano Weyler, y se conectaron con posiciones antiespañolas previas y con la leyenda negra. España era considerada responsable de las muertes de la población civil inocente, a la que habían sacado del campo a la fuerza. A las mujeres se las veía como víctimas del abuso de los españoles, y se las ensalzaba como heroínas. «Cuba libre» se convirtió en una frase familiar, y los reporteros se representaban a sí mismos como intrépidos misioneros contra la opresión y la censura españolas.

Figura 3 *Deseret Evening News*, 18 de marzo de 1899. La figura 3 muestra un cuadro de una "Cuba libre" liberada por los *Rough Riders*. En primer plano, éstos abren unas cortinas hechas de las banderas cubana y estadounidense para mostrar campesinos trabajando el campo de forma tradicional, pero, al fondo, se ven signos de una Cuba que se moderniza rápidamente, como trolebuses eléctricos y fábricas. Detrás, un sol naciente irradia las palabras "Cuba libre", como para ilustrar el editorial del *Detroit Free Press* ya mencionado según el cual "si la riqueza, iniciativa y genio estadounidenses invadieran la isla alguna vez, además de ser una de las huertas más fértiles del mundo se convertiría en un auténtico hervidero industrial." El heroico pareado de la leyenda dice: "¡Donde hemos visto el martillo de Dios hacer historia / que anide ahora la paz de alas blancas, y que lleguen cosechas doradas!" El futuro de la Cuba recién "liberada" bajo la tutela y la "protección" de los EE.UU. que imaginaban los medios de comunicación impresos estadounidenses en 1899 no podría, naturalmente, contrastar más con la ficción futurista de la novela de 1897 de Nilo María Fabra *La Guerra de España con los Estados Unidos*, donde una triunfante potencia española repelía a los invasores yanquis del Norte. El espacio de Cuba y del Caribe, trazable en un mapa, emerge de esta comparación como un sistema diferencial en el que distintas cronologías futuras cortan a través de la misma área continua.

Ahora quiero pasar a considerar más de cerca las divergencias de estos futuros alternativos de Cuba en los medios de comunicación del país y en la ficción de Fabra.

En junio de 1896, EE.UU. y España habían discutido la posibilidad de conceder a Cuba autonomía, aunque no independencia completa. Fabra hace referencia al cambio con la elección de McKinley, en 1896, en la política de neutralidad oficial estadounidense:

> Pero el período de la elección presidencial se acercaba y los rebeldes cubanos, merced al dinero de colectas que a la luz del día se realizaban en todo el territorio de la Unión, y a los auxilios de hombres, armas y municiones que de la misma procedencia recibían, no dejaban de mantener el fuego de la insurrección, aunque acorralados y contenidos en las fragosidades de los montes de las provincias de Santa Clara, Puerto Príncipe y Santiago. El voto popular elevó a la suprema gobernación de los Estados a otro Presidente quien, ganoso de mantener su popularidad entre las gentes inquietas y bulliciosas que más influían en las contiendas electorales, resolvió hacer uso de la autorización del Parlamento y, a vuelta de protestas de consideración y amistad a España, proclamar la beligerancia. (25)

En septiembre de 1897, tuvo lugar una convención constitucional en La Yaya, y se eligió un nuevo gobierno que incluía al general Bartolomé Masó como presidente y a Domingo Méndez Capote como vicepresidente. Sin embargo, en diciembre, cuando los rebeldes declararon su victoria, el presidente McKinley se negó a reconocer la independencia de Cuba. Estos sucesos no se reflejan en la novela de Fabra, de modo que la cronología histórica real y la ficticia de su novela parecen escindirse un año antes, en algún momento hacia el final de 1896, con la elección de McKinley. Aunque Fabra previó acertadamente que McKinley declararía la guerra a España éste, de hecho, rechazó las llamadas a la guerra durante el primer año de su mandato y no declaró la guerra hasta abril de 1898, después de la explosión del acorazado U.S.S. Maine en febrero del mismo año, y de la aprobación de la enmienda Teller en el Congreso, en la que se renunciaba a cualquier intención de anexionar Cuba.

Fabra imagina que la secuencia de acontecimientos que llevan a la confrontación abierta entre los EE.UU. y España en Cuba empieza con la diplomacia de cañonero de los EE.UU., que mandan una delegación diplomática acompañada por un buque de guerra a La Habana para reconocer el gobierno de la República de Cuba. Las autoridades españolas se niegan a reconocer la misión diplomática y a darle un salvoconducto para pasar al campo de los insurgentes. Pero la delegación estadounidense

logra escabullirse sola y se pierde durante tres semanas tratando de encontrar al presidente y al gabinete del gobierno autoproclamado de la Cuba libre. Fabra inventa una escena cómica en la que, cuando la delegación estadounidense finalmente encuentra al gobierno cubano y comienza la ceremonia diplomática de su reconocimiento oficial, las tropas españolas irrumpen con un ataque.

Se inventa un suceso que, en ciertos aspectos, es análogo pero a la vez da la vuelta a las circunstancias de la destrucción del Maine como causa que precipitó la Guerra. En su novela, los insurrectos cubanos han comprado y equipado un pequeño acorazado en los EE.UU. con el beneplácito de las autoridades estadounidenses. Ponen rumbo hacia las aguas de Puerto Rico como barco pirata y atacan navíos mercantes españoles. El público español reacciona indignado cuando aparece en la prensa que el pequeño acorazado ha saqueado un navío español, exactamente como ocurrió cuando, en EE.UU., las noticias del hundimiento del Maine en el puerto de La Habana, en febrero de 1898, aparecieron en periódicos como el *New York World* de Joseph Pulitzer, el *New York Journal* de William Randolph Hearst, y el *Examiner* de San Francisco.

La Armada española aborda el barco pirata y encuentra documentos que lo identifican con insurrectos cubanos y estadounidenses, y remolca el barco a Puerto Rico para un juicio. Se envía una delegación estadounidense para protestar contra la actuación de España y, en una pérfida actuación, toma por sorpresa a las naves españolas que vigilan el embarcadero de Puerto Rico y se llevan el barco en plena noche. El primer conflicto armado entre EE.UU. y España estalla cuando el temerario comandante de un buque torpedero español (una nave comparativamente ligera) persigue el crucero estadounidense, mucho más grande, que escolta el barco pirata, y entablan una batalla naval. Durante la batalla, el crucero estadounidense destruye el torpedero, pero el torpedero a su vez logra hundir el crucero con un disparo que lanza antes de hundirse.

En realidad, el primer combate naval entre EE.UU. y España, en Cuba, tuvo lugar a finales de mayo de 1898, cuando el grupo de combate del comodoro Winfield Scott Schley y el escuadrón del almirante español Cervera comenzaron a luchar en Santiago, en el sur de Cuba,

después de que Schley pasara un tiempo dando vueltas por las aguas de Cienfuegos buscando a Cervera. Los dos bandos intercambiaron numerosas descargas de fuego durante un día, pero ninguno alcanzó al otro. La bahía en Santiago de Cuba estaba fortificada con armas que brindaban a Cervera la suficiente protección frente a cualquier fuerza naval estadounidense que albergara intenciones de entrar tras él. Sin embargo, la fuerza naval estadounidense desplegada contra él era demasiado grande como para que Cervera pudiera siquiera considerar dejar el puerto sin protección. Es decir, habían llegado a un punto muerto. El *impasse* terminó cuando el ejército de EE.UU., bajo el mando del general Shafter, desembarcó cerca de Santiago de Cuba, marchó por tierra, tomó la ciudad y expulsó a Cervera fuera de su puerto protegido, donde empezó la verdadera batalla el 2 de julio (Feuer). La destrucción de la flota de Cervera en Santiago y la invasión por tierra de Puerto Rico por los *Rough Riders* de Theodore Roosevelt, el 1 de julio de 1898, llevaron a la rápida toma de Kettle Hill y del arrecife de San Juan. Se aniquiló lo que quedaba de la flota española en Manila, que hizo cesar rápidamente las hostilidades y al anuncio de condiciones de paz negociadas por Gran Bretaña, México (de parte de España), España y los EE.UU., antes del 16 de julio de 1898. Las fuerzas de infantería que habían operado en la provincia de Santiago de Cuba bajo las órdenes del general Toral se rindieron oficialmente al general estadounidense W. R. Shafter el 16 de julio de 1898. Se acordaron las condiciones de repatriación de las fuerzas españolas; sobre Cuba se arrió la bandera española y se izó la bandera estadounidense.

El futuro del conflicto hispano-estadounidense imaginado por Fabra veía "las naciones cultas" llegar en defensa diplomática de España; tras el estrepitoso fracaso del agresor estadounidense, al que Fabra compara con Cartago en las Guerras Púnicas (comparando implícitamente a España con Roma) presenta, en los últimos párrafos de la novela, un panorama del escenario estadounidense. Imagina que el Congreso de los EE.UU. estaría deseando negociar un tratado de paz con España, debido al recuerdo aún reciente de la violencia de la Guerra Civil de EE.UU. Asimismo, evoca el incipiente conflicto entre la fuerza trabajadora y el capital, entre la creciente plutocracia de Wall Street y las masas de la nación "mercantil", amenazando estallar en un conflicto

social que Fabra compara con el Terror de la Revolución Francesa. Un país tan acuciado por conflictos internos y la creciente inminencia del desorden social estaría deseando, piensa Fabra, poner fin a su conflicto con España y renunciar a sus ambiciones imperialistas. En contraste con las estipulaciones reales históricas de las condiciones del tratado de paz entre EE.UU. y España, en el que España entregó lo que quedaba de su imperio, Fabra en su novela incluso imagina que los EE.UU. devuelven Key West, Florida, a España, como parte de las condiciones del tratado. En el futuro imaginado de Fabra, los EE.UU. también devolverían los territorios que habían arrebatado a México en la guerra de 1848 a sus asociados en América Latina.

Vemos, por lo tanto, cómo las batallas imaginarias de la ficción histórica alterna de Fabra dibujan un nuevo mapa de las Américas, así como las fronteras entre EE.UU. y América Latina. A través de los espacios imaginarios, su ficción dibuja la dimensión diacrónica de cronologías alternas de historia sobre la sincronía de un espacio "mapeable", geográfico. Especialmente, dada la proximidad del conflicto entre los Estados Unidos y España imaginado por Fabra, y la guerra histórica real entre ellos, no puede uno dejar de fijarse en las ironías involuntarias de la historia que suguiere la novela. Sin embargo, la teoría de este ensayo ha sido que no hay ninguna diferencia fundamental entre, por un lado, la proyección de cronologías históricas imaginadas y los conflictos de grandes potencias sobre la plantilla espacial de Cuba y el Caribe en la novela de Fabra y, por otro, la sed del público estadounidense de contar con mapas del área del conflicto que le permitieran visualizar las lejanas escenas de la guerra real, histórica. Armand Mattelart ha demostrado cómo el auge de las naciones-estado occidentales, las guerras de agresión imperial y la sociedad de masas están ligados al surgimiento de redes de comunicación de masas que establecen la espacialidad de la "geo-economía", la manera en que se lleva a cabo la guerra, y la proyección de poder en sistemas de medios de comunicación y en tecnologías de la información. Desde un punto de vista teórico de la información, la narrativa y la forma en que se trama el espacio de las Américas en el terreno ficticio de la novela de Fabra no son categóricamente distintas de la representación de la Guerra Hispano-Estadounidense en los medios de comunicación de masas de la Edad Dorada de América. El capítulo final de la novela de Fabra lo

diagnostica con una claridad quizás debida a su conexión personal y a su experiencia como uno de los fundadores de las primeras agencias de prensa europeas.

Traducción de Inés García de la Puente

Notas

1. Todo el siglo que siguió a la independencia napoleónica estuvo marcado por golpes de estado, contragolpes, repúblicas, restauraciones de la monarquía acompañadas del gobierno *de facto* de dictaduras militares, interrumpidos por "La Gloriosa", una revolución radical que depuso a la Reina Isabel en 1868 –el mismo año en que empezó la Primera Guerra de Independencia de Cuba– y llevó al establecimiento de una breve república liberal.
2. Algunos historiadores consideran que fue la Segunda Guerra de Independencia cubana, y otros la ignoran, considerando la lucha que empezó en 1895 como la segunda tentativa de Cuba.

Bibliografía

Bateson, Gregory. *Steps to an Ecology of Mind*. Northvale, NJ: Jason Aronson, 1972.

Bauer, Ralph. "Hemispheric Studies." *The Changing Profession*. PMLA 124/1 (Jan. 2009): 234-250.

Bell, Andrea y Yolanda Molina-Gavilan, eds. *Cosmos Latinos*. Middletown, CT: Wesleyan UP, 2003.

Díez, Julián, ed. *Antología de la ciencia ficción española 1982-2002*. Spain: Editorial Minotauro, 2003.

Fabra, Nilo Maria. "Cuatro Siglos de Buen Gobierno". *Por los espacios imaginarios: con escalas en Tierra*. Spain: Libería de Fernando Fé, 1885.

_____ "La Guerra de España con los Estados Unidos". *Presente y Futuro: Nuevos Cuentos*. Barcelona: Juan Gili, 1897. 9-83.

Feuer, A. B. *The Spanish-American War At Sea: Naval Action in the Atlantic*. Westport, CT: Prager, 1995.

Foner, Philip. *The Spanish-Cuban-American War and the Birth of American Imperialism*, 1895-1898. 2 vols. New York and London: Monthly Review P, 1972.

Giles, Paul. "Commentary: Hemispheric Partiality." *American Literary History* 18/3 (2006): 648-55.

Marcus, Greil y Werner Sollors, eds. *A New Literary History of America*. Cambridge, MA: Belknap Press of Harvard UP, 2009.

Mattelart, Armand. *Mapping World Communication: War, Progress, Culture.* Susan Emanuel y James Cohen, trads. Minneapolis, MN: U of Minnesota P, 2002.

Santiáñez-Tió, Nil. *De la Luna a Mecanópolis: Antología de la ciencia ficción española, 1832-1913.* Spain: Biblioteca Mayor, 1995.

Spillers, Robert et al., ed. *Literary History of the United States.* 3rd ed. New York: Macmillan, 1963.

Wisan, Joseph E. "The Cuban Crisis As Reflected In The New York Press." *American Imperialism in 1898: Problems in American Civilization.* Theodore P. Greene, ed. Boston: D. C. Heath, 1966.

El Caribe escrito por dos poetas afro-caribeñas migrantes

PRISCA AGUSTONI DE A. PEREIRA
Universidade Federal de Juiz de Fora

El escritor y teórico cubano Antonio Benítez-Rojo indica, en su conocido ensayo *La isla que se repite*, una serie de características comunes a la literatura producida en los países del Caribe, específicamente en las islas. El hecho de que el Caribe esté compuesto por un conjunto de islas hace que, según Benítez-Rojo, tenga unas características que acercan y asemejan la cultura y la visión de mundo de los caribeños, sean ellos de Jamaica, Cuba, Martinica o Haití, y eso pese a la pluralidad de idiomas que se hablan en las distintas islas. Además, Benítez-Rojo define el texto caribeño en general como

> ...excesivo, denso, *uncanny*, asimétrico, entrópico, hermético, pues, a la manera de un zoológico o bestiario, abre sus puertas a dos grandes órdenes de lectura: una de orden secundario, epistemológica, profana, diurna y referida a Occidente –al mundo de afuera–, donde el texto se desenrosca y se agita como un animal fabuloso para ser objeto de conocimiento y de deseo; otra de orden principal, teleológica, ritual, nocturna y revertida al propio Caribe [...]. Por debajo de la turbulencia árbol / arbre / tree, etc., hay una isla que se repite hasta transformarse en meta-archipiélago y alcanzar las fronteras transhistóricas más apartadas del globo. No hay centro ni bordes, pero hay dinámicas comunes que se expresan de modo más o menos regular dentro del caos y luego, gradualmente, van asimilándose a contextos africanos, europeos, indoamericanos y asiáticos hasta el punto en que se esfuman. (Benítez Rojo 39-40)

De acuerdo con su acercamiento, apoyado en el estudio de otros teóricos y escritores –por ejemplo, en Edouard Glissant–, la literatura caribeña se desarrolla por lo general en distintas direcciones estéticas y epistemológicas, sin dejar como supuesto implícito un único eje central,

en torno al cual el cosmos se estructuraría por medio de ecuaciones lógicas y valores normativos. La pluralidad de perspectivas y de posibilidades de decodificación del mundo, pensado como un caos en movimiento, parecen ser denominadores comunes que definen los rasgos de la identidad caribeña, diferenciándola de las culturas hegemónicas europeas que se sirvieron de los dogmas de la Iglesia Católica y de la imposición forzada de una jerarquía de valores racionales durante el largo proceso colonial, para imponerse y dominar física y simbólicamente el territorio americano. En este sentido, el cruce ocurrido en el Caribe a lo largo de los siglos entre distintas poblaciones, culturas, lenguas, símbolos y órdenes de valores, dio origen a un contexto de diálogo y colisión, como bien observaron muchos teóricos que se dedican al estudio de las intersecciones culturales, como Mary L. Pratt, Stuart Hall, Paul Gilroy, Néstor García Canclini, entre otros.

En esta línea de reflexión se inscriben las investigaciones de Carol Boyce-Davies que tienen la especificidad de ocuparse de la literatura de las mujeres negras o mestizas en las Américas y en África. Para Boyce-Davies, la literatura escrita por las mujeres negras debe ser considerada "como una serie de cruces de fronteras y no como una categoría de escritura fija geográfica, étnica y nacionalmente"[1] (Boyce-Davies 4). Eso quiere decir que, además del elemento de origen geográfico (ser o no ser escritor caribeño), y además del elemento étnico (ser o no ser escritor negro), el relativo a la cuestión del género (ser hombre o mujer quien escribe) tiene mucha relevancia para determinar tal o tal otra modalidad de escritura. De hecho, según la autora, eso se explica porque "es la convergencia de muchos lugares y culturas que re-negocia la experiencia de las mujeres negras que, al mismo tiempo, negocia y negocia otra vez su identidad" (3).[2]

La propuesta de Boyce-Davies sugiere que consideremos distintas categorías para acercarnos a la obra de las voces negras y mestizas en las Américas. Estas reflexiones nos interesan porque en nuestro ensayo trabajaremos con la producción de dos poetas caribeñas, a saber: la haitiana Marie-Célie Agnant y la puertorriqueña Lourdes Vázquez. Innúmeros elementos acercan a las dos poetas, como el origen afrodescendiente de las dos, aunque en el caso de Vázquez ella se defina como mestiza de "antepasados venezolanos, africanos, españoles" (Vázquez xi). Otro elemento que permite la lectura comparativa entre

las dos es su edad aproximada (nacieron entre 1944 y 1954), pero sobre todo hay que citar el hecho de que tanto Agnant como Vázquez son poetas que migraron, se marcharon de sus países de origen: Agnant vive desde los diecisiete años en Canadá y Vázquez vive desde joven en los Estados Unidos.

En este sentido, me interesa investigar, comparativamente, la manera como Agnant y Vázquez se refieren a sus lugares de origen, es decir, Haití y Puerto Rico. Por otra parte, también analizo el papel desempeñado por la memoria para reconstruir o reinventar una identidad cuestionada por desplazamientos geográficos, culturales o políticos, derivados de la historia colonial pero también de las migraciones contemporáneas.

A la luz de las reflexiones teóricas de los últimos decenios, llevadas a cabo por investigadores como Said, Bhabha y Andersen, entre muchos otros, se ve claro hoy que la problemática de la localización es esencial para la definición de la(s) identidad(es) contemporánea(s), ya que es precisamente en este movimiento de constante salida del propio lugar –entendido como lugar geográfico, afectivo, pero también simbólico, político, étnico, de género, de clase– que se determina la "danza de la identidad" (Vázquez xi) a la que se refiere la autora puertorriqueña para definir los cimientos culturales sobre los cuales se levanta su poesía. Vázquez añade, en el prefacio a su antología bilingüe castellano-inglés *Bestiary*:

> ...[lo que] escribo y cómo escribo está muy definido al ritmo de esa latitud. Mucho le debo al movimiento del cuerpo de las mujeres caminando por las islas, al baile y al sonido en cada pieza musical que choca contra la roca del mar. Es innegable la raíz que llevo, siendo de Santurce, Puerto Rico. En el vórtice de este bestiario diario, surge el poema, el texto. Aunque escribir poesía en esta sociedad nuestra no prueba nada, [...] escribo en autobiografías de resistencias, algarabías, amores, maternidades, Eros moviéndose de mano de la muerte de isla en isla, cultivando la palabra y la cadencia y cada poema dispuesto a dar la batalla. (Vázquez xi)

Al hablar de tal manera de su proceso creativo, Vázquez confirma la propuesta de Benítez-Rojo, que cité al comienzo, para quien lo que se refiere al Caribe suele expresarse a través de palabras excesivas, fuertes, que remiten a una naturaleza o a un contexto fantástico, misterioso, capaz de mutaciones repentinas. No será casual, pues, que el término con que titula Vázquez uno de los poemarios sea, justamente, *bestiario*,

el cual lo conecta de inmediato con la tradición vigente desde la Edad Media de recopilar, muchas veces en volúmenes ilustrados, descripciones de la flora y la fauna, con particular atención a la descripción de las bestias (de donde deriva el título), que solía ser seguida por una lección moralizante. Por supuesto, el género del *bestiarium* conoció muchas variantes a lo largo de la historia literaria. A partir de los movimientos de vanguardia de comienzos del siglo XX, artistas y escritores producen sus propios bestiarios, inspirados en las bestias descritas en la mitología, los cuentos de hadas y los bestiarios medievales, pero no vinculados directamente con el estilo y el objetivo moralizante de aquellos.

El título de la antología constituye una puerta de entrada para su universo poético: la palabra *bestiario* nos habla de un universo de seres fantásticos, mitológicos, imaginados, proyectados por la mirada de quien desconoce lo que encontrará pero envuelto por el encanto y la sensación de algo extraño, sea el colonizador que se encuentra con la naturaleza rica y "salvaje" del Nuevo Mundo, como atestiguan las conocidas cartas de los viajeros, sea el lector que se encuentra con las páginas de este libro. En el prefacio, la autora no sólo no desmiente este ambiente de exuberancia natural sino que refuerza la sensación de que estamos entrando en un "bosque encantado" cuando añade: "Lo idéntico, lo que nos define a nosotros, los caribeños, está amarrado a ciclones, animales marinos y bosques encantados" (Vázquez xi).

Otros elementos mencionados en el prefacio vuelven sobre la importancia que se da a la naturaleza en el proceso de construcción de este contexto encantado, pero también revelan una dimensión que, en principio, es extraña al universo con el que la imaginación occidental suele relacionar el bestiario: este elemento extraño es la mirada crítica, irónica, realista, casi de periodista de crónica negra, lanzada sobre la sociedad abordada a lo largo de la antología, una mirada que nace del alejamiento provocado por el exilio geo-cultural desde el cual escribe la autora, quien vivió durante muchos años en Nueva York, ciudad a la que define como "poblada de etnias que rezan en *lingua franca*" (Vázquez xi), y hoy vive en Miami, una ciudad que tal vez la acerque más a su origen caribeño.

Este libro, bestiario-diario, podemos recibirlo como la producción de un discurso por parte del que siempre fue considerado sólo como un objeto de *voyeurismo*, de culto, de observación: el animal fantástico,

ícono de un personaje vacío, sin producción de un *logos* occidental, sobre el cual se solía colgar una identidad postiza, fruto de la imaginación ajena y cristalizada dentro de determinada representación.

En este sentido, se hacen bastante evidentes el cuestionamiento de la iconografía tradicional del bestiario y la presencia de voces esencialmente femeninas en la referida antología: ellas, las mujeres, quienes en las sociedades occidentales, a causa de su capacidad de fecundar y, por lo tanto, consideradas más cercanas a la naturaleza que a la civilización –parámetro de referencia para el derecho de voz y de inserción activa de un sujeto en la sociedad moderna– son, en este libro, los "animales fantásticos" a los cuales se atribuye voz y pensamiento, y para los cuales se pide la escucha, en cuanto permiso para revelar las pequeñas tragedias y los mínimos encantos de lo cotidiano.

A este propósito es válido afirmar que lo novedoso en la obra de Vázquez es justamente el haber escogido este título, que la conecta de inmediato con un contexto explícito de referencias tradicionales según las cuales la mujer, por lo general, es más cercana a la naturaleza que el hombre, y a partir de las cuales se construyó a lo largo de los siglos el discurso social, fundamentado en el texto bíblico de sumisión del género femenino. Es porque su opción parece asumir una doble intención, no sólo narrativa o de recopilación de personajes que habitan su universo literario sino más bien irónica, corrosiva, que va corrompiendo los intersticios callados, alimentados a lo largo de los siglos por la ideología de la tradición cristiana occidental. En este sentido, la ironía y lo grotesco del bestiario construyen otra cosmovisión menos lineal, prismática y con más opciones de liberación del cuerpo.

Esto explica la razón por la cual el *Bestiario* de Lourdes Vázquez está poblado de personajes reales que hablan de un cotidiano a veces transformado, reinventado en formato fábula –a través de la palabra poética–, cercano a un reportaje policial o a una crónica periodística, cubierto de ironía, pero nunca cristalizado dentro de una única representación, puesto que la transformación de un hecho aparentemente real gracias al empleo de un lenguaje poético, obscuro, multiplica sus posibles lecturas e interpretaciones.

Se puede observar que la poesía de Marie-Célie Agnant también dialoga con la tradición occidental de la mitología griega, creando un fabulario o bestiario en el cual la figura de las Euménides –

personificaciones femeninas de la venganza, que perseguían a los culpables de ciertos crímenes– se destacan por encarnar la voz de la propia poeta, reproduciendo, por lo tanto, una forma de *alter-ego* por medio del cual se dicen cosas válidas universalmente –desde la antigüedad griega hasta la realidad cultural haitiana–, pero que llaman la atención comparadas con determinadas afirmaciones de la autora, como la que cito a continuación, extraída de una entrevista publicada en el sitio cultural *Gens de la caraïbe*:

> Cuando pienso en eso, creo que he titubeado mucho para dar mis primeros pasos en el campo [de la literatura] porque, tradicionalmente, es un mundo reservado a los hombres, particularmente en Haití. La palabra siempre fue de su dominio. Una palabra guardada feroz, consciente y celosamente. Hombres que, muchas veces, miran con mucha aprensión la llegada de una mujer a la literatura y se ponen de cuatro desde entonces para callarla, de cualquier manera. Es la actitud general. (Agnant *apud* Ceccon s/p)[3]

Ahora bien, los versos del poema "Euménides" dicen, metafóricamente, lo mismo:

> J'ai dans le corps des manières
> de torrents en délire
> grondements de terre en soubresauts
> rebelle
>
> La révolte dans le corps
> ancrée
> dès la première aube
>
> Dans la langue des hommes
> point de mots
> pour peindre mes ramous [...] (Agnant 9)[4]

Como se ve, las dos poetas se sirven de un trasfondo mítico –griego o medieval, occidental– para trasplantarlo en el contexto caribeño y con este trasplante cuestionan el papel de la mujer en sus respectivas sociedades. Para Agnant, el cuestionamiento se da a través de un "yo afirmativo" que, al afirmarse explícitamente, se vuelve un instrumento que le permite revertir la situación de paternalismo y dominación señalada en su testimonio, permitiéndole reconstruirse como sujeto, cuando afirma:

> J'ai dans le corps des mots fous
> déferlent
> centres soufre laves
>
> et le temps depuis les Érynes
> dans mon corps
> n'est plus temps
>
> soifs
> montagnes
> roches chauffées à blanc
> éclats. (Agnant 10)[5]

El sujeto lírico de estos versos revela estar generando, casi escondido dentro de sí, un proceso de desbordamiento ("palabras locas") y de resistencia, alimentado por metáforas de fuego ("cenizas, azufre, lavas", "rocas calentadas a blanco, astillas"), con lo cual podemos entender que el lenguaje lírico quiere mostrar el enfrentamiento con respecto a la cultura dominante, hegemónica, patriarcal haitiana, y "debe ser pensado como un proceso constante de auto-(re)definición" (Gonçalves 32).[6]

En el caso de Vázquez, vale la pena citar la reflexión de Ronald Walter, para quien "es una característica de la escritura caribeña poscolonial [el hecho de que] la deslocalización de la migración constituye un lugar de alienación y re-conexión [...] también en términos de sexualidad y género" (Walter 85). En este sentido, la definición de la identidad de género ocurre en sus textos a través de elementos desestabilizadores. Si la explotación del tema de la intimidad y de la vida doméstica representan, tradicionalmente, uno de los puntos de confluencia de la llamada "literatura femenina", podemos observar cómo Vázquez rompe con tal representación tradicional al atribuir la voz lírica a mujeres que, de cierta manera, modifican esta estructura jerárquica de valores. Con eso no queremos decir que exista, en sus textos, indiferencia o rechazo del papel de género sino, más bien, que hay una superación, un deseo de ir más allá de lo que se encaja en este molde social. Esta noción de superación se manifiesta a través de un discurso que revela el sentimiento de extrañamiento de estas mujeres dentro de los papeles sociales que les fueron atribuídos, un extrañamiento que se hace más agudo a medida que se relaciona con la construcción que "el otro" hace de su cuerpo femenino.

Un buen ejemplo es el texto "Clasificado", donde la ironía es muestra del vacío del papel femenino fijado socialmente, con lo cual ocurre la situación paradójica que leemos a continuación:

> Mi marido y yo hemos perdido a su mujer. Rebuscamos la guata de las almohadas y los huecos del colchón de esta nuestra bendita cama. Minuciosamente observamos cada retrato de esta feliz pareja. Hemos auscultado las gavetas de la cómoda, los armarios de ropa y comida, las hendijas de la madera del piso y el bastón de cada sombrilla. Por si eso fuera poco, el café con leche de la mañana se bate *ad infinitum*, no vaya ser que su delicada esencia surja inesperadamente. Inútil. Hemos decidido colocar un anuncio en los clasificados. (Vázquez 13)

El estilo de crónica ayuda a conferirle un tono casi neutral si no fuera por la ironía que minimiza el impacto de la paradoja, presente desde la primera frase: "Mi marido y yo hemos perdido a su mujer". Ella, la mujer casada, habla como si fuera una tercera persona, revelando cierta normalidad al enfrentar la pluralidad de identidades. En la antología *Bestiary / Bestiario*, encontramos muchos poemas que siguen la misma tendencia perturbadora en lo que atañe a la configuración de una identidad de género. Otra ejemplo bien interesante es el poema "On Maternity" (Vázquez 65) –el título está en inglés, quizás también una muestra de la pluralidad de maneras para hablar y sentir el mundo–, en el cual, contrariamente a lo que el lugar común esperaría tratándose de la temática de la maternidad, la autora omite cualquier referencia relacionada con tal experiencia. No hay ninguna valoración, ni positiva ni negativa, sobre la maternidad. La voz lírica no deja escapar nada, absolutamente nada. Un vacío de significante que se vuelve cuestionador.

Un ulterior ejemplo esclarecedor es el texto que le da título al libro, "Bestiario", en el cual encontramos un breve relato en tercera persona de una mujer que se ve perseguida por un insecto, espantoso, que hace que ella se sienta acorralada:

> "Esta es la historia de una mujer en su habitación. De noche un enorme insecto se dedica a vigilarla. La mujer confusa, la mujer irritada por tan insignificante animal. La mujer atemorizada huye de esquina en esquina, mas sus sentidos le indican que el animal se encuentra cerca. El insecto que agita sus alas vigorosamente, la mujer fuera de sí. La mujer que conoce el poco espacio que queda entre ambos. El insecto que vuela el vuelo seguro de lo horrible. Ella, ya sin espacio. (Vázquez 17)

Como podemos apreciar, el texto sugiere distintos niveles de lectura, desde lo más macabro –alegoría de las violaciones y estupros– hasta el menos comprometido con un contexto social, de acuerdo con una lectura del género fantástico. Aun si se considera desde la perspectiva de género, o de la lectura y la revisión de los papeles sociales, no será difícil percibir la metáfora del enclaustramiento femenino dentro del papel social que desempeña la mujer, cuando no la metáfora de la opresión simbólica y hasta física vivida por generaciones y generaciones de mujeres.

Por otra parte, también se observa que muchas veces existe en los poemas de Vázquez una confrontación entre el sujeto (femenino, la mayoría de las veces) y un ser animal, con mayor predilección por los insectos, aunque esta tensión represente en realidad la alegoría de alguna transformación extraña. Es lo que ocurre, por ejemplo, en el poema "El insecto" (25), en el que la mujer asiste al paso del tiempo en su cuerpo que va dejando señales pero, no obstante, el insecto –en el texto una clara metáfora del deseo, del impulso vital– se pega a la cabeza ya calva de la mujer y la deja con rabia.

El ambiente kafkiano de estos relatos de mutación femenina nos parece síntoma de una incapacidad de fijarse en una única representación de género: la rareza inscrita en quien está "sin lugar", como observó Bhabha, aquí es asumida totalmente por el *yo* lírico (en primera persona) o por la mirada del narrador (en tercera persona). La percepción de sí y la dilución en el proceso de auto-reconocimiento, dependen menos de la mirada exterior que de la conciencia de sentirse raro a los ojos de uno mismo. De esta manera, se explica cierta insistencia en la simbología del espejo, superficie mítica de reconocimiento de la identidad, pero que en los poemas de Vázquez refleja imágenes torcidas o plurales, que no ayudan a ubicarse, como en el poema "Espejos de agua" (57).

En el ensayo *Notes toward a Politics of Location*, citado por Ronald Walter en su artículo (Walter 83-84), Adrienne Rich observa, leyendo a Boyce-Davies, que

> [...] "La subjetividad de la mujer negra", según Boyce Davies, "*puede concebirse no tanto en términos de dominación, subordinación o subalternización, como también en términos de estadía en otro lugar*". De esta entre-posición, caracterizada por una identidad dinámica y plural, las escritoras negras

"imaginan otra vez y lanzan otra vez la tarea de generar a nuevos mundos vía escritura." (Boyce Davies e Ogundipe-Leslie)

La noción de "estadía en otro lugar" nos parece central en la fundamentación poética de Lourdes Vázquez, así como la creación de un nuevo mundo vía escritura, un mundo en el cual la memoria intenta ser un instrumento mediador entre la condición "resbalante" en la cual están los personajes y el posible origen –muchas veces identificado con la infancia, en los textos de la autora– que ubique otra vez al sujeto, tanto geográficamente como desde una perspectiva de género. El erotismo también acaba siendo un instrumento de conexión con un cuerpo libre, que se auto-determina como "sujeto" desvinculado de un "lugar" establecido, por lo tanto, un cuerpo "migratorio", un erotismo a veces interesado en experiencias homosexuales, como en el poema "Este terrón de azúcar", donde leemos: "La mujer de mi amante enamorada anda de mí [...] me toma del cuello y aprieta fuerte, fuerte escupiendo sus tantos te quiero [...] Mujer, penetro la vegetación de tus te quiero intensos" (59).

Otras veces, este cuerpo se interesa por un "tú" identificado apenas por partes del cuerpo, fragmentos, como leemos en el poema "Extremidades", donde el amado sufre una extraña mutación:

> [...] A este pie le han arrancado su cuerpo y tan solo queda
> pie cual herramienta apolillada.
> Pestañeo y este único pie me acaricia [...]
>
> Un pie ajeno que toca mis extremidades
> y ahonda en mi húmeda nariz.
> Tan maleable como el metal más suave,
> mima mis párpados adulándome. (51)

Aquí tenemos los elementos que sitúan el ritual del amor, con sutiles insinuaciones, como la mención de partes del cuerpo y gestos demarcados (la humedad, el toque, el ahondarse, las caricias), pero la sensación de extrañeza persiste al explicitar la mutación sufrida por el amante. La voz lírica se queda inmóvil, pestañea. Nos parece que la mutación representa, entre varias posibilidades, una forma de amputación del amor o, mejor, de la plenitud del encuentro erótico. Ni en el acto erótico-amoroso los seres son –aunque temporariamente– completos, totales, llenos,

deshaciendo la representación mítica occidental, platónica, de que la plenitud adviene por intermedio el amor. Por eso, ni la memoria ni el erotismo parecen "ubicar" y calmar totalmente la voz lírica del sujeto que "migró". En el poema "La fuga", la última estrofa abre una pregunta que revela cómo el sujeto hablante se sitúa en otro plan de representación, un lugar distinto de aquel en el cual nos encontramos: "[...] Niña yo, pregunto si el resto de los habitantes no escuchan el sonido de los peces al respirar" (Vázquez 69). Tras la lectura "fantástica" del texto –como de los demás textos de la autora– queda la sensación de que podemos entender esta pregunta como la de un sujeto que "resbaló" a otro universo, a otro lugar, desde el cual mira la vida y la cuestiona.

Por otra parte, hay otro fenómeno presente en los textos de las poetas, y que muy bien observó Boyce-Davies al hablar de la escritura de las mujeres negras. Para ella, es posible encontrar en la escritura de la diáspora negra femenina (como la nombra en su ensayo) un proceso de subjetividad autobiográfica, que sería "una de las maneras de articulación del habla y de redefinición geográfica" (Boyce-Davies 21).[7] O sea, al hablar de sí, la autora articula su pensamiento, le da voz a su interioridad –históricamente renegada, en cuanto mujer negra, vale recordarlo; y en determinados contextos, todavía renegado o poco tolerado, como afirma Agnant en la entrevista ya citada– y al mismo tiempo se define como sujeto con respeto a un lugar geográfico al cual de alguna manera pertenece, que ella contribuye a configurar con su producción intelectual, y que al mismo tiempo forja su manera de estar en el mundo.

Esto importa porque señala una tendencia de auto-referencialidad del "sujeto lírico" femenino que se puede observar tanto en Vázquez, principalmente en los poemas del libro *Samandar: libro de viajes / Book of travels* (2007), como en Agnant, en la casi totalidad de los poemas de *Balafres*. Veamos cómo el libro de Vázquez se abre con el poema "Biografía" que se asemeja a una verdadera auto-presentación, llena de detalles biográficos:

> Mi cabeza ha modelado para pintores, mis extremidades han servido de base para esculturas, y mi torso, cuello y genitales han habitado en desnudo en jaulas de circo. He sido secretaria, taquígrafa y *Word processor*. En esta misma libreta que escribo versos, he escrito jeroglíficos para *Corporate America*:

> = puertorriqueña
> = puertorriqueña
> = puertorriqueña. (Vázquez 13)

Más allá de la reiteración de la nacionalidad, es interesante observar el proceso que de la enumeración de las actividades confluye hasta la formulación categórica del lugar de origen. En este sentido, completando la reflexión de Boyce-Davies, es posible decir que "la reescritura del lugar de origen se vuelve un punto de unión crucial en la articulación de la identidad. Es un juego de resistencia contra la dominación que identifica de dónde venimos, pero también localiza el lugar de origen en sus muchas experiencias transgresivas" (Boyce-Davies 115).[8] Esto remite a lo que Édouard Glissant definía en su ensayo *Le discours antillais* como intrínseco al ser caribeño, o sea, la constante migración entre un "aquí" y un "allí", noción rescatada por Walter (84) cuando observa que "la mayor parte de los caribeños define su identidad y su posición de sujeto localizadas *entre* distintos lugares geográficos y sistemas significantes".[9]

Si en Vázquez ese proceso de auto-referencialidad es bastante evidente y se restringe a lo individual, ya en Agnant y en Morejón la presencia de lo individual yuxtapuesto a lo colectivo se hace más significativa. En los poemas de Agnant está vivo el recuerdo de su tierra natal, que se manifiesta con el movimiento de rescate de la memoria, que lo evoca a veces con amargura, otras veces con un canto de esperanza. De esta alternancia de evocaciones de Haití deriva la sensación que impregna los poemas, o sea, la de estar fluctuando entre el pasado y el presente: "Dans les couloirs de ma mémoire / trimbale / ce ballot de souvenirs cassés" (Agnant 11);[10] "[...] je te donne rendez-vous / laisse ici / infortunes narquoises / débris d'incertitudes / je te donne rendez-vous / pour renaître / avec toi / [...] dans la poitrine un cri d'innocence / ta vie / égarée dans la mienne" (20-21).[11] El sujeto lírico habla por sí en estos versos, refleja sus sentimientos desolados delante de algo devastador que ocurrió con el universo directamente relacionado con su vida: "...dans les couloirs de ma mémoire / les souvenirs / abrupts / désespérances / inconfortables / vertiges / cortège de momies / symphonie d'angoisses / baignés de sueurs / et de boues" (13).[12]

En otros poemas, la expresión de dolor o de desolación al observar su país se universaliza, y el sujeto lírico pasa a expresar un sentimiento

que se vuelve casi un acto de acusación y resistencia contra cualquier injusticia, dominación y violencia: males que acometieron y subyugaron su país. El poema "Balafre" es esencial pues, además de testimoniar este sentimiento, le da el título a todo el poemario:

> Sur les rides du monde
> pour conjurer l'oubli
> je veux écrire
>
> un long poème
>
> Les ongles plantés dans l'écorce de la terre
> au creux du mensonge
> je veux écrire
>
> des phrases-témoins
>
> Sur tous les silences complices
> je veux ma plume
>
> Torrent cavalcade
> je veux ma plume
>
> Ciseux
> je veux ma plume
>
> Et réinventer ta vérité
>
> Ô Monde (Agnant 14-15).[13]

El poema revela el empleo de una serie de metáforas corporales (cicatriz, arrugas, uñas) que sirven para intensificar el efecto de proximidad entre el dolor ajeno, observado por el sujeto lírico, y la manera como este dolor es sentido y vivido. La observación de una serie de abusos, aquí apenas sugeridos –el olvido, la mentira, la complicidad, la censura– parece dialogar con los abusos y problemas que acontecen en Haití, mencionados a lo largo del poemario. Tanto la opción formal por un poema de versos cortos, a veces compuestos por una única palabra, como la selección de palabras fonética y semánticamente cortantes (rides, écorce, creux, écrire, phrases, ciseaux) que intensifican el sonido /r/, le añaden al poema un tono dramático, casi trágico. Y es justamente de

esta silenciosa o silenciada tragedia de donde se levanta la voz, casi coral, de la autora, voz colectiva y que abraza la causa del mundo.

Este no es el único poema en el cual tenemos metáforas corporales de heridas, mutilaciones, gangrenas; lo que me parece resultado de la miseria y la degradación evocadas por su país. A veces, esta evocación de Haití se expresa, en los poemas, de forma extensiva, incluyendo todas las heridas del mundo. Pero hay que recordar que este proceso de evocación y universalización de la compasión humana es acompañado por la vivencia del sujeto individual exilado, que vive "una fractura incurable entre un ser humano y el lugar natal, entre el yo y su verdadera casa [...], el dolor mutilador de esta separación" (Said 41).[14]

Por otra parte, encontramos en la poesía de Agnant la figura de la madre que evoca la alienación de las mujeres que comparten las mismas condiciones de vida, condiciones que, conforme leemos en el poema "Fête des mères", indican "ausencia, muerte, sueños, hospicio, grito" (Agnant 16-18). El poema recita, en tono intimista, la figura de una madre que se ausenta de la vida poquito a poco: "T'imaginer / en ce dimanche absent / absente ta vie [...] tu repousses l'assiette / morte ta faim / et la tentation de changer ce défunt jour / en une mascarade / La pluie tombe et noie tes rêves / mille fois morts sur un paquet de lettres / et de potos jaunies".[15] La figura de la madre también aparece en la obra de Vázquez, en el poema "El tierno amor", pero en su universo poético comprendemos cómo no resulta tan esencial reconstruir etapas de una historia familiar o colectiva sino intentar juntar los muchos fragmentos de una identidad fracturada, multiplicada, alejada de sí y de una noción de "yo total". Como ya pudimos observar, el "yo" que encontramos en la obra de Vázquez es perturbador, por no saber recomponerse en su (ideal) totalidad original:

> Madre, te he muerto hasta
> dejarte entre montoncitos de tierra.
> Cada vez que reapareces, Madre te
> conjuro hasta el puño capaz. Te
> exprimo como el zumo de una naranja
> y te bebo sorbo a sorbo. Es Madre,
> cuando más apasionadamente te
> busco. Cualquiera Madre,
> cualquiera que aparezca a nutrir mi
> vagina de tu tierno amor, cualquiera

Madre, cualquiera que estruje su
cuerpo con el mío y complete esta
multitud, este gentío incesante. (Vázquez 31)

Para terminar, puede decirse que las dos autoras manifiestan en sus obras, cada una a su manera y de acuerdo con opciones estéticas personales, una voluntad de autoconocimiento que, a veces, pasa por la revisión de la historia del país de origen o de la familia vista como una metáfora de la sociedad, otras veces por la necesidad de resistir, a través de la palabra, contra la disgregación originada por migraciones o por la conciencia del origen diaspórico de la población afrocaribeña. Sus poemas expresan, como vimos, un sentimiento de "estar fuera de su lugar" –tanto geográfico como histórico– y de su relativo tiempo, lo que, de acuerdo con algunos teóricos mencionados en el artículo, es marca de la literatura caribeña. En este sentido, la literatura les sirve como forma de resistencia, pues a través de ella se expresan, directa o indirectamente, deshaciendo determinadas cristalizaciones raciales y sexuales, o atribuyéndoles voz a otras mujeres que nunca pudieron hablar.

Las cicatrices históricas están presentes, pues, y se vuelven puntos de conexión y de diálogo entre ellas: dos poetas caribeñas que hablan desde/sobre sus islas, sean ellas Puerto Rico o Haití, y que, al hacerlo, configuran una "isla que se repite hasta transformarse en meta-archipiélago" (Benítez-Rojo 39). Un meta-archipiélago poético.

Notas

[1] En el original: "a series of boundary crossings and not as a fixed, geographical, ethnically or nationally bound category of writing".
[2] En el original: "the convergence of multiple places and cultures that re-negotiates the terms of Black women's experience that in turn negotiates and re-negotiates their identities".
[3] En el original: "[...] Lorsque j'y pense, je crois avoir longtemps hésité à faire mes premiers pas dans le domaine parce que, traditionnellement, c'est un monde réservé aux hommes, particulièrement en Haïti. La parole a toujours été la leur chasse-gardée. Une parole férocement, jalousement et consciemment gardée. Des hommes qui, souvent, voient avec beaucoup d'appréhension l'arrivée d'une femme en littérature et se mettent en quatre dès lors pour la faire taire par tous les moyens. C'est l'attitude générale" (s/p).
[4] "Tengo en el cuerpo maneras / de torrente en delirio / murmullo de tierra en sobresalto / rebelde // La rebelión en el cuerpo / anclada / desde la primera alba // En la lengua de los hombres / ninguna palabra / para colgar mis remolinos".
[5] "Tengo en el cuerpo palabras locas / se derraman / cenizas azufre lavas // y el tiempo desde las Erinas / en mi cuerpo / ya no es tiempo // sed / montañas / rocas calentadas a blanco / astillas".

⁶ En el original: "A escrita nesse caso deve ser pensada como um processo constante de auto-(re)definição".
⁷ En el original: "[...] one of the ways in which speech is articulated and geography redefined" (21).
⁸ En el original: "the rewriting of home becomes a critical link in the articulation of identity. It is a play of resistance to domination which identifies where we come from, but also locates home in its many transgressive and disjunctive experiences".
⁹ En el original: "a maior parte dos caribenhos define sua identidade e posição de sujeito como sendo localizadas *entre* diferentes locais geográficos e sistemas significantes".
¹⁰ "En los corredores de mi memoria / me llevo / este paquete de recuerdos quebrados".
¹¹ "[...] Yo fijo una cita contigo / deja aquí / infortunios burlones / sobras de incertidumbres / fijo una cita contigo / para renacer / contigo // [...] en el pecho un grito de inocencia / tu vida / perdida en la mía".
¹² "[...] en los corredores de mi memoria / los recuerdos / abruptos / desesperos / inconfortables / vértigos / corteo de momias / sinfonía de angustias / mojadas de sudor / y de lodo".
¹³ "Sobre las rugas del mundo / para conjurar el olvido / quiero escribir // un largo poema / Las uñas plantadas en la cáscara de la tierra / en la cavidad de la mentira / quiero escribir // frases que atestigüen // Sobre todos los silencios cómplices / quiero mi pluma // Torrente cabalgada / quiero mi pluma // Tijeras / quiero mi pluma // y reinventar tu verdad // Oh mundo".
¹⁴ En el original: "[...] uma fratura incurável entre um ser humano e um lugar natal, entre o eu e seu verdadeiro lar [...] a dor mutiladora da separação".
¹⁵ "Imaginarte / en este domingo ausente / ausente tu vida / [...] Rechazas el plato / muerto tu hambre / y la tentación de cambiar este día difunto / en una mascarada / la lluvia cae y moja tus sueños / mil veces muertos sobre un paquete de cartas / y de fotografías amarillas".

Bibliografía

Agnant, Marie-Célie. *Balafres*. Collection Voix du Sud. Montreal: CIDHICA, 1994.

Benítez-Rojo, Antonio. *La isla que se repite*. Barcelona: Editorial Casiopea, 1998.

Boyce-Davies, Carole. *Black, Women, Writing and Identity. Migrations of the subject*. New York & London: Routledge, 1994.

Ceccon, Jerôme. Marie-Célie Agnant: une écrivaine américaine. (interview). *Gens de la caraïbe*. <www.gensdelacaraibe.org>. 17 sept. 2009.

Glissant, Édouard. *Le discours antillais*. Paris: Seuil, 1981.

Gonçalves, Ana Beatriz. "Conexão Brasil, Uruguai, Haiti: a escrita feminina negra na América Latina". *Ipotesi. Revista de Estudos Literários* 12/1 (jan-jul 2008): 31-40.

Said, Edward. *Reflexões sobre o Exílio e outros ensaios*. Pedro Maia Soares, trad. São Paulo: Companhia das Letras, 2001.

Vázquez, Lourdes. *Bestiary. Selected poems.* Arizona: Bilingual Press/ Editorial Bilingüe, 2004.

_____ *Samandar: libro de viajes/ Book of Travels.* Buenos Aires: Tsé Tsé, 2007.

Walter, Roland. "A política de localização em Maryse Condé, Dionne Brand e Edwige Danticat". *Mulheres no mundo: etnia, marginalidade e diáspora.* Nadilza Barros Moreira y Liane Schneider, orgs. João Pessoa: Editora Universitária, 2005. 83-92.

Movilidad cultural y conmutación carnavalesca: la reciente literatura latina en USA

YVETTE SÁNCHEZ
Universidad de San Gallen

La *sinapsis* como metáfora de los micromecanismos (incluyendo los neurotransmisores) de contactos culturales que tienen lugar en situaciones migratorias; las *proteínas motoras* (*la kinesina*), claves en el transporte de sustancias en la célula, diminutas impulsoras de estos movimientos; el *mangle*, con sus raíces nómadas, rizomáticas y ampliamente conectadas, que sustituyen las estáticas del árbol bien arraigado y simétrico;[1] el *péndulo*, con su constante ir y venir; la *banda* o *cinta de Moebius*.[2] Son metáforas tomadas del campo de las Ciencias Naturales que ilustran y aportan plasticidad al cambio paradigmático hacia constelaciones transculturales, dinámicas, des- y reterritorializadas, fraccionadas, que brotan del contacto cultural interamericano, hemisférico. El radical vuelco demográfico debido al masivo aumento de la inmigración latinoamericana en EE.UU. derriba cualquier modelo clásico forjado en el país, que tantas olas inmigratorias ha digerido hasta ahora. Los patrones asimilacionistas y sintetizadores, como el crisol de razas, el mestizaje o el multiculturalismo idealizador y homogeneizante, se van disolviendo, sustituyéndose por fronteras fundidas, con zonas de contacto[3] abiertas a una pronunciada movilidad transcultural.[4]

Paralelamente a las Ciencias Naturales, las Ciencias de la Vida[5] culturales, literarias y artísticas hacen marchar dicho aparato. El concepto estético nombrado en el título, lo carnavalesco bajtiniano, lo sustenta plenamente ya que, como es sabido, favorece la movilidad cultural (la máscara fomenta las identidades múltiples), la polifonía, la ambivalencia, la transición en estructuras invertidas (el rey bufón y viceversa). Además rechaza la norma y las ideologías dogmáticas, el orden hegemónico, fosilizado, estático, jerárquico, valores oficiales

del canon, barreras y desigualdades sociales y las oposiciones binarias. Hay conciencia de colectividad, placer subversivo y de excentricidad, juego, distancia irónica, risa, parodia, sátira, burla, irreverencia; reina lo grotesco, a través del disfraz y la máscara. Esta última "es la encarnación del movimiento y el cambio".[6]

Como veremos a continuación, es justificable el nexo establecido entre expresiones del nuevo arte latino y la carnavalización cultural y literaria, según Mikail Bajtín y su influyente obra de 1941, *La cultura popular en la Edad Media y en el Renacimiento: el contexto de François Rabelais*.[7]

Eso sí, somos conscientes de que el concepto bajtiniano suele mostrarse flexible y adaptable a una gran cantidad de expresiones artísticas. Varios atributos de lo carnavalesco coinciden con las exigencias del arte en sí. A pesar de esta adecuación discrecional, es decir, su aplicabilidad a casi cualquier obra de arte, quisiera asignar el motivo carnavalesco del 'mundo al revés' a una nueva generación de artistas y literatos latinos que invierten el orden de una manera bufa convirtiendo este rasgo en un factor especialmente prominente en sus obras sobre temas de contacto cultural.

Bastará resumir unas cuantas tramas de los cuentos del autor cubano-americano Roberto Fernández para que no queden dudas de que la nueva literatura latina obedece a dicha estética. Y es que los cambios paradigmáticos casi siempre suelen ir acompañados de tintes carnavalescos.

Por su mera cantidad y por su domesticidad continental, la ola inmigratoria de los Latinos no puede compararse a ninguna de las anteriores olas inmigratorias europeas (o asiáticas). Según el censo de 2010, se ha elevado su número a 50.5 millones que, sumados a los más de 11 millones de 'sin papeles', eleva la cifra a más de 60 millones (de los 308 millones de habitantes del país). *Añadamos* uno de tantos pronósticos: en el año 2042, cada tercer habitante de EE.UU. será de origen latinoamericano.

En el sureste, especialmente en el enclave de Miami, la influencia política, financiera y jurídica de la población latina es considerable, en parte debida al sustrato de los exiliados cubanos, establecidos y sedimentados en la ciudad desde hace ya medio siglo. Pero mientras que al principio el poder quedaba en manos de los cubano-americanos, en

la década pasada se ha diversificado la composición de nacionalidades de origen. Se ha roto el monopolio cubano: Little Havanna y su Calle Ocho se cubren de un manto de nostalgia y se avían para visitas turísticas. Cuatro protagonistas ya mayores, nostálgicos de su patria, cubanos y dominicanos venidos a menos en el país de acogida (uno de ellos ha pasado por ejemplo, de profesor universitario a vendedor en el sector informal) se hallan en el cuento "In Cuba I was a German Sheperd", de Ana Menéndez. En la intimidad de su dominó contemplativo están expuestos a las miradas curiosas de turistas de la Calle Ocho, como en un zoológico o una reserva (cf. "La gira" de Roberto Fernández). Ya sus hijos pertenecen a la Generación ABC ("American Born Cubans") de la diáspora cubana y se han integrado plenamente en la sociedad angloamericana, en profesiones académicas.[8]

En dicho proceso, el componente latinoamericano se va reduciendo de generación en generación. A ello se refiere asimismo Roberto G. Fernández, siempre propenso a tramas imaginativas, irónicas, carnavalescas, en su cuento "Tatiana",[9] en el que aplica una metáfora olfatoria. Un abuelo ciego pregunta a su nieta, en la playa de Miami, por la posición de la Cuba que imagina a una distancia de 250 kilómetros, porque quiere inhalar con gran nostalgia la brisa que viene de su patria. La niña, en cambio, asocia el nombre del lugar de origen de sus antepasados con un restaurante playero de mala muerte, en cuyos alrededores el aire apesta a ajo, cebolla y grasa...

En una óptica panamericana Miami es la capital secreta de toda Latinoamérica;[10] también la financiera, y una plataforma de movilidad del tráfico aéreo y naval. En su ensayo sobre Miami, el periodista argentino-neoyorquino Hernán Iglesias Illa constata la transformación del estereotipo de la "trinidad –playa, shopping, anticastrismo–" en una ciudad abierta, bullente, centro de arte y de negocios que se compone de una población de todas las nacionalidades latinoamericanas.[11]

En el suroeste, en cambio, los inmigrantes permanecen en una posición subalterna. Por ambos lados de la larga y directa frontera mexicano-americana los problemas sociales, como es bien sabido, se muestran drásticos. El rechazo a la masiva inmigración mexicana y centroamericana contrasta con la acogida más favorable hacia los exiliados cubanos. Esto se refleja en la actitud hacia el idioma castellano. Mientras que en el suroeste se manejan políticas monolingües de *English*

Only, en el sureste se ha desarrollado el cultivo del bilingüismo o *English Plus*. Por estas diferentes tradiciones en la elección del idioma de autores latinos bilingües, los del suroeste escriben más frecuentemente en inglés. Y un fenómeno como el de Roberto Fernández, quien con cada libro cambia de idioma, pertenece más bien a La Florida meridional.

Tras un marcado incremento de la cultura popular latina en el deporte, la gastronomía, la música, los medios de comunicación masiva, el cine y las telenovelas, el *hype* se hace notar también en el arte, la literatura o el cine que obedecen a un cambio paradigmático, tras una literatura de emigración convencional. Ésta agravaba y problematizaba los dramas y los fracasos migratorios, la soledad, la discriminación, la injusticia social, la nostalgia de la tierra patria, muchas veces congelada, en un lenguaje de colorido local.[12] Obvios ejemplos de dicha tradición, en Miami, proceden del exilio cubano de primera generación. Ya en la segunda o tercera generación, los latinos, en cambio, se muestran más despreocupados, más autoconfiados y artísticamente más refinados, experimentales, y se entregan a un humor carnavalesco. En cuanto a la producción de arte, tras una fase de comercio, desde que se estableciera la feria de Arte Miami-Basilea, y con ella un sinfín de galerías en la ciudad, se va formando una activa escena latina de arte. La literaria, en cambio, está perfilándose más lentamente.

Me gustaría ilustrar, mediante el siguiente corpus de obras procedentes del suroeste y el sureste, el cambio estético hacia un movimiento conmutante, transterritorial, a menudo teñido de humor, fortalecido, también para mostrar que el *label* LATINO confiere cohesión y crecida seguridad al grupo de la mayor minoría en EE. UU.

Además de los cuentos del narrador cubano-americano Roberto G. Fernández, nos servirán uno de Daniel Chacón, "Godoy lives", y las encarnaciones del sueño americano, el músico "El Vez", y "el Rey" del cuento del autor tijuanense, incluido en este tomo, Luis Humberto Crosthwaite; el arte de performance de Carmelita Tropicana y una pieza ya clásica de Coco Fusco y Guillermo Gómez Peña; del arte musical tomaremos en cuenta la pieza "I wanna be in America", del musical ya histórico *West Side Story*, y la canción "Frijolero", con video clip del conjunto mexicano Molotov; del cine *Sleep Dealer*, de Alex Rivera.[13]

Un literato latino, a quien cabe citar en primera fila cuando queremos señalar procesos irónicos y humorísticos de un mundo

Movilidad cultural y conmutación carnavalesca • 117

tergiversado es, sin duda, el ya mencionado Roberto Fernández, quien conmuta entre el castellano y el inglés como lengua de publicación de sus libros.[14] En su relato "La gira",[15] una pareja de latinos visita durante un fin de semana una reserva de angloamericanos blancos, instalada a las afueras de Miami. Barbarita y Manolo se proponen conocer el modo de vida de los anteriores habitantes de la ciudad, quienes reflejaban "el dolor de su desplazada raza" (93). Los angloamericanos encerrados están expuestos a las miradas curiosas de los latinos, en su situación museal. El '*embargo* al revés', en reminiscencia irónica de la situación en Cuba, hace que reine en la reserva una general escasez de víveres, y que la falta de repuestos impida el arreglo mecánico de los coches antiguos en desuso.

A la situación carnavalesca que tergiversa constelaciones de poder, se añade, en otro cuento de Fernández, "KonTiki" (en la traducción inglesa, "The Augustflower"), el tema de la falsificación o simulación. La identificación oscilante, rizomática de los latinos favorece la adulteración o construcción de personalidades. Al querer legalizar la residencia en EE.UU., cinco empleados sin papeles, de distintos orígenes, pertenecientes a la plantilla de un hotel en Miami Beach, se inventan una identidad con su currículum y su nacionalidad. Quieren aprovechar el trato de favor brindado a fugitivos cubanos, por lo que se proponen fingir haber realizado la peligrosa travesía por mar desde Cuba. Pero al diseñar la balsa de pega llevan tan lejos su afán de realismo, intentando imitar las rudimentarias variantes auténticas, que el plan fracasa: la materia prima elegida, la madera de la palma real como emblema cubano, se empapa de agua inmediatamente, y la balsa se hunde antes de que los falsos fugitivos puedan llegar a la costa de La Florida, de donde habían partido poco antes.

Detrás de esta trama extravagante y del proyecto transnacional se halla la crítica a la absurda medida de la "wet foot, dry foot policy" establecida por la Administración de Clinton en 1995, que ya no admitía a fugitivos encontrados en sus huidas en alta mar entre Cuba y EE. UU., mientras que los que llegaban a la costa sí podían contar con acogida y residencia.

Un segundo falsificador, en la ficción de Daniel Chacón y su cuento "Godoy lives",[16] tiene más éxito. El mexicano Juan quiere cruzar al Norte adoptando la identidad de un muerto de fisionomía parecida que había poseído una *green card*. El ilegal Juan logra cruzar como el doble

vivo del difunto Godoy porque, por casualidad, el oficial de la migra, sin saber que éste ha muerto, es familiar de Godoy y amablemente acoge al supuesto primo en el seno de su familia. Es más, le facilita el establecimiento en EE.UU. incluida una historia de amor. Es decir que el oficial de la migra, sin enterarse, se vuelve cómplice y motor de una inmigración ilegal. Los asomos esquizofrénicos de doble identidad de Juan/Godoy amainan pronto, y la mujer y los dos hijos de Juan que han quedado atrás se ven traicionados cuando el emigrante corta todo contacto con ellos. Al final logra realizar el cambio de identidad y sacudir al antiguo y molesto Juan. El nuevo Godoy 'lives', igual que lo hace el mito del inmortal sueño americano encarnado en Elvis Presley.

Luis Humberto Crosthwaite vive y escribe en Tijuana, aquel hábitat de paso que alberga las tan citadas cebras simuladas y carnavalescas: burros disfrazados, es decir pintados, cuya foto ya había publicado Néstor García Canclini en su estudio *Culturas híbridas* (1989). Sólo un año antes, en 1988, Crosthwaite había publicado una de sus ficciones fantasiosas, titulada "Marcela y el rey". El espíritu trágico y solitario de Elvis Presley, en su viaje de regreso de México, donde había querido estar en contacto directo con la cultura mexicana, debe enfrentarse con las acostumbradas hostilidades en la zona fronteriza de Tijuana. Puesto que los espíritus no poseen pasaporte, el Rey debe cruzar la frontera como "espalda mojada" y cree, cuando lo persiguen los helicópteros y los focos de las patrullas de la migra, que se encuentra en los escenarios de Las Vegas celebrando su *comeback*. Así el mítico e inmortal Elvis se convierte en falso ilegal.[17]

El músico "El Vez", dentro de la tradición chicana, trabaja igualmente con la leyenda de que sigue vivo Elvis, cuyo calco latino ha creado imitando la figura, la música y la letra de las canciones de Elvis; *Graceland*, por ejemplo, se convierte en *Graciasland*. El "Elvis Mexicano" ironiza el icono original, incluyendo todos los clichés habidos y por haber en la construcción de su figura. El Vez (Robert López) es un rockero híbrido: mezcla los estilos musicales y el bigote mexicano con el peinado de Elvis; toca con los "Memphis Mariachis" y el coro de las "Lovely Elvettes". Su Elvis, el típico estadounidense, peregrina a Aztlán, zona del mito de origen azteca y base del movimiento chicano. La sátira y el humor (políticos) omnipresentes en sus shows exaltados/furibundos de

Movilidad cultural y conmutación carnavalesca • 119

varios disfraces justifican con creces incluirlo en la estética carnavalesca. El arte del performance aún busca los públicos masivos de El Vez, pero los tipos latinos presentados –con sus disfraces y la expresión política– son afines. El arte chicano politizado por *la causa* de los años 60 y 70 se ve ampliado por los artistas dados al experimento, el pionero Guillermo Gómez Peña, Carmelita Tropicana, la cubanoamericana Coco Fusco (artista multimedia), entre muchos otros.[18] Fusco y Gómez Peña hicieron su legendario performance "Amerindios aún no descubiertos", hace ya casi veinte años, con ocasión del Quinto Centenario del "Descubrimiento de América", en 1992. El comentario satírico a la celebración del centenario se refería a los dos amerindios llevados por Colón a España y expuestos en su jaula. Tan sólo el vestuario de los dos artistas confirma algunos exagerados estereotipos en torno a la población indígena. El hibridismo carnavalesco combina la máscara de Wrestler con coraza azteca, de Gómez Peña, o la falda de paja con el sostén de leopardo, zapatos *sneakers* y otros emblemas de escenificación postmoderna, de Coco Fusco. La pareja pasó varios días encerrada en su jaula de oro, y el público podía posar con ambos artistas (algunos creían que eran auténticos "indios") y obtener una instantánea con una *polaroid* (en la era pre-*selfie*). A su vez, los artistas grabaron las reacciones de los espectadores con una cámara de video, para mostrar una etnografía 'al revés', otro guiño carnavalesco bajtiniano más. "Nuestra jaula era pantalla de proyecciones, en la que los espectadores vertían sus fantasías, de quién éramos nosotros y qué representábamos. Desempeñábamos el papel del buen salvaje domesticado, con lo que el público se vio de repente en el papel incómodo del colonizador." Gómez Peña y Coco Fuso fueron simultáneamente actores y espectadores, tanto objetos como sujetos de risa.

Otra fructífera colaboración se desarrolló entre las *queer* Latinas, Carmelita Tropicana, la Tropic Ana (Alina Troyano, de origen cubano, también presente en este tomo) con alusión al famoso cabaret habanero, y Marga Gómez (estadounidense de origen cubano-puertorriqueño).[19] A través de configuraciones transgresivas de género y cubanidad, han cultivado un travestismo femenino-masculino de extravagante humor. Con su seudónimo, "Carmelita" señala los diferentes sedimentos y fragmentos de una supuesta identidad: una artista *queer* encarna una latina estereotipada, hiperfemenina. En la pieza *Line*, Marga y Carmelita

disfrazadas con guayabera, cigarros y gafas de sol, también representan hombres latinos (el personaje de Pingalito Betancourt, chófer habanero de autobús), parodiando la masculinidad cubana y, una vez más, apuntando a lo carnavalesco.

La lucha contra los estereotipos (discriminatorios) atribuidos a los Latinos, aquí a los inmigrantes mexicanos (frijoles y sombreros), es una de las preocupaciones del conjunto mexicano Molotov; la otra es la deconstrucción carnavalesca de las estructuras asimétricas de poder en la frontera. Su famosa canción de 2003, "Frijolero" (en: *Danse & dense denso*), fue acompañada de un videoclip de dibujos animados premiado con un Grammy y realizado por Paul Beck y Jason Archer. Los personajes, incluyendo los mandatarios George W. Bush y Vicente Fox, se convierten en dibujos animados a través de la técnica del giróscopo, que aumenta la estética distanciada, irónica, onírica, estilizada, ficcional y carnavalesca. La burla iconográfica muestra, por ejemplo, una lluvia idílica de flores cayendo en Vicente Fox, Bush (en ropa interior) y su vicepresidente Dick Cheney (con cuernos rojos).

Los propios músicos de Molotov desempeñan el papel de inmigrantes, dejándose contratar como braceros en una camioneta, y empiezan a discutir con el oficial de la migra intercambiando palabrotas a discreción (según el *signifying* del Rap, "¡No me digas beaner, Mr. Puñetero!"). Imágenes de *slapstick* (por ejemplo, el *chevrolet* con calavera o las bailarinas de *can-can*) se alternan con la identificación metonímica de los músicos con un refrito de frijoles enlatados, llamado *Molotov Refried*, multiplicadas de manera infinita según la estética pop de Andy Warhol y sus famosos *Campbell's Black Bean Soup*. Un cliente (WASP?) lleva casco y máscara de gas por miedo al contagio por la comida importada y a la influencia subversiva de los músicos. La pieza mezcla *hip-hop* y *metal* con la música norteña y *tex-mex*; la letra también muestra una actitud de contracultura (carnavalesca); además, es cantada en un español con fuerte y ridículo acento norteamericano que contribuye a deconstruir las asimetrías en la Frontera. Asimismo, aparece la figura histórica polémica de Santa Ana, general del ejército mexicano, a quien se debe el Tratado de Guadalupe Hidalgo, con el que se vendió la mitad del territorio mexicano a EE.UU. por un precio irrisorio.[20]

Un tipo parecido de humor con el que se trata la discriminación de los Latinos lo cultivó Leonard Bernstein, hace más de medio siglo,

en su famosa adaptación de *Romeo y Julieta*, de Shakespeare, a dos pandillas de jóvenes rivales en los Bronx de Nueva York. El musical *West Side Story* aporta la canción escrita por Stephen Sondheim, "America", en la que hay una discusión entre hombres y mujeres: a ellas les gusta estar en los EE. UU. e idealizan el país de acogida, optimistas, mientras que ellos ven la situación mucho más sombría. Anita prefiere la isla de Manhattan a su patria, Puerto Rico, donde los nativos no hacen otra cosa que transpirar: "they are steaming", y no le importaría si la isla se hundiera en el mar ("Let it slip back in the ocean!"). Si en la canción las mujeres sueñan con poseer una lavadora eléctrica, los hombres las embroman aludiendo a la poca ropa que poseen y, por tanto, lo poco que tendrían para lavar. Y mientras las chicas elogian los rascacielos, los Cadillac y la industria norteamericana, los hombres les recuerdan que en una habitación llegan a convivir hasta doce puertorriqueños. Las mujeres quieren comprarse una casa, y los hombres les aconsejan que se deshagan de su acento.

En un canto alterno, aluden a la discriminación, el racismo, la ghettoización y las desventajas que los "nuyorican" subalternos (camareros y limpiabotas) padecen en la época de los años 50.

ANITA: Life can be bright in America.
BOYS: If you can fight in America.
GIRLS: Life is all right in America.
BOYS: If you're a white in America.
GIRLS: Here you are free and you have pride.
BOYS: Long as you stay on your own side.
GIRLS: Free to be anything you choose.
BOYS: Free to wait tables and shine shoes.

Las chicas destruyen el sueño idealizador y nostálgico de Bernardo de retornar allí: ¡tras el éxodo, no quedará nadie en la isla!: "Everyone there will have moved here!"

La distancia irónica de la letra de aquella canción de cuando los puertorriqueños de Nueva York se veían enfrentados con un alto grado de discriminación, procede de la pluma de miembros de otro grupo minoritario de inmigrantes, los judíos.

Hoy, cincuenta años más tarde, la mayor minoría de EE.UU. busca una participación más activa en la cultura mayoritaria, alejándose del

anterior estatus subalterno. Una conciencia transcultural, se forja, claro está, también por la contigüidad geográfica, la crecida movilidad y la red comunicativa de los medios digitales. Este último aspecto se hace patente en la película *Sleep Dealer* de Alex Rivera. Incluso se vuelven obsoletos la movilidad y el cruzar al Norte desde México porque, en una visión de ciencia ficción, el protagonista de la película trabaja en una maquiladora en Tijuana, desde donde, gracias a los diodos implantados en su cuerpo, telecomanda un robot empleado para la construcción de un edificio en algún lugar del Norte.

El envío de remesas a la familia que vive en un pueblo perdido de México también se ve facilitado por un sistema de transferencias inmediatas, en el que además se ve por *skype* a la persona que recibe el dinero en el instante en que lo retira; una voz electrónica informa sobre la suma que la parte que recibe puede sacar directamente de un cajero automático, sin duda una secuencia humorística de la película. Las imágenes artísticamente elaboradas están dominadas por la técnica digital; por ejemplo, los movimientos de la cámara se apoyan en una estética del espacio inspirada en el programa *Google Earth* y también en los videojuegos. La era digital domina asimismo el mundo del *nerd* Óscar Wao, inmerso en un mundo paralelo de videojuegos y *fantasy*.[21]

Los estudios hemisféricos tendrán que adaptarse a procesos panamericanizantes y descolonizadores para ambos, el Norte y el Sur, y los ciudadanos norteamericanos enfrentarse con una creciente participación de los inmigrantes latinoamericanos. Ellos mismos empiezan a construir, *a posteriori*, su propia tradición, canon e historia literaria legitimadora cuestionando enfáticamente discursos *mainstream* de colonialismo asimétrico. Las 2.500 páginas de la *Norton Anthology of Latino Literature* compiladas por un equipo dirigido por Ilan Stavans son sólo uno de los testimonios de este empeño. El proyecto arranca en la era colonial con el descubridor español de La Florida, Alvar Núñez Cabeza de Vaca. Éste ya había invertido (carnavalescamente) los papeles entre indígenas descubiertos y descubridores españoles, al informar al Rey de España sobre la antropofagia de algunos compatriotas como medida de supervivencia, tras fracasar una expedición y verse diezmado el grupo de soldados españoles que la componía.

José Martí se posiciona como otro exponente de la época de la Independencia y emigrante cubano en La Florida; a mediados del siglo

XX, se desarrolla el movimiento politizado chicano en California, y empiezan a aparecer algunas voces sueltas puertorriqueñas en Nueva York. Luego la escena va creciendo y diversificándose, en un proceso imparable, hasta llegar a la mencionada antología *Norton*. Esta renombrada editorial siempre ha forjado canon y clásicos de las letras. Después de haber tenido entre las manos el mencionado volumen, nadie dudará de que hay una literatura Latina en EE.UU. y que la ha habido desde la llegada de los españoles al Nuevo Mundo.

Hace quince años, Ilan Stavans, junto con el artista de cómic Lalo Alcaraz, había publicado *Latino USA: A Cartoon History*.[22] La amplia obra de este dibujante de historietas,[23] muy importante para la comunidad chicana/latina, muestra la crecida expresividad y el humor de la nueva generación. Con sus cómics comenta el día a día político, social, cultural de la comunidad latina, de una manera hilarante, jocosa, pero también bastante dura. Por supuesto, todo cómic conlleva su dosis de comicidad e ironía, pero la irreverencia (que incluye otra buena dosis de subversión y anarquía) de este artista es excepcional y sus comentarios satíricos lo acercan manifiestamente a lo carnavalesco.

Registramos como marca de fábrica de la primera generación de literatos y artistas LATINOS su ostensible dinámica cultural, lingüística y estética, su crecida autoestima y su irrefrenable sentido del humor. El tono de queja de las clásicas sagas de emigrantes, reflejando la lucha de una existencia en minoría y la mantenida distancia hacia el país de acogida, tuvieron que ceder el paso a una irreverencia inspiradora, picaresca, lúdica, experimentadora, que crea tramas sobre la base de plantear situaciones cotidianas y tergiversarlas según los hábitos de las carnestolendas.

NOTAS

[1] Cf. Ottmar Ette. "Die Durchquerung der Mangroven". *Literatur in Bewegung. Raum und Dynamik grenzüberschreitenden Schreibens in Europa und Amerika*. Weilerswist: Velbrück, 2001. 461-538.

[2] El artista de perfomance en la frontera mexicano-norteamericana, Guillermo Gómez Peña, utilizó la Cinta de Moebius como metáfora cultural de la frontera, por ejemplo, en "La cultura de Xenofiboa de los 90. Del otro lado de la cortina de tortilla". <http://www.zonezero.com/magazine/essays/distant/zxeno.html> (hallado el 30 de julio de 2011.

[3] Forjó el concepto en el contexto colonial, pensando en sistemas culturales y estructuras sociales asimétricas de poder. Mary Louise Pratt. *Imperial Eyes. Travel Writing and Transculturation*. Londres: Routledge, 1992.

[4] El término de la *transculturación* fue acuñado en 1940 por el etnólogo cubano Fernando Ortiz, en su ensayo *Contrapunteo cubano del tabaco y el azúcar*. Hoy en día, gracias a una integración global en la red de los medios así como la disminución de los precios de la telecomunicación y de los vuelos, aumentan los modelos de movilidad transterritoriales.

[5] Cf. Ottmar Ette/Wolfgang Assholt (eds). *Literaturwissenschaft las Lebenswissenschaft*. Tübingen: Günter Narr, 2010.

[6] Javier Caso Iglesias. "La lógica del carnaval y su base filosófica". Universidad Abierta. <http://universidadabierta-unc.blogspot.com/2011/04/la-logica-del-carnaval-y-su-base.html> [hallado el 30 de julio de 2011].

[7] Traducción de Julio Forcat y César Conroy. Madrid: Alianza Editorial/ AU 493, 1995.

[8] La evolución generacional es una constante en la literatura de emigración; el conflicto entre madre e hija se muestra en varias novelas o películas: *Real Women Have Curves* de Patricia Cardoso, *La breve y maravillosa vida de Óscar Wao* (cf. el artículo de Valeria Wagner en este tomo) de Junot Díaz, o *¡Yo!* de Julia Álvarez, entre otras.

[9] Roberto G. Fernández, *En la Ocho y la Doce*. New York: Houghton Mifflin, 2000: 213.

[10] Especialmente del Caribe y los países del subcontinente geográficamente más cercanos, Venezuela y Colombia, pero también van llegando desde el subcontinente más meridional.

[11] Hernán Iglesia Illa. *Miami. Turistas, colonos y aventureros*. Buenos Aires: Seix Barral/Planeta, 2010.

[12] Ejemplos de tales sagas clásicas de inmigración: *When I was a Puerto Rican*, de Esmeralda Santiago; Oscar Hijuelos, *The Mambo Kings Play Songs of Love;* Sandra Cisneros, *The House on Mango Street*, Cristina García, *Dreaming in Cuban*, o incluso Julia Álvarez, aunque menos dramática, *Cuando las chicas García perdían su acento* o *¡Yo!*.

[13] Respecto a la producción de las artes plásticas, pujantes tanto en Miami como en el suroeste, remito a varios artículos míos publicados en los últimos años. Yvette Sánchez, "Relevo generacional en Miami: del sustrato cubano a nuevas capas Latinas." Andrea Gremels/Roland Spiller (eds.) *La Revolución revis(it)ada*. Tübingen: Gunter Narr, 2010: 123-136. "New transcontinental configurations: The US Latinos". Claude Auroi/Aline Helg (eds.). *Latin America 1810-2010, Dreams and Legacy*. 2011. London: World Scientific, Imperial College Press, 2012: 101-122. "Formen der Symbiose in Literatur und Kunst der USA-Latinos". Ottmar Ette (ed.). *Lebensformen*. Freiburg: Institute for Advanced Studies/de Gruyter, 2012: 173-191.

[14] Crece el porcentaje de escritores latinos que publican en español. Cuando, en los años ochenta, el público lector en los EE.UU. empezaba a interesarse por ellos, aún escribían en inglés, pero últimamente los novelistas bilingües optan también por el español. El criterio de las cifras de ventas no influye tanto en la toma de decisión, ya que con el inglés llegan a un mayor público dentro de los confines norteamericanos; con el español incluyen a los lectores de fuera, hispanoamericanos y españoles, además de los propios latinos en EE.UU. Tanto las editoriales españolas (Alfaguara fue la pionera) como las angloamericanas (Penguin, Ballantine o Vintage) empiezan a descubrir este nuevo mercado. Curiosamente muy pocos literatos angloamericanos, en cambio, se han interesado por la temática latina, con excepciones como T.C. Boyle, *The Tortilla Curtain* (New Cork: Viking,1995) o Philip Roth, *The Dying Animal* (New York: Vintage, 2001).

[15] En: Roberto G. Fernández, *En la Ocho y la Doce*, Boston/New York: Houghton Mifflin Company, 2001.

[16] Daniel Chacón. "Godoy lives". *Lengua Fresca. Latino Writing on the Edge*. Boston/New York: Houghton Mifflin, 2006. 104-118.

[17] En otra trama carnavalesca (por el recurso del anacronismo), Crosthwaite sitúa a un soldado español de la Conquista del siglo XVI en la era del TLC y las maquiladoras, para señalar la situación neocolonial. *La luna siempre será un amor difícil*. México: Corunda, 1994.

[18] Por ejemplo, la puertorriqueña-cubana-americana Marga Gómez, la chicana Cherríe Moraga y Náo Bustamante del Valle San Joaquín, de California.

[19] De madre puertorriqueña, una bailarina, y de padre cubano entregado al teatro latino de variedades. Gómez se considera monolingüe: "It's no secret", confiesa, "I'm a little bit assimilated. I was discouraged from speaking Spanish. My mother didn't want me to get a suntan. So I'm definitely not 'down' I can't reel off in Spanish, and I can't dance. So I am always trying to get more creds. I'm like the little lost gringa". Carmelita Tropicana desarrolla estas nuevas identidades cubanas con humor absurdo. En *Chicas 2000*, por ejemplo, Carmelita es condenada a prisión cuando se enteran de que es portadora del gene de la "chusma", responsable del mal gusto y de la tendencia a hablar demasiado fuerte de los cubanos. Irónicamente, *Leche de Amnesia* (incluido en esta colección), que relata un retorno a Cuba que no recuerda realmente (se fue a la edad de 7 años), es la menos "chusma" de sus performances.

[20] Nos brinda un análisis acertado e informativo del videoclip de Sebastian Thies "Imaginarien des (Trans-)Nationalen in den Amerikas. Zur Akkommodation des Nationalen in der transnationalen Kulturindustrie". <http://www.zeitschrift-peripherie.de/Thies_Imaginarien. pdf> (hallado el 8 de abril de 2011).

[21] La co-editora de este tomo comenta en su artículo la novela ganadora del Pulitzer, Junot Díaz: *La breve y maravillosa vida de Óscar Wao*. Traducida al español por Achy Obejas. Mondadori o Vintage Español, 2008.

[22] Lalo Alcaraz/Ilan Stavans. *Latino USA: A Cartoon History*. New York: Basic Books, 2000.

[23] De origen mexicano, vive en Los Angeles, publica diariamente el cómic llamado *La Cucaracha*, en *L.A. Weekly* desde 1992.

La llegada de la virgen migrante a EE.UU.: Posmodernismo católico y latinización

SILVIA SPITTA
Dartmouth College

> This new wave of religious visions has been concentrated in the more technologically advanced nations, first and foremost the United States...While visionary culture first took root in the United States during the eighties, today the lion's share of the world's seers, messages, and visionary announcements come from the United States. America influences the rest of the world and, especially on the Internet, occupies many of the spaces that have been established for Marian visions.... what has developed is an inextricable blend of archaic elements with elements of late modernity, practically a Catholic postmodernism.
>
> –Paolo Apolito, *The Internet and the Madonna: Religious Visionary Experience of the Web*, translated by Antony Shugaar (Chicago: U of Chicago P, 2005), 2.

La Virgen de Guadalupe es una virgen que se pasea por el mundo muy campante como migrante. Adquirió preeminencia en España durante la reconquista, cruzó el Atlántico para ayudar a los españoles a conquistar México y otros países latinoamericanos después de 1492, y más recientemente está empezando a cruzar la frontera hacia los Estados Unidos y Canadá. Su avance a través del tiempo y del espacio americano ha sido lento pero implacable.

Hoy en día, el culto a la Virgen de Guadalupe se está difundiendo mucho más allá de México, constituyendo círculos concéntricos cada vez más amplios. Desde su aparición en Tepeyac, importante centro

religioso y foco de peregrinaje azteca, sólo diez años después de la caída de la gran Tenochtitlán el culto a la Virgen se expandió continuamente siendo sucesivamente nombrada patrona de la Ciudad de México (1737), Patrona de la Nueva España (1746), "Reina" (1895) y, poco después, "Patrona de las Américas". Más recientemente, el Papa Juan Pablo II proclamó el 12 de diciembre "Día de la Virgen de Guadalupe" en todas las Américas. Su presencia se ha vuelto tan visible en EE.UU. que el irreverente performancero Guillermo Gómez-Peña preguntó si la "depredadora" Estatua de la Libertad, madre de los exiliados, se iba a devorar a la contemplativa Virgen de Guadalupe, o si las dos acabarían bailando una sudorosa quebradita. Esta pregunta, articulada en y desde Estados Unidos, asume la lenta pero inflexible marcha de la Virgen de Guadalupe desde su sede en Tepeyac hacia el Norte.

El famoso lamento "tan lejos de Dios, tan cerca de los Estados Unidos", de Porfirio Díaz, se ha vuelto aún más contundente; ya que la distancia entre los dos países se está acortando cada vez más gracias a las constantes olas migratorias de mexicanos a Estados Unidos. Llegan cargando a cuestas no sólo imágenes de la Virgen de Guadalupe sino todas las prácticas religiosas, formas culturales y modos de vida que conlleva el culto y así están contribuyendo a la acelerada latinización de este país. Paradójicamente, los trabajadores indocumentados (en gran medida invisibles), están ayudando a borrar la frontera entre los Estados Unidos y México precisamente en el mismo momento cuando esa zona, desde los años 80, ha sido militarizada más que cualquier otra frontera existente entre dos países vecinos en época de paz. Gracias a esta lenta pero inflexible labor migratoria se pudo leer, hace unos años, un artículo del *New York Times* que explicaba que en el pueblito fronterizo de Santa Ana de Guadalupe (Jalisco) los vendedores ambulantes venden un devocionario para mojados (migrantes que cruzan el Río Grande). De tamaño bolsillo, el devocionario incluye un mensaje del obispo deseándoles un buen viaje a los que intentan cruzar la frontera, y oraciones para darles aliento en su riesgoso cruce fronterizo. Entre ellas hay una titulada "Oración para los indocumentados", que empieza así: "Yo soy un ciudadano del mundo y feligrés de una iglesia sin fronteras".[1]

La creciente importancia de la Virgen de Guadalupe a lo largo y ancho de las Américas está presentándole a la Estatua de la Libertad un reto inusitado que los fundadores de Estados Unidos nunca imaginaron.

Mientras que aún está por verse cuál de los dos símbolos va a ganar la batalla por el imaginario estadounidense, o si van a acabar bailando juntas una sabrosa y sudorosa quebradita, como sospecha Gómez Peña, para los antropólogos Edith y Victor Turner, ya en los años 70 el culto guadalupano se había vuelto "el foco de mayor devoción y peregrinaje y el símbolo dominante de una identidad corporativa no sólo en México sino en todo el hemisferio occidental".[2] Los Turner subrayan el hecho de que el vertiginoso auge y la propagación del culto guadalupano se está efectuando por cuerpos, creencias y objetos desplazados primero de España a la Nueva España y, luego, a través de ambos hemisferios de las Américas. En México, como sinónimo del mestizaje de la falsa armonía, impulsó el proto-nacionalismo, la guerra de independencia y diversas

negociaciones nacionales (fig. 1 "La reina de México". Retablos de la Virgen. Bazar. San Ángel, D.F. y fig. 2 "La Virgen con los colores de la bandera mexicana". Iglesia en Cholula.). Hoy en día los migrantes no sólo la cargan a cuestas sino que, a su vez, la re- y de-contextualizan y de- y re-territorializan. Estos cruces físicos, simbólicos, e ideológicos están alterando fundamentalmente la noción de raza (y por ende de cultura) operante hasta ahora en Estados Unidos. Debido a que el mestizaje

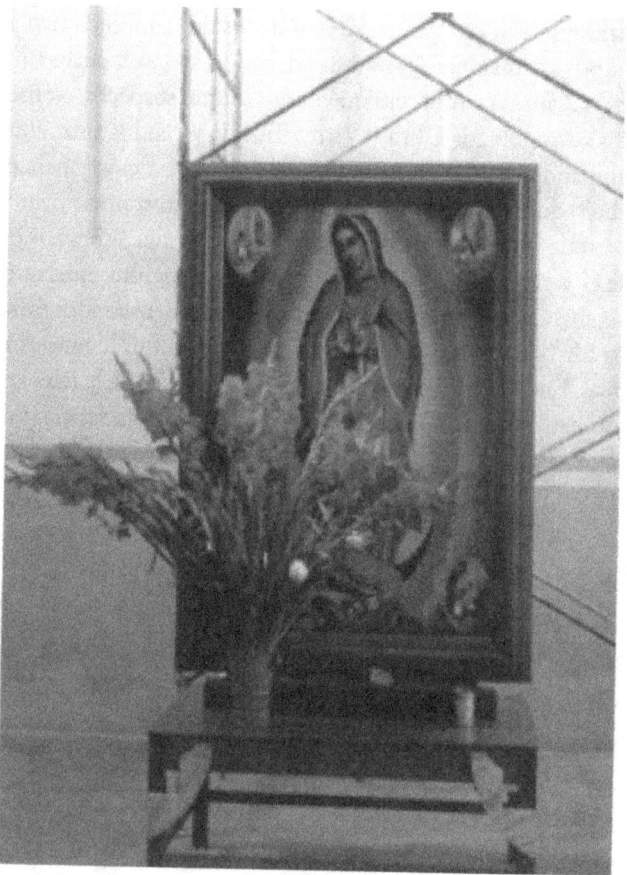

(entendido en el sentido más amplio) permea el culto guadalupano en su totalidad, cuando éste alcanza Estados Unidos en la medida en que lo está haciendo hoy, es claro que inevitablemente va a alterar el imaginario racial rígido blanco/negro que ha regido hasta el momento. Marcando esta transformación y percatándose del amestizamiento que está empezando a ocurrir, Samuel Huntington lanzó su fútil polémica derechista (*The Clash of Civilizations and the Remaking of World Order*), mientras que el controvertido mexicano-americano Richard Rodríguez tituló su último libro *Brown*.

La profusión de nombres con que se denomina a la Guadalupe sirve como índice, no sólo de su creciente importancia y centralidad a partir de 1492 sino también del fundamental papel que juega en la

concepción del mestizaje a lo largo y a lo ancho de las Américas. Muchos de sus nombres subrayan el color moreno de la imagen ("la Morena", "la Morenita", "la Virgen Mestiza"), pero es también conocida en México como "Nuestra Señora de Guadalupe", "la Virgen del Tepeyac", "la Criolla" o "la Pastora". Durante la época colonial, cuando el culto pasó al norte de la Nueva España, a lo que es hoy el sudoeste de los Estados Unidos, ella fue transformada en "la Madona de los Barrios" y "la Patrona de Nuevo México". Dado el subyacente legado colonial mexicano de los Estados Unidos (donde gran parte del territorio hasta 1848 había pertenecido a México), hay ermitas e iglesias, montañas, picos y parques nacionales dedicados a la Virgen de Guadalupe, no sólo por todo Nuevo México sino también en Arizona, Colorado, California y demás estados del sudoeste. Creando una suerte de espacio palimpséstico y de gradual transición entre los dos países –recuperado como el mítico "Aztlán" del Movimiento Chicano de los 60 y 70–, el sudoeste estadounidense es un espacio sagrado que forma un continuo con el resto de Latinoamérica y que presagia el futuro cambio cultural que se avecina en el resto del país.

Al igual que las diferentes formas de mestizaje y transculturación que se dan gracias a la migración de pueblos y culturas, las sucesivas reconfiguraciones del símbolo guadalupano también han dependido desde un principio de su movilidad y migración. Ya en los años 20, con su noción de una "raza cósmica", Vasconcelos había señalado la inseparable dinámica que hay entre los procesos de mestizaje y el proceso migratorio que los subyace. Es más, la movilidad o voluntad móvil de las imágenes sagradas es un tropo religioso que se repite en los mitos originarios que subyacen a casi todos los cultos religiosos y, en el caso del culto a la Virgen de Guadalupe, la migración es su motor y su definición fundamental. Su nombre significa "corriente de agua escondida", ya que fue escondida para protegerla de invasión árabe de la península. Según la leyenda, a comienzos de los siglos XIII o XIV, un pastor encontró la imagen enterrada (ennegrecida por el tiempo) cerca del riachuelo Guadalupe en Cáceres, Extremadura, y allí, en 1340, después de la victoria de Alfonso XI sobre los moros, se construyó el famoso monasterio donde los reyes Católicos se encontraron con Colón para financiar sus viajes. Llevada a las Américas por conquistadores que habían crecido en pueblos aledaños al monasterio, el desplazamiento de la Guadalupe de un continente a otro fue seguido por su radical

resemantización: de símbolo de la reconquista pasó rápidamente en México a ser la Virgen Tonantzin, síntesis mestiza de cultos españoles e indígenas, y protectora de las culturas autóctonas. Durante la guerra de independencia, fue apropiada por el Padre Hidalgo y los criollos como estandarte, y sirvió como símbolo de liberación de la dominación española. Como si esto fuera poco, en los años 60 fue apropiada en California por los United Farm Workers, llegando a constituirse en estandarte bajo el cual los organizadores campesinos y los estudiantes chicanos lucharon por los derechos de los trabajadores indocumentados en el sudoeste de los Estados Unidos. No es una coincidencia, entonces, que se celebre el Día del Migrante el 18 de diciembre, pocos días después de que se celebre el Día de la Virgen de Guadalupe. A partir de 1997,

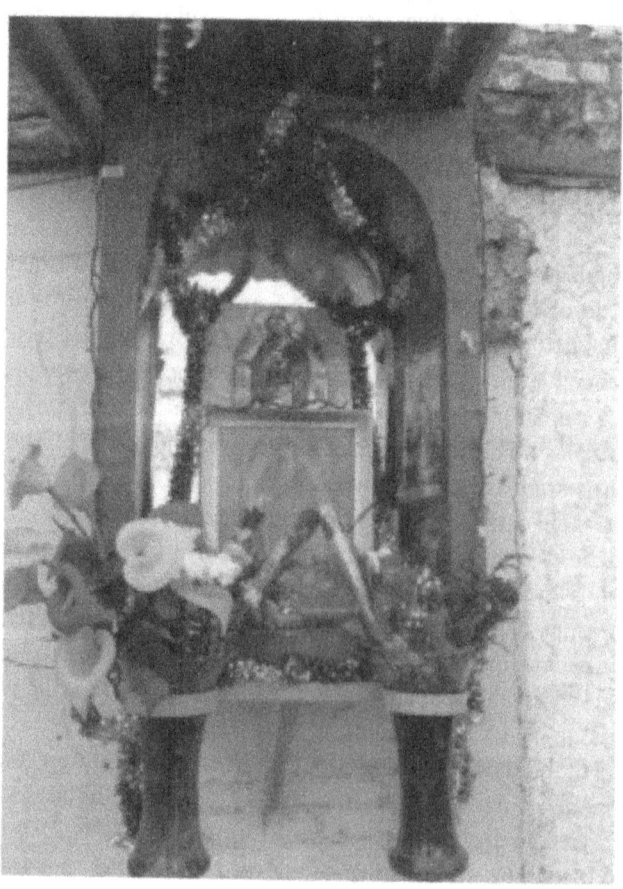

La llegada de la virgen migrante a EE.UU. • 133

como veremos más adelante, valiéndose de su potencial de unión a través de las fronteras, la Asociación Tepeyac en Nueva York, en su movilización de mexicanos indocumentados en la ciudad, la ha transformado una vez más, esta vez en Virgen de los Indocumentados y Virgen Viajera.

No sería una exageración decir que en Estados Unidos la Guadalupe, más allá de ser un objeto de culto, está empezando a funcionar no sólo como un símbolo religioso sino también como una moda y como símbolo de latinidad. Sirve como adorno (en forma de tatuajes, collares, etc.), como altar en coches, hogares y jardines, o como pintura móvil en

los "lowriders"[3] (figs. 3, "Altar a la Virgen", Sitio de taxis, Puebla, y 4, "Tatuaje de la Virgen". Muchacho en las calles de Portland, Oregon, y

fig. 5, "Aretes de la Guadalupe", Debra Padilla. Directora Ejecutiva de SPARC, Social and Public Art Resource Center. Los Angeles). Debido a su virtual omnipresencia, parece que *todas* las mujeres mexicano-americanas (y aún las no mexicanas) tienen que bregar con la Guadalupe (por así decirlo) –a manera de adhesión o de rechazo del marianismo y todo lo que conlleva– para definir su identidad. Las escritoras chicanas como Norma Alarcón, Yvonne Yarbo-Bejarano, Ana Castillo o Cherríe Moraga, para dar sólo unos ejemplos, empiezan a escribir a partir de una revalorización –generalmente un rechazo– de la Virgen de Guadalupe como símbolo patriarcal y opresivo. Del mismo modo, las artistas (Ester Hernández, Yolanda López, Amalia Mesa-Bains, Santa Barraza, Carmen Lomas Garza, entre muchas otras) la representan parodiando o apropiando su papel en la constitución de los géneros y de la identidad latina (fig. 6, "La Virgen de Guadalupe como sirvienta." Foto de la foto de un mural pintado por Judy Baca. SPARC, Social and Public Art Resource Center. Los Angeles).

Estas reconfiguraciones y los radicales cambios que conllevan –en efecto, su posibilidad– dependen, como todos los procesos de mestizaje, de la *circulación* y el *desplazamiento* de la imagen misma. Desde su centro en La Villa/Tepeyac, feligreses que están fundando parroquias

cada vez más alejadas de este centro mandan hacer nuevas imágenes de la Guadalupe (o signos de tercer orden),[4] y para lograr la santidad de nuevos íconos guadalupanos hacen una peregrinación a Tepeyac para "contaminarlas con lo sagrado". Ya que cada nueva parroquia necesita un símbolo religioso milagroso, y ya que continuamente se están fundando nuevos centros religiosos dedicados a la Virgen de Guadalupe en Estados Unidos, la migración de peregrinos y de objetos sagrados es cada vez más grande. Hace unos años, mientras me hallaba en Santa Fé, Nuevo México, el periódico anunció –en primera plana– la llegada de peregrinos de Grand Rapids (Michigan). Éstos (no eran muchos) habían viajado a Tepeyac cargando una Guadalupe de madera de cuatro metros tallada por un escultor mexicano. Haciendo coincidir su peregrinación con la

visita del Papa a México, la estatua había sido bendecida por el sumo pontífice y ahora los feligreses, parando en pueblos y ciudades en su camino de regreso a Michigan, habían llegado al santuario de la Virgen de Guadalupe en Santa Fé. Más allá del interés que este evento podría suscitar, lo sorprendente era la naturalidad con la que el periódico anunciaba esta peregrinación en primera plana, en un país donde (hasta hace poco) se proclamaba el secularismo con orgullo.

A la manera de las esculturas e imágenes religiosas que adquieren su poder a través de la circulación (como vimos, tienen que viajar a "contagiarse" de lo sagrado), un nuevo sincretismo se establece un nuevo lugar cuando se crea un campo dinámico de historias maravillosas y mitos de milagros. Es más, los milagros y las historias no sólo asientan y arraigan imágenes que han sido desplazadas de sus lugares de origen sino que, a la vez, contribuyen a establecer lazos importantes entre el centro sagrado del que han sido desplazadas y la nueva cultura a la que se están adaptando.[5] Debido a estos múltiples procesos transculturales, a medida que los latinos se están volviendo la minoría más grande de Estados Unidos, se están fundando continuamente nuevos centros religiosos dedicados a la Guadalupe, y hasta hubo un creciente número

de historias de apariciones de la Virgen y un interés de los medios masivos en divulgarlas (fig. 7 "Time Magazine", marzo de 2005). Ya no sólo limitadas al sudoeste, hasta hubo relatos de apariciones milagrosas en la frontera con Canadá. El 27 de junio de 2003, por ejemplo, el diario de mi comunidad (un pequeño pueblo de Nueva Inglaterra) hizo un reportaje sobre la aparición milagrosa de la Virgen María en los ventanales de un centro médico en Milton, Massachusetts. En las dos semanas posteriores a la aparición, más de 40.000 personas habían viajado hasta allí en una suerte de peregrinación espontánea (fig. 8. "La Virgen llorando por los abortos". Milton. Massachusetts). Aparecieron más vírgenes, una en la autopista de Chicago, otra, más al sur, en la Florida, y otra más en los ventanales de un edificio moderno que miles

de peregrinos convirtieron en un altar. En Las Vegas los periódicos reportaron la aparición de una Virgen Llorona que también se volvió centro de peregrinación y adoración. Reflejando esta nueva resonancia de la virgen en EE. UU., en la Ciudad de México hubo otra famosa aparición formada por agua subterránea en las paredes del metro –no coincidentemente– de la Estación Hidalgo. Haciendo uso de esta racha de apariciones también "apareció" un mosaico de la Virgen de Guadalupe haciendo tabla en una playa de Encinitas (California) con un mensaje de "Salven el mar".[6] Y como todo se comercializa, ahora ya se pueden comprar réplicas de plástico de la aparición de la virgen en una tortilla, ¿o era un sándwich de queso?[7]

Como demuestra la aparición de la Virgen de Guadalupe en el cerro de Tepeyac, las apariciones milagrosas emergen justamente debido a la tensión creada por nuevas religiones implantadas en lugares sagrados conquistados y durante momentos de crisis en la historia de estos contactos interculturales. Forzando una suerte de transculturación (en este caso denominada "sincretismo"), un ícono religioso es reconfigurado por el "milagro" para poder arraigarse dentro de otro contexto cultural.[8] Recordándonos que mucho antes de que teorizáramos la globalización la Iglesia Católica ya había funcionado durante siglos como una religión globalizada y una empresa transnacional, la migración de la Virgen de Guadalupe de México a Estados Unidos siguió los mismos patrones de la migración global del capital a través de las fronteras, y lo hizo con la misma facilidad y gracias a la compresión del tiempo-espacio que caracteriza a nuestra época. Paradójicamente, sin embargo, mientras que esta migración está ocurriendo facilitada por las nuevas rutas transnacionales abiertas por la globalización, la Virgen de Guadalupe fue apropiada por grupos activistas en Estados Unidos para crear comunidades y alianzas transnacionales con el fin de contrarrestar los efectos nocivos de la globalización. Así, mientras los migrantes cruzan la frontera cargando estampas, estatuas, tatuajes y demás simbolizaciones populares de la Guadalupe, la Virgen está circundando el mundo en la red donde se hallan cientos de "sitios" dedicados a ella. De hecho, el uso simbólico y político de la Virgen es múltiple y multivalente: es movilizada por la izquierda como símbolo mestizo de *communitas* transfronterizo, y con igual facilidad la derecha, en la aparición de Milton, Massachusetts, descrita arriba, se ha apropiado de esta imagen

–yendo en contra de toda la tradición iconográfica mariana– para abogar en contra del aborto, representándola (como si estuviera bajo rayos X) cargando un feto en la matriz.

Paradójicamente, la multivalencia y la fácil apropiabilidad de este símbolo es lo que lo vuelve tan potente. Mientras que la globalización facilita la transferencia de divisas a través de las fronteras, pero frena el paso transfronterizo de migrantes, la Virgen, indocumentada, está cruzando la frontera cada vez más frecuentemente. Pero mientras que en México sirve como "el" ícono privilegiado de arraigo de la nación y del mestizaje mexicanos, en los Estados Unidos su función unificadora de la nación mexicana corroe el imaginario nacional estadounidense, creando un "borderlands" cada vez más abarcador que, al re-unificar a un pueblo separado por una frontera, fuerza la problematización y la futura reconfiguración del imaginario nacional estadounidense. Por esta postura transgresora, el culto guadalupano es usado para conscientizar a los indocumentados. Síntoma de su movilidad o de lo que podríamos llamar sus "ruedas," y estableciendo un paralelismo entre las peregrinaciones anuales a Tepeyac/La Villa, en la ciudad de Nueva York un grupo activista guadalupano estableció una nueva "Carrera Guadalupana" que conecta a La Villa de Tepeyac con la ciudad de Nueva York anualmente (fig. 10, "La carrera guadalupana en Nueva York".[9] Un mes antes del Día de la Virgen de Guadalupe, los atletas

salen de Tepeyac/La Villa corriendo y cargando la antorcha guadalupana. Abriéndose paso y relevándose unos a otros, pasan por ciudades y pueblos en el noreste de México, el sudoeste y el este de los Estados Unidos, y finalmente alcanzan la Basílica de San Patricio en la ciudad de Nueva York. Significativamente, para afirmar la unión de los dos pueblos, la misa en México es oficiada por los obispos de México y de la ciudad de Nueva York, y la misa en San Patricio, el 12 de diciembre, es oficiada en un rústico español, mientras los fieles en la iglesia gritan "¡Viva Mexico!". La trayectoria de esta nueva carrera es difundida en la red, donde se puede seguir la marcha de la antorcha hacia Nueva York. La carrera también aparece en los periódicos locales a lo largo del camino. Este evento, anunciado como una nueva manera de "unificar a un pueblo dividido por una frontera", ha sido creado por la Asociación Tepeyac (fundada en 1997) movilizando la fe en la Virgen para concientizar a los ciudadanos neoyorquinos. Estos "mensajeros por la dignidad de un pueblo dividido por una frontera", que luchan por los derechos de los indocumentados latinos de todos orígenes, están arraigando el culto a la Guadalupe no sólo en Nueva York sino también a lo largo del trayecto de la antorcha.

La carrera culmina el 12 de diciembre con una gran celebración en las diversas iglesias guadalupanas de la ciudad (fig. 11, "Empieza la fiesta a la salida de la catedral", 12 de diciembre, 2007). Se cantan "las mañanitas", se establecen puestos con comida, flores o artesanías, y se viven la fiesta y el sentimiento de solidaridad y comunidad. Estas festividades toman lugar simultáneamente en parroquias a lo largo y a lo ancho de las Américas, y son conectadas por los cuerpos de miles y miles de peregrinos que viajan a ellas o que, como los de la Carrera Guadalupana, desde el centro establecen una conexión entre México y Nueva York. Dada esta dinámica productiva del centro difusor (un centro estacionario) que atrae y pone en marcha al resto de México anualmente, cuando millones de peregrinos viajan a la capital desde todas partes de la nación, se ve que la dinámica de la peregrinación salva de la fragmentación las expresiones de diversidad étnica, geográfica, cultural, religiosa y lingüística que constituyen los márgenes de la nación. Como si esto fuera poco, hay que recordar que cada 12 de diciembre cientos de miles de parroquias en las Américas celebran simultáneamente a la Virgen de Guadalupe y de esta manera afirman los lazos entre ellas. El

La llegada de la virgen migrante a EE.UU. • 141

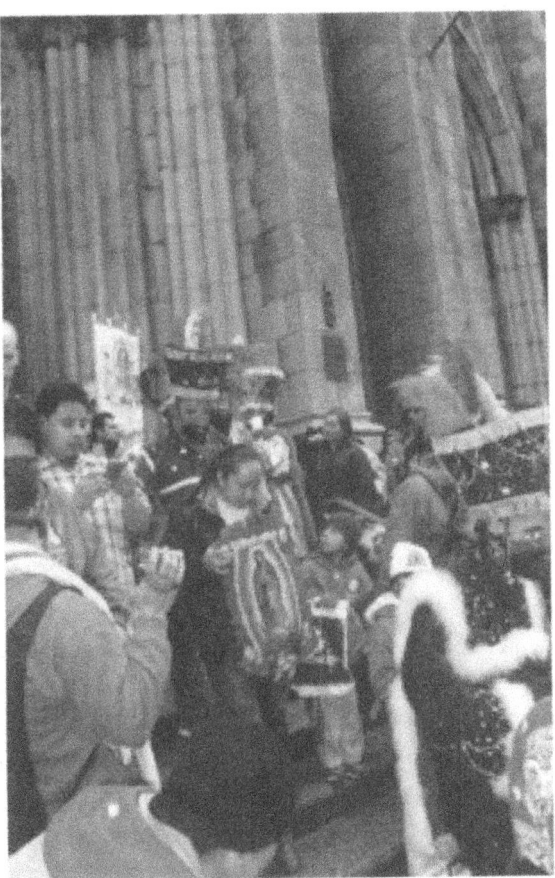

paralelismo en el modo de funcionar del guadalupanismo y la red (donde individuos cada día más aislados frente a sus computadoras establecen lazos con personas en todo el mundo) hace sospechar que quizás el modelo de la red haya calcado la dinámica entre movilidad/inmovilidad efectuada por la tradición de peregrinación (fig. 12).

Finalmente, si consideramos que todo peregrinaje depende de las parroquias locales que sirven como puntos de descanso para los peregrinos; de la creación y circulación de imágenes sagradas o reliquias; de festividades en las iglesias y en las comunidades; de la venta de comida y de objetos religiosos; y si, además, tomamos en cuenta que cada objeto sagrado viene envuelto en un manto de historias milagrosas que arraiga el objeto de culto en un lugar específico, es claro que cualquier

tradición de peregrinaje impregna de significados múltiples el espacio real y cultural que atraviesa. "Ya que los peregrinajes se componen esencialmente de la interacción humana de creencias y comportamientos con lugares geográficos particulares," señalan algunos antropólogos, "es también posible vislumbrar el desarrollo de un peregrinaje en los cambios operados en el paisaje con el tiempo. Se erigen ermitas, se cortan escalones, se altera la topografía, y cambian los patrones de asentamiento, todo como resultado del desarrollo histórico de la tradición de peregrinaje".[10] En efecto, la noción de Arjun Appadurai de "esferas públicas diaspóricas"[11], como nuevas formas trans-nacionales de culto y carisma, se hace posible por la creciente conexión entre los medios masivos y la migración; en este caso, específicamente, esta interacción tiene como resultado la transformación de un espacio nacional secular imaginado como "anglo" en el espacio sagrado que según Apolito, citado en el epígrafe, es católico posmoderno y, además, mestizo y latinizado.

Notas

[1] *New York Times*, 14 August 2002. Citado en Crosthwaite, 45.
[2] Turner, Victor y Edith (1978: 57).
[3] Ver B.V. Olguín.

La llegada de la virgen migrante a EE.UU. • 143

4 Signos de "tercer orden" son réplicas de símbolos religiosos "originales" importantes. Estos, a su vez, son signos de lo divino. Turner K. (1983: 317-361, 348).
5 Morinis y Crumrine (1991: 5).
6 <http://www.npr.org/2011/05/17/136356178/virgin-of-guadalupe-mosiac-surfs-into-califtown> último acceso: 2 agosto 2012.
7 <http://www.valleycentral.com/news/story.aspx?id=572227> último acceso: 2 agosto 2012.
8 Ver *Between Two Waters: Narratives of Transculturation in Latin America* (Houston: Rice University Press, 1995; Texas A&M, 2006) y *Misplaced Objects: Collections and recollections in Europe and the Americas* (Houston: University of Texas Press, 2009) en particular los capítulos dedicados a lo que llamo las "ruedas" de la Guadalupe.
9 Ver el sitio web de la Asociación Tepeyac y las fotos de Carrera guadalupana 2013 <http://www.tepeyac.org/portfolio-view/duis-arcu-odio/> último acceso: 2 agosto 2012.
10 Morinis y Crumrine (1991: 9).
11 Appadurai (1996: 22).

Bibliografía

Appadurai, Arjun. *Modernity at Large: Cultural Dimensions of Globalization*. Minneapolis: U of Minnesota P, 1996.

Crosthwaite, Luis Humberto, John William y Bobby Byrd, eds. *Puro Border: Dispatches, Snapshots and Graffiti from La Frontera*. El Paso: Cinco Puntos Press, 2003.

Morinis, Alan y N. Ross Crumrine, eds. *Pilgrimages in Latin America*. New York: Greenwood Press, 1991.

Ortiz Torres, Rubén. "Cathedrals on Wheels". Nora Donnelly, *Customized: Art Inspired by Hot Rods, Lowriders and American Car Culture*. Boston: Harry N. Abrams, Inc., y el Institute of Contemporary Art, 2000.

Spitta, Silvia. *Between Two Waters: Narratives of Transculturation in Latin America*. Houston: Rice UP, 1995; Texas A&M, 2006.

Misplaced Objects: Collections and Recollections in Europe and the Americas. Houston: U of Texas P, 2009.

Turner, Kay F. "The Cultural Semiotics of Religious Icons: La Virgen de San Juan de los Lagos". *Semiotica* 47-1/4 (1983).

Turner, Victor y Edith. *Image and Pilgrimage in Christian Culture: Anthropological Perspectives*. New York: Columbia UP, 1978.

The Other as Monster. *Escenificaciones y relatos de la diferencia en la obra de Guillermo Gómez-Peña*

ADRIANA LÓPEZ LABOURDETTE
Universidad de San Gallen

> To live with the alien, the freak, and the monster
> is to come to terms with ourselves.
>
> Jeffrey Weinstock

La segunda mitad del siglo XX produjo en la zona fronteriza entre Estados Unidos y México un cambio radical, dada la intensiva industrialización desarrollada en ella y el resultante crecimiento acelerado de la población "trashumante". La producción, la negociación y el intercambio de bienes materiales parecían conformar el eje exclusivo alrededor del cual se desenvolvía la vida en este espacio en apariencia paradigmático del no-lugar.[1] En este contexto, y con el objetivo de recordar y re-crear los mecanismos y las implicaciones del trasiego simbólico de este singular espacio, surge en 1984 el Taller de Arte Fronterizo / *Border Art Workshop* que, a través de una comprometida fusión de arte y activismo, asumió desde sus principios una posición contestataria frente a la pretendida unidad de *una* identidad nacional, defendida tanto por los sucesivos gobiernos estadounidenses como por los menos variados gobiernos mexicanos.

Guillermo Gómez-Peña, artista de origen mexicano, es uno de sus fundadores. Con el taller fronterizo comienza su prolífica trayectoria artística que, partiendo de las coordenadas específicas de la frontera entre Estados Unidos y México, se dirigirá hacia una condición cultural fronteriza. La atención inicial puesta en la figura del inmigrante mexicano claramente localizado geográficamente se desplazará más tarde hacia la comunidad chicana, extendida después a una especie de sureña nación virtual ("Latinoamérica del Norte", según su propia denominación)

para convertirse, finalmente, en una red de figuras posnacionales cuyo punto en común es su situación liminal. De *Dos ciudades / Two cities* (1992-1993), en colaboración con otros creadores de la frontera (Gloria Anzaldúa, Sandra Cisneros, Patricio Chávez, Madeleine Grynsztejn, David Avalos, y Maria Eraña), a *The New World Border* (1993-1994), puede verse una transición de un concepto de creación situado geográficamente a una localización en términos culturales.[2] Este giro hacia una desespacialización (Martín-Barbero, 1996) tiene consecuencias importantes para la presencia de lo morfológico en su obra, pues allí donde el espacio parece volatilizarse en una suerte de desterritorialización, el cuerpo emerge con mayor violencia y lo hace en tanto escenario, pero también en tanto sujeto y objeto, de los procesos de identificación. No obstante este giro significativo en cuestiones de espacio / presencia corporal, toda su obra está atravesada por un hilo rojo que, pese a sus visibles nudos y empates, explora regularmente un mismo fenómeno: la espectacularización de la alteridad. Dentro de los numerosos elementos de sus variadas *mises en scene* de relatos y discursos de la identidad, quisiera detenerme en un aspecto que, aunque aparentemente tangencial, puede ser leído como soporte de muchas de las propuestas estéticas y políticas de Gómez-Peña, a saber, el recurso a las figuras o figuraciones[3] monstruosas y sus implicaciones para la (re)presentación de la alteridad.

El video-performance *Son of the Border Crisis* (1990) constituye un primer acercamiento a la cuestión de la diferencia/identidad en la frontera, un territorio en sí mismo "diferente". A través de una serie de siete capítulos o poemas, Gómez-Peña despliega una polifónica autorrepresentación fílmica como indagación de la identidad de una colectividad, en este caso la comunidad de migrantes mexicanos, tan plural e inasible como su propio vocero.

Al entender la frontera como lugar que inevitablemente produce un relato de la trasgresión y del movimiento, Gómez-Peña no sólo acentúa la carga política adosada de antemano al sujeto migrante sino, también, su habitual traducción a un sistema moral, bajo el cual dicho sujeto se convierte en corporización de un delito.

Así, el discurso dirigido a la producción del sujeto migrante, al menos simbólico, insiste en ello:

The Other as Monster. Escenificaciones y relatos de la diferencia • 147

"[...] nací entre épocas y culturas y vice versa
nací de una herida infectada
herida en llamas
herida que aúuuuuuuulla"
I'm a child of border crisis
A product of a cultural cesarean
[...] I am part of a new mankind
The Fourth World, the migrant kind
Los transterrados y desconyuntados
los que partimos y nunca llegamos
y aquí estamos aún
desempleados e incontenibles
en proceso, en ascenso, en transición
per omnia saecula saeculorum

El sujeto migrante se define a sí mismo a través de su singular relación con la frontera, exponiendo y asumiendo de este modo aquel límite por el que ha sido relegado. La imagen se completa en el hijo bastardo, producto deforme y terrorífico de una hibridez no resuelta, de espacios y especies que lo generan, pasando a ser, por lo tanto, descendiente paradigmático de una crisis de las categorías nacionales, raciales y culturales al uso.

Tanto en este video como en *Border Brujo* (1991), en el que Gómez-Peña recrea los mismos temas e incluso los mismos textos, la alteridad se formula sobre el eje de la transgresión y sus correlatos: la herida, la vergüenza y la deformación como síntoma de un mal invisible. Si llamo la atención sobre estos elementos no es porque ellos sean exclusivos, definitorios o abarcadores de la identidad nómada, sino porque todos ellos nos remiten a la tradicional construcción del Otro como ser monstruoso,[4] o sea, al monstruo cultural. Ese otro que durante siglos sirvió de *vis-a-vis* frente al cual Occidente configuró tanto sus propios contornos como su jerarquía o centralidad frente al resto del mundo. En su función de particular Otro dialéctico, ese monstruo es a la vez familiar y extraño, y actúa como *pharmacon* que paralelamente cura y agudiza el mal de la identidad. Para una comunidad, llámese esta raza, religión o nación, el monstruo delimita y reafirma el interior al tiempo que refuerza la inalienable dependencia a un exterior, incorporando un afuera al tiempo que se distancia de él.

Todo tipo de alteridad, afirma Jeffrey Cohen,[5] uno de los socioteratólogos más prominentes de nuestros días, puede ser escrita a través del monstruo. La diferencia que Guillermo Gómez-Peña propone en *The Son of the Border Crisis* y en *Border Brujo* se apoya en la inestabilidad lingüística, las oscilaciones de género (la hipermasculinidad paralela a la hiperfeminización), la diferencia racial y la pertenencia social. El resultante monstruo cultural de la frontera es un "ser bilingüe, bihemisférico, macizo, sereno, proto-histórico, ininteligible luego experimental / e incompatible con usted / Señor Monocromatic / víctima del melting pot". Ahí está la barrera entre el yo *otro* y aquel sujeto de poder que la larga tradición de escenificaciones y localizaciones de la alteridad (desde el loco hasta el indígena) ha establecido como "norma" y centro, y frente a la cual el yo que habla aparece –¿se reconoce?– como desvío. Dueños de la norma y de ese poder escópico que producen al monstruo cultural, Mr. Jack y su correlato femenino, la baby güerita, figuras ausentes pero aún así dominantes, miran, mientras los otros (personajes encarnados en la figura que habla) se exponen y son expuestos. Dos humanidades –los que miran y los que son vistos– claramente jerarquizadas, y entre ellas una doble pulsión –atracción y rechazo– que genera, en última instancia, una figura sublime y sublimada del otro.

Históricamente, el monstruo ha sido la encarnación de un desvío, y ha presupuesto, por ende, la existencia de una norma (Roux). Sin embargo, tanto esta última como su pretendida excepción responden a una construcción cultural determinada. Al ser encarnación de la diferencia visible a través de sus atributos (de un exceso, una carencia o una desproporción), el monstruo cultural es una construcción en un doble sentido: del cuerpo y de la alteridad. Si solemos hablar de monstruos con la naturalidad con la que se habla de especies botánicas, eso responde a una bien cuidada desmemoria, enfrascada en olvidar tanto el proceso de construcción y escenificación de lo diferente (monstruoso) como aquellos mecanismos que lo han naturalizado hasta convertirlo en una categoría universal e indiscutible. Como el monstruo mismo, dicho gesto naturalizador está localizado igualmente en un *determinado* marco cultural, biológico, académico, mediático, discursivo y, en última instancia, político. Presentar la alteridad, como hace Gómez-Peña, como resultado no de una exhibición de la diferencia sino como su

The Other as Monster. *Escenificaciones y relatos de la diferencia* • 149

escenificación, es volver al carácter performativo de toda identidad y también a la posibilidad de rehacerlas desde otra perspectiva.

En el caso particular de *The Son of the Border Crisis* (1993), asistimos a una construcción simbólica del otro (el migrante) cuyo marco primero reafirma la performatividad antes apuntada. Particularmente sugerente resulta aquí la "Introducción" al video. El espectáculo va a comenzar y un presentador, frente a un local llamado Sushi (el nombre de la productora), invita a su público a presenciar un extraordinario personaje que espera dentro de la carpa: un migrante que despliega sus múltiples identidades llenas de prodigios y fenómenos antes nunca vistos. Aquí la alusión a los tradicionales espectáculos de monstruos (*freakshows*) es evidente y ofrece, por un lado, un claro referente iconográfico y escenográfico, y, por el otro, algunas pautas de lectura.

Siguiendo esta línea, el elemento para-espectacular (los comentarios por parte del presentador) predefine el texto/cuerpo que será ofrecido a continuación al escrutinio general, orientando la "mirada" hacia una dirección determinada. No en vano los estudios sociológicos del fenómeno de las ferias de monstruos de finales del siglo XIX y principios del XX denominan "lectura" (Thomson) a esta introducción, y le otorgan el rol principal en la construcción del *freak* (Bodgan 31). Siguiendo las pautas de la escenificación del *freakshow* clásico, en este video de bajo costo el animador del espectáculo hace las veces de instancia primera y autoridad que señala la presencia de la figura monstruosa en el interior de la carpa. Al mismo tiempo, su discurso de corte más bien publicitario construye tanto la normalidad (a la que pertenece el público) como la monstruosidad (a la que pertenece la criatura expuesta). Un análisis detallado de dicho discurso permite constatar el uso continuo de tres estrategias discursivas: la hipérbole, la intensificación y la proliferación. Los dos primeros recursos coinciden con la base discursiva del *freakshow* tradicional. De modo que, tanto en la versión clásica como en su recreación en el video de Gómez-Peña, la hipérbole funciona básicamente por contraste y la intensificación a través de la iteración. Una repetición que es casi obsesiva en este artista de la liminaridad y que trasciende el marco estrecho de este video-performance para establecerse como un elemento constitutivo de toda su obra. Igualmente constitutiva de toda la producción de Gómez-Peña, y de esta obra en particular, es el artificio de la proliferación. Se trata de un recurso que,

por sus efectos de teatralización o artificialización, parece en realidad alejarse del espectáculo tradicional de monstruos, que comúnmente persigue la naturalización de su propio discurso. Más bien habría que buscarlo en el ámbito de la ficción, o sea, en aquellas escenificaciones que tienden a acentuar la artificialidad, por ejemplo en la estética barroca o neobarroca.[6] Severo Sarduy, en su programático texto "El barroco y el neobarroco" (1972), plantea que una proliferación es una "cadena de significantes que progresa metonímicamente y que termina circunscribiendo al significante ausente, trazando una órbita alrededor de él" (Sarduy 1981: 1389). De la misma forma en que, según Sarduy, la proliferación neobarroca crea una ilusión de presencia, en *Son of the Border Crisis* y *Border Brujo* la proliferación de "yo soy" / "I am" / "we are" de las diferentes figuras, dirigidas todas a la identificación de un único sujeto (el migrante), crea una apariencia de plenitud cuya inestabilidad sigue siendo inquietante. De modo que dicho recurso acaba por velar el sujeto que iba a ser desvelado, haciendo fracasar el cometido de fijar al otro/migrante.[7]

Pero, más allá del citado recurso neobarroco, la diferencia fundamental con el *freakshow* clásico radica en el hecho de que en su recreación por parte de Gómez-Peña el presentador y "su monstruo" son el mismo, al menos en imagen. Podemos ver aquí ciertas reminiscencias de la discusión estética relativa al objeto de arte como objeto desplazado, tan central en la historia del arte en general y en particular en los primeros grupos de performanceros mexicanos de los años 70. Lo que Felipe Ehrenberg —para poner un ejemplo con evidentes similitudes— hacía en 1973 en la galería José María Velasco en La Ciudad de México (Alcázar / Fuentes 2005), exponiéndose a sí mismo como obra de arte, y haciendo coincidir el objeto y el sujeto de la muestra, se convierte —en el marco del *freakshow* y de la problemática de la escenificación del Otro— en un gesto altamente politizado. Politizado, no sólo por centrarse en la cuestión del poder de exposición y el control sobre la alteridad sino porque lo que aquí subrepticiamente entra en juego es la fluidez entre los diferentes roles, las diversas figuras, las variadas posiciones. Parafraseando a Jorge Luis Borges (Prólogo de *Fervor de Buenos Aires*, 1923/1943), sabio constructor de monstruos, "Nuestras nadas poco difieren; es trivial y fortuita la circunstancia de que tú seas el lector/monstruo de estos ejercicios/espectáculos y yo su redactor/presentador".

The Other as Monster. *Escenificaciones y relatos de la diferencia*

El movimiento y la alternancia propuestas en el video de Gómez-Peña (y evocados también en la cita de Borges) atentan directamente contra las estructuras jerárquicas y sedentarias que históricamente han regido las relaciones entre el sujeto occidental y sus otros.

Por otra parte, no es nada casual que el *freakshow* sea (re)localizado en la frontera, pues históricamente las fronteras constituyeron una plataforma de contacto entre las Américas,[8] en las que Estados Unidos hacía las veces de escenario de la exhibición y la población mexicana –particularmente la población indígena– de espécimen expuesto. Siguiendo esta línea, Gómez-Peña acude a una doble cara del continente americano orquestando una espectacularización que entrelaza una narrativa de lo maravilloso con una del desvío, de la revelación cuasi mágica con el entretenimiento, de lo inquietante con lo terrorífico (y más tarde, el terrorismo), de la transformación portentosa de los unos con el fracaso de la gran civilización de los otros.

Súmesele a esto que al retomar esta tradición del *freakshow*, que vincula a una sociedad con sus chivos expiatorios a través de un dispositivo productivo –también económicamente– del placer escópico, Guillermo Gómez-Peña ataca directamente ese gesto universalizador que, como había apuntado antes, tiende a olvidar los procesos de creación y naturalización de la diferencia, negándoles su condición cultural intrínseca. Volver a este acto de escenificación de la diferencia es una invitación a la memoria de ese proceso, pero es también una invitación a reflexionar sobre la intercambiabilidad de los roles y sus jerarquías en el teatro global de la diferencia. Valga aclarar, sin embargo, que este artista bihemisférico no acude a la figura monstruosa como redentor de la bestia o, mucho menos, como Perseo azteca que pretende librar al mundo de las amenazas del monstruo. Si estas figuras le interesan, ello se debe a que funcionan como dispositivos que registran –tal y como lo han hecho siempre– los cambios sociales y políticos de una sociedad determinada y las ansiedades resultantes de estos cambios. La (re)valorización del monstruo se hace quizá más evidente en obras posteriores, en las que se manifiesta su voluntad de salvar al monstruo, no de la falta de sensibilidad y de la expresa explotación a la que se vio sometida en la época de los *freakshows* y de los zoos humanos sino ante lo que él considera el mayor de los peligros del capitalismo tardío: su domesticación.

En los numerosos tratados, manifiestos, entrevistas y textos explicativos que Guillermo Gómez-Peña ha producido en los últimos años, ciertos tópicos se repiten poco menos que obsesivamente. Uno de los que ha venido ganando en presencia y en violencia es el concepto de "*mainstream bizarre*" (lo siniestro comercial). Bajo esta expresión el artista entiende "the superficial fascination that the media has with everything 'extreme', with high definition images of hardcore violence and explicit sexuality; this fascination with revolution-as-style, with stylized hybridity and superficial transculture" (Gómez-Peña 249). Se trata, por lo tanto, del peligro de domesticación mediática de la otredad monstruosa, de la anulación de su capacidad cuestionadora y subversiva desplegada bajo el manto de una inclusión mediatizada y comercializada. Gómez-Peña advierte que en el marco de esta lógica, tan transparente como problemática, el himno de la "latinización" de Occidente, y más específicamente de Estados Unidos, puede convertirse en una coartada tras la que se esconde el verdadero desprecio hacia la diferencia, el efectivo terror frente a ella. Y es contra ese nuevo gesto colonial hacia donde se dirigen muchos de los proyectos de La Pocha Nostra, grupo artístico multi-disciplinario e itinerante, fundado en 1993 por Gómez-Peña, Roberto Sifuentes y Nola Mariano. El nuevo *homos digitalis* (Gómez-Peña 248), afirma, se ha cansado de su darwinismo civilizatorio e intenta reconquistar a través de la espectacularización de sus otros su dimensión social, su carne y su deseo. No se trata, por tanto, de que la alteridad haya ahora logrado "contar" —en los dos sentidos que les da Martín-Barbero (2002), de relatar y de tener valor–, sino de señalar que estamos ante una nueva forma de exhibición del otro, o sea, de una vuelta, a través de los nuevos soportes mediáticos, a la antigua pero no superada tradición del *freakshow*.[9] Otra vez el sujeto occidental, para Gómez Peña personificado en los magnates de la cultura global, deseoso pero también incapaz de experimentar emociones intensas, peligros reales y alteridad total, simula incluir al otro. El mundo resultante: "San Francisco may very well become a bohemian entertainment park ... without bohemian, a museum of literature ... without living writers, a heritage park of difference ... but without real difference"; un mundo, en fin, de "unbereable sameness" (Gómez-Peña 248).

En una descripción como ésta se entrelazan el escenario distópico, visto como anulación total de la diferencia, con la revalorización de

The Other as Monster. *Escenificaciones y relatos de la diferencia* • 153

dicha diferencia como elemento monstruoso o figura indomable dentro de toda cultura. El monstruo, en tanto diferencia necesariamente perturbadora, es entendido entonces como positividad, pero únicamente si esta diferencia resulta ilesa de la pugna exotizante y homogeneizante de los mecanismos sociales y mediáticos, si el monstruo sigue siendo lo que es, un monstruo.[10] Dentro de este marco ideológico no ha de sorprendernos el hecho de que Guillermo Gómez-Peña siga "fiel" al monstruo –ahora figura imprescindible para el "equilibrio del sistema"–, y que lo haga con la ayuda de algunos elementos pertenecientes a la ciencia ficción, uno de los géneros más arraigados en la distopía.

Análogamente, la diferencia será encarnada ya no en el freak de *Son of the Border Crisis* y de *Border Brujo*, o en el caníbal/salvaje exótico de *The Year of the White Bear/Two undiscovered Amerindians*, que realizó entre 1992-1994 con la artista cubano-americana Coco Fusco, ni tampoco en los dioramas dramático-religiosos de Gómez-Peña y Roberto Sifuentes, instalados en *Temple of Confessions* (Detroit Insititute of Arts, 1994). El cuerpo ahora elegido es un *cyborg*,[11] figura que marca el paso de la posmodernidad a un estado posterior, poshumano. Monstruo al fin, el *cyborg* es una figura de la resistencia política y así lo entienden algunas feministas de hoy. Para Donna Haraway, por ejemplo, artífice del Manifiesto Cyborg, esa toma de principios deliciosamente irónica, el *cyborg* simboliza la no-identidad y, por ello, una salida posible a la voluntad homogeneizadora de todo poder instituido. Si en la visión algo optimista de Haraway, asumir la naturaleza *cyborg* nos liberaría de la carga proveniente de la raza, el género y la clase, el colectivo de la Pocha Nostra nos ofrece, por el contrario, un *cyborg* hipersexuado, hiperracial, hipersocial. La clásica imaginería robótica proveniente de la ciencia ficción está mezclada aquí con el imaginario étnico-exótico proveniente del espectro mediático y de la larga tradición de puesta en escena de la alteridad a través de las figuras del *alien*, el exótico, el *freak* y *cyborg*. El resultado es un grupo numeroso de figuras híbridas como el mad-mex, el ethno-graphic Loco, the generic illegal Alien, la chelista cyborg o el ethno-techno Freak.[12]

La construcción de estos monstruos sigue una estructura más o menos transparente, basada en la acumulación de accesorios. Siguiendo la ecuación inversa, que supone que a medida que la localización territorial desaparece el cuerpo gana en presencia, estos monstruos

apelan a la presencia absoluta.[13] Sus cuerpos exponen una hibridez incómoda por su evidente irresolución: carne viva a pesar del plástico y el metal; cuerpo expuesto y frágil pero al mismo tiempo fortalecido e inexpugnable gracias a las numerosas prótesis; morfologías globales y a la vez locales en tanto mezcla de reconocibles atributos nacionales y estereotipos colectivos transnacionales.

Esta acumulación de referentes, que en vez de apoyarse unos a otros se entorpecen e incluso se niegan, es muy similar a la que vimos antes en el *freakshow* fronterizo de *The Son of the Border Crisis*, y coincide también con otras escenificaciones de la diferencia realizadas por Gómez-Peña en colaboración con otros artistas. Toda exhibición, nos recuerda este artista de la frontera, es una domesticación de la diferencia, una fijación del otro a partir de la cual se hace posible inscribirlo en un orden jerárquico. Contra la domesticación, la violencia simbólica, parece refrendar sus actos performativos. Una violencia que radica no sólo en los accesorios de reminiscencias bélicas y sangrientas sino en la desestabilización de la alteridad, en su continua violación de una ley.

De *The Son of the Border Crisis* a los numerosos performances de La Pocha Nostra, Guillermo Gómez-Peña vuelve a ese monstruo que es, ante todo, encarnación "que combina lo imposible y lo prohibido" (Foucault 58). Sin embargo, ha habido un cambio en los tiempos a los que apuntan estas figuras híbridas, del pasado latente en los *freakshows* al futuro aludido en los *cyborgs*. No obstante, estas son miradas oblicuas sobre nuestros días. En un presente que, según el mismo Gómez-Peña, ha sido vaciado de toda capacidad autorreflexiva y cuestionadora, ésta puede ser una forma de dirigirse a él. Y esto se cumple tanto para el *freakshow*, más actual de lo que muchos suponen,[14] como para la ciencia ficción que, como ha estudiado Frederic Jameson en *Archaeologies of the Future: The Desire Called Utopia and Other Science Fictions* (2005), más que ofrecernos imágenes del futuro y servirnos de preparación para un porvenir técnicamente más complejo, desfamiliariza y reestructura la experiencia de nuestro presente.

Más allá del pesimismo cultural que Gómez-Peña defiende enfáticamente, la invitación a reflexionar sobre el presente, y sus complejas formas de escenificación y control de la diferencia, sea quizá uno de los constantes logros de su obra. Difícil saber si Gómez-Peña estará de acuerdo con el dictamen de Terry Eagleton, según el cual

The Other as Monster. *Escenificaciones y relatos de la diferencia* • 155

"Occidente sólo es capaz de sentir terror [ante sus monstruos] pero no piedad" (37). En todo caso, podemos suponer que coincidiría en ver al monstruo como parte constitutiva, y por ello innegable, de nuestra sociedad.

Notas

1 Si insisto en que la frontera es más bien un no-lugar sólo en apariencias, ello se debe a que me parece inapropiada la común relación entre estos dos conceptos. En un sentido denotativo el término no-lugar (*non lieu*), tal y como lo propone Marc Augé en sus estudios sobre la *surmodernité* (1992), se refiere a espacios de tránsito, de pasaje y de transacción y coincide con lo que comunmente se entiende bajo espacio fronterizo. Sin embargo, en su sentido connotativo, según el cual el avance de los no-lugares supone el fin de la comunicación y la desorientación general del ciudadano, no debe ser aplicado a las fronteras en general.
2 Según Claire F. Fox (127) el abandono del *art of place* en la obra de Gómez-Peña tiene como origen primero su ruptura con el colectivo de artistas BAW/TAF, situado geográfica y culturalmente en la frontera entre Estados Unidos y México.
3 El término "figuración", ha sido repensado por las feministas Dona Haraway (1992) y Rosi Braidotti (1994, 2005). Para ambas la figuración corresponde a aquellas subjetividades e imágenes que al estar encarnadas y condensadas en mitos políticos y sociales tienen una fuerte incidencia en la realidad.
4 El carácter transgresor es precisamente uno de los pocos puntos en los que coinciden los estudiosos de las formas clásicas y contemporáneas de la teratología. Aunque trabajando en lo que podríamos llamar distintas variaciones de lo monstruoso (hombre-bestia, robot, alienígena, freak y otros) muchos de los estudios sobre la monstruosidad (Brittnacher 1994, Grosz 1991, Cohen 1996, Garland-Thomson 1996, Weinstock 1996) coinciden en que el rasgo central que define al monstruo es su caracter transgresor (*boundary breaker*).
5 Para Jeffrey Cohen "[a]ny kind of alterity can be inscribed across (constructed through) the monstruos body, but for the must part monstrous difference tends to be cultural, political, racial, economic, sexual" (Cohen 1996: 7).
6 La relación entre neobarroco y monstruo fue estudiada detalladamente por Omar Calabrese en *L'età neobarocca* (1987). Según el semiólogo italiano vivimos en una época (la neobarroca) productora de monstruos particulares que han abandonado el campo pretendidamente estructurado de la antigua teratología para convertirse en figuras informes, en "formas que no tienen propiamente una forma, sino que están más bien, en busca de ella" (Calabrese 109) y que, dado el caracter social de todo monstruo, son indicadores de la "natural inestabilidad e informidad de nuestra sociedad" (*Ibidem*).
7 Esta desestabilización constante, a la manera en que algunos entienden la libertad del monstruo como ser indefinible, puede traducirse en una emancipación del peso de la identidad. Al respecto Gómez-Peña afirma que "[w]e are intersticial creature and border citicens by nature –inside/outside in the same time– and we rejoice in this paradoxical condition. In fact the act of crossing a border, we find temporary emancipation" (Gómez-Peña 23).
8 Remito al apartado "Les monstre et l'identité américaine" de Rosemarie G. Thomson en *Zoos humains: Au temps des exhibitions humaines* editado por Nicolas Bancel (2004).
9 De hecho, Gómez-Peña afirma en el ensayo "Cultural-in-extremis" (63) que: "My colleagues in La Pocha Nostra and I have explored the spectacle of *the Other-as-freak* by decorating and 'enhacing' our bodies with specil-effects make-up, hyperethnic motifs, handmade 'lowrider' prosthetics and braces, and what we term 'useless' of 'imaginariy' technology. The idea is to heighten features of fear and desire in the dominant imagination and 'spectacularize'

our 'extreme identities', with the clear understanding that these identities have alredy been distorted by the invisible surgery of global media."

[10] Por más que esta propuesta revele los peligros intrínsecos de una latinización comercial del mundo, no deja de acarrear el peligro de repetir el gesto mismo que enjuicia. Y esto no sólo por el uso que La Pocha Nostra hace de esos mismos instrumentos comerciales y mediáticos que critica, sino porque la idea de pedirle a ese monstruo cultural, excluído, explotado, vejado y expuesto durante decenios, que siga siendo monstruo en aras de un equilibrio del sistema que le niega el acceso que tanto desea, no está excenta de cierta crueldad y yo diría, sin querer caer en un excesivo patetismo, de cierto cinismo.

[11] En su ensayo "Lieber *Mestiza* als *Cyborg*? Utopische Konzepte im Chicana/o-Diskurs" Anja Bandau bosqueja la compleja relación de la cultura chicana con la figura del *cyborg*. Mientras algunas voces del feminismo y del posthumanismo ven en el *cyborg* (lo técnico) una figura liberadora, el pensamiento chicano lo deja básicamente de lado y tiende a identificarse con su opuesto (lo natural), volviendo así al tradicional duplo natural *versus* técnico que ha marcado la separación de los hemisferios norte y sur de América.

[12] <http://www.pochanostra.com/photo-performances/>último acceso: 15 agosto 2012.

[13] Cf. Gómez-Peña (2002): "Para el anglosajón ordinario somos puramente 'imágenes', 'símbolos', 'metáforas'. Carecemos de existencia ontológica y concretud antropológica. Se nos percibe indistintamente como criaturas mágicas con poderes chamánicos, bohemios alegres con sensibilidad pretecnológica o románticos revolucionarios nacidos en un poster cubano de los años 60".

[14] Para un estudio de las reformulaciones actuales de los tradicionales frekshows remito al libro *Freakery* editado por Rosemarie G. Thomson (1996) y más específicamente al apartado "Relocations of the Freak Show" (315-384).

Bibliografía

Alcázar, Josefina y Fernando Fuentes, eds. *Performance y arte acción en América Latina*. México DF: Exteresa/Ediciones sin nombre/ Citru, 2005.

Augé, Marc. *Non-Lieux. Introduction à une anthropologie de la surmodernité*. Paris: Seuil, 1992.

Bancel, Nicolas, ed. *Zoos humains: Au temps des exhibitions humaines.* Paris: La Découverte, 2004.

Bandau, Anja. "Lieber Mestiza als Cyborg? Utopische Konzepte im Chicana/o-Diskurs". *Querelles. Band 9. Menschenkonstruktionen.* Künstliche Menschen in Literatur, Film, Theater und Kunst des 19. Und 20. Jahrhunderts. Göttingen: Wallstein, 2004. 203-217.

Bodgan, Robert. *Freak Show: Presenting Human Oddities for Amusement and Profit*. Chicago: U of Chicago P, 1988.

Braidotti, Rosi. *Metamorfosis: hacia una teoría marxista del devenir*. Madrid: Akal, 2002/2005.

—— *Nomadic Subjects. Embodiment and Sexual Difference in Contemporary Feminist Theory.* New York: Columbia UP, 1994.

The Other as Monster. *Escenificaciones y relatos de la diferencia* • 157

Brittnacher, Hans R. *Ästhetik des Horrors: Gespenster, Vampire, Monster, Teufel und künstliche Menschen in der phantastischen Literatur.* Frankfurt a. M.: Suhrkamp, 1994.
Calabresse, Omar. *La era neobarroca.* Madrid: Cátedra, 1999.
Cohen, Jeffrey, ed. *Monster Theory: Reading Culture.* Minneapolis: U of Minnesota P, 1996.
Eagleton, Terry. *Terror sagrado.* Madrid: Editorial Complutense, 2007.
Foucault, Michel. *Los anormales. Curso del Collège de France (1974-1975).* Madrid: Akal, 2001.
Fox, Claire F. *The Fence and the River. Culture and Politics at the U.S.-Mexico Border.* Minneapolis: U of Minnesota P, 1999.
Gómez-Peña, Guillermo. *El mexterminator. Antropología inversa de un performance posmexicano.* México D.F.: Océano de México, 2002.
_____ *Ethno-techno. Writing on Performance, Activism, and Pedagogy.* New York: Routledge, 2005.
Grosz, Elizabeth. "Freaks. A Study of Human Anomalies". *Social Semiotic* 1/2 (1991): 22-38.
Haraway, Dona. "The Promises of Monsters". *Cultural Studies.* Lawrence Grossberg, Cary Nelson y Paula A. Treichler, eds. New York: Routledge, 1992. 295-337.
Jameson, Fredric. *Archaeologies of the Future: The Desire Called Utopia and Other Science Fictions.* London: Verso, 2005.
Martín-Barbero, Jesús. "La globalización en clave cultural: una mirada latinoamericana". *Actas al coloquio "Globalismo y pluralismo", Montréal 2002.* <http://www.er.uqam.ca/nobel/gricis/actes/bogues/Barbero.pdf>.
_____ "De la ciudad mediada a la ciudad virtual". *TELOS* 44. Madrid, 1996.
Roux, Olivier. *Monstres. Une histoire générale de la tératologie des origines à nos jours.* Paris: CNRS Éditions, 2008.
Garland-Thomson, Rosemarie, ed. *Freakery. Cultural spectables of the Extraordinary Body.* New York/London: New York UP, 1996.
Weinstock, Jeffrey. "Freaks in Space: "Extraterrestrialism" and "Deep-Space Multiculturalism". *Freakery. Cultural spectables of the Extraordinary Body.* Rosemarie Thomson, ed. New York/London: New York UP, 1996. 327-337.

Cicatrices

Luis Humberto Crosthwaite

Hablar de fronteras con frecuencia es igual que hablar de cicatrices. Son recordatorios de un momento extremo, un accidente, una injusticia, un riesgo injustificado. En el caso de México, "frontera" es sinónimo de dolor, muerte, vejación, un oscuro recordatorio de la historia lamentable que hemos tenido con el país del norte. Es una cicatriz formada de desierto, montañas, ríos y sangre.

Aún hoy, 164 años después de que México fuera obligado a entregar más de la mitad de su territorio, se observan las consecuencias de la derrota en la conciencia colectiva de los mexicanos. La palabra "gringos" con la que se designa a los estadounidenses, por lo general, requiere del adjetivo "pinches"; la ofensa absoluta para quienes se llevaron y se siguen llevando "lo nuestro". El gobernante que busca quedar bien con ellos es un "vende-patrias", mientras que el ciudadano que simpatiza con ellos es un "malinchista", el peor epíteto que puede recibir un mexicano ya que con él se pone en duda su amor por el país.

Mientras que en México se aceptan las derrotas deportivas como algo natural, perder frente a la selección de fútbol norteamericana es razón de duelo nacional. Los "¡cómo es posible!" se revuelven con los comentarios de "nos achicamos frente a los pinches gringos", "nos dejamos chingar otra vez", como si aún se estuviera hablando del honor perdido tras una batalla.

La sensibilidad está al ristre, formando una línea entre Ellos y Nosotros. Nadie, por supuesto, quiere olvidar. Mientras que los muertos por la guerra de 1848 son recordados en México con anuales ofrendas florales y actos cívicos dirigidos por el Presidente de la República, nos

ofende que los estadounidenses hayan olvidado esa guerrita que les dio la mayoría de su territorio: lo que ahora es California, Arizona, Nevada, Utah, Nuevo México, así como partes de Colorado y Wyoming. Los triunfadores dan por hecho que la victoria fue parte de un plan divino irreprochable. Siendo así, México habría perdido la guerra antes de que empezara, ya que se luchó contra un destino escrito por el dedo de Dios, manifiesto y ampliamente anunciado. Entonces "frontera" también puede ser un velado rencor, la llaga incurable.

Desde que existo, la frontera geográfica ha sido la misma. Ha evolucionado de tela de alambre a muro de concreto. Durante mi infancia, yo era el típico niño fronterizo, sin consciencia de las diferencias entre los dos países; un chamaquillo que tenía la fortuna de poder jugar entre los jardines de los dos vecinos. Prefería las películas americanas, la televisión americana; lo que yo percibía que era *el American way of life*.

La vida era otra cosa en la frontera, cualquiera lo podía decir: éramos más gringos que mexicanos; y no nos ofendía, nos daba cierto orgullo. Las ciudades fronterizas mexicanas eran fábricas de sueños. Hicimos paisajes de cartón piedra como en un set de Hollywood. Alcoholizamos la ciudad durante la prohibición de alcohol en Estados Unidos. La convertimos en Las Vegas antes de que Las Vegas existiera. La volvimos española cuando ellos pidieron que nuestras mujeres bailaran flamenco. Les dimos corridas de toros y carreras de caballos con tal de que no nos abandonaran. Por mucho tiempo, Tijuana fue una de las ciudades más visitadas; y cómo no, la habíamos creado a imagen y semejanza de lo que exigían los visitantes. Era *Fantasy Island*, sólo faltaba el enano que anunciaba la llegada de los aviones.

Pero no sólo la zona fronteriza era distinta. Todo el norte de México parecía marcar su límite con Mesoamérica; comíamos tortillas de harina de trigo, no las de maíz que comía el resto de México. Preferíamos la cerveza al tequila. Éramos otro México, más desierto que riqueza natural, y sobre todo desdeñábamos al *chilango*, el capitalino que culpábamos de todas las tragedias del universo. Nuestra comida era la machaca, los burritos y las quesadillas. Preferíamos las hamburguesas a las tortas, el queso color naranja y los cereales de sabores que sólo se compraban en Estados Unidos. Cargábamos el peso de un gobierno que no tenía ojos para los bárbaros del norte, que no pensó en nosotros (o quizás sí, pero en malos términos) cuando partió el país después de la gran derrota.

Culturalmente no teníamos acceso a nada, la cultura y los libros mexicanos no se exportaban hacia el norte. Aún en el siglo veinte, estábamos alejados de Dios y del México profundo. No nos quedaba de otra, tuvimos que hacer nuestro propio país y orgullosamente lo llamamos El Norte (así, sencillito para que nadie se ofenda). Hicimos nuestra música y adoptamos una forma de vestir más emparentada con el tejano que con el mejicano. Desdeñábamos al mariachi, porque las serenatas requerían acordeón y ritmos más bailables (éramos gente alegre, pues). Entre más nos engolosinábamos con lo que habíamos creado, lo nuestro, norteñote, marcábamos aún más la diferencia, la que nos separaba del Sur.

Cuando llegaron los científicos para estudiarnos, con la intención de buscar las causas de nuestra escisión, de nuestra falta de mexicanidad, quisieron adjudicárselo a la cercanía que tenía El Norte con El Sur de los Estados Unidos. Hablaron de hibridación, de asimilación, de una entrega total a la cultura consumista que nos ofrecía el imperio. Algo habrá de razón en ello, pero también fue regresar con desdén al rechazo que habíamos sufrido desde que se fundó la república mexicana. Ellos nos llamaron bárbaros para adjetivar de una manera la resistencia que siempre tuvimos a la imposición. Si como nación perdimos tanto territorio, no fue exclusivamente por el expansionismo de los Estados Unidos sino por el olvido en que nos tenía nuestro gobierno desde aquella época de guerra hasta bien entrado el siglo veinte.

Pero aclaro que éso fue entonces y ahora es ahora. Finalmente, El Norte y El Sur de México se han unido frente al desfile de gobernantes corruptos que han exprimido al país de sus riquezas y nos han dejado un cementerio de violencia con más de 70 mil cadáveres. Para fortuna nuestra, el gringo sigue siendo igual de *pinche*, o más aún; le queda bien el saco de enemigo perpetuo. Si hay corrupción y narcotráfico, huracanes o inundaciones, los gringos tienen la culpa. Y hasta se oye bonito.

Reconocemos que teniéndolos ahí, arriba de nosotros en el mapa, por lo menos nos dan una esperanza. Entre más se empecinan en detener la migración indocumentada, los mexicanos más nos empecinamos en cruzar la frontera. Total, ellos la inventaron, ahora que se aguanten. Mientras esa línea exista, mientras sigan invirtiendo millones en tecnología, guardianes y cementos más duros, mientras más la fortalezcan y levanten muros encima de muros, seguiremos brincándolos y

retomando lo que fue nuestro. Mientras exista una frontera que cruzar, la seguiremos cruzando.

Carmelita Tropicana: "Milk of amnesia"

ALINA TROYANO

EL ESCENARIO ES SIMPLE. ESTÁ DIVIDIDO EN DOS PARTES. LA PARTE IZQUIERDA ES EL ESPACIO DE LA ESCRITORA Y TIENE POCA ILUMINACIÓN. HAY UN ATRIL DE MÚSICA CON MAQUILLAJES, DISFRACES Y SOMBREROS. EL ESPACIO DE LA DERECHA CORRESPONDE A LA ACTRIZ (SIENDO LA ACTRIZ Y LA ESCRITORA LA MISMA PERSONA). EL PISO ES DE LINÓLEO BLANCO Y LA PARED TAMBIÉN ES BLANCA, DANDO LA APARIENCIA DE UN CUBO BLANCO.

HAY UNA SILLA QUE SE COLOCA EN DIFERENTES LUGARES DEPENDIENDO DE LA ESCENA. LA PIEZA COMIENZA CON UNA LUZ AZUL ILUMINANDO LA SILLA QUE ESTÁ EN EL CENTRO DEL CUBO. AL MISMO TIEMPO SE OYE UNA GRABACIÓN CON LA VOZ DE LA ESCRITORA.

ESCRITORA

Hace años, cuando yo todavía no era ciudadana americana, tenía mi tarjeta de residencia. Cuando fui al extranjero por primera vez, el oficial de inmigración estampó un cuño en mis papeles que decía "Stateless", sin patria.

Al hacerme ciudadana tuve que tirar mi tarjeta en un gran latón donde había cientos de tarjetas como la mía. YO NO QUERÍA.

Nací en una isla. Llegué a los Estados Unidos cuando tenía siete años. Nada me gustaba. Todo era diferente. Tendría que cambiar.

Desarrollar hasta un nuevo paladar. Tendría que gustarme el "peanut butter", una crema pastosa de cacahuetes que se me atragantaba en la garganta, en vez de huevos fritos con arroz y platanitos fritos.

Por la mañana fui a la escuela. "OUR LADY QUEEN OF MARTYRS", Nuestra Señora de los Mártires. Ahí fue donde sucedió la cosa, a la hora del almuerzo. Yo nunca tomaba leche. Siempre la botaba. Pero esta vez, cuando fui a botarla, el cartón se cayó y la leche se derramó en el suelo. La monja vino. Me miro a mí y a la leche. Sus ojos BEADY gritaban: "No te tomaste la leche, grado A, pasteurizada, homogeneizada, refugiada cubana".

Después de aquel día cambié. Yo sabía por mi clase de ciencia que todos los sentidos actúan en combinación. Si me quitaba los lentes, no podía oír muy bien. Lo mismo me pasaba con el paladar. Si cerraba los ojos y aguantaba la respiración, podía eliminar mucho del sabor que no me gustaba. Así es como aprendí a tomarme la leche. Estaba resuelta a abrazar a América, masticando mi sándwich de maní y tragándome de un golpe toda la leche. Esta nueva leche que venía a reemplazar la dulce leche condensada de Cuba. Mi amnesia había comenzado.

PINGALITO, UN CUBANO FUMANDO TABACO, ENTRA EN LA ESCENA MIENTRAS SE OYE EL MAMBO *PATRICIA*, DE PÉREZ PRADO. ÉL SALUDA A LA AUDIENCIA. ESTÁ EN EL CUBO BRILLANTEMENTE ILUMINADO.

PINGALITO

Bienvenidos, damas y caballeros, al show de hoy, "LECHE DE AMNESIA". Yo soy el maestro de ceremonias. Pingalito Betancourt, para servirles. Ésos, en la audiencia, que sean cubanos, puede que me reconozcan. En el año 1955, yo me inventé un juego para no olvidar mi pasado. Antes de dormirme cerraba los ojos y trataba de recordar cómo llegaría yo a la casa de mi mejor amiga. Salía de mi casa, bajaba tres escalones del portal y caminaba por la acera. La casa al lado de la mía tenía un solo balcón. La próxima casa era impresionante, con un frondoso jardín y un perro pastor alemán que cuando yo pasaba siempre me ladraba. Seguía caminando, cruzando dos calles, y en la tercera cuadra allí estaba la casa de mi mejor amiga. Hice ésto muchas veces

para no olvidarme. Pero un día no sé qué pasó, se me olvidó recordar. Pasó un tiempo y ya no podía acordarme de la tercera cuadra. Después no podía acordarme de la segunda cuadra. Ahora sólo puedo llegar a la casa del perro. Me olvidé.

Yo tuve un sueño cuando era niña. (SONIDOS DE PASOS CORRIENDO EN LA GRABACIÓN) Creo que porque éramos refugiados. Mi prima y yo éramos fugitivas huyendo de la policía. Teníamos que escapar. Íbamos corriendo por la calle. Vimos un MANHOLE COVER [pozo de ?] y lo abrimos. (SONIDOS DE METAL CERRANDO) Bajamos. Estábamos en una cloaca. (SONIDO DE AGUA GOTEANDO, ECO) Estábamos a salvo. Pero empezó a hacer mucho calor. Un calor espantoso. Y como pasa en los sueños, un minuto mi prima era mi prima y al minuto siguiente se convertía en un sándwich de peanut butter crema de maní que se derretía con el calor. Yo lloraba. No te derritas, Patri, por favor, no te derritas. De repente me desperté. (SONIDO DE DESPERTADOR).

PINGALITO

Cuando me informaron del trágico accidente de Carmelita corrí adonde ella a ver si esta cara tan familiar le hacía despertar algo en las profundas cavernas de su cerebro, *cerebellum* y *medulla oblongata*. Los médicos tienen sus métodos para curar la amnesia y yo los míos.

Me fui al hospital y caminando (ambulando) por los corredores, saludando a todas las enfermeras filipinas. Llegué al cuarto de Carmelita. Ahí estaba durmiendo como un angelito, su boca abierta mojando la *almuada* haciendo el mismo sonido que el tubo de escape de la guagua. Y ahí es que me recuerdo de esos cuentos que me hacía ella de cuando era niña. Su abuelo, que fumaba un tabaco como el mío, la llevaba siempre a pasear en su Chevrolet. Manejando siempre con un pie en el freno, acelerando y frenando, acelerando y frenando. Qué náuseas le daban a la niña. Y entonces decidí estimular esa memoria. Soplándole el humo de mi tabaco en la cara, cogí el control de la cama y apreté los botones, subiendo piernas, bajando la cabeza, pa' arriba y pa' abajo, pa' arriba y pa' abajo. Tenía un *subibaja* que ni un *cachumbabe* le hacía nada. Y en éso llega un doctor y me dice que me tengo que ir. No sé. Algo de mi tabaco y el tanque de oxígeno.

Ok, me voy pero no me doy por vencido. Regreso al otro día y pensando cuál es el componente de la personalidad de Carmelita que más se resalta. El ser cubana, 180% cubana. Entonces si le doy una lección de Cuba puede ser que con eso se resuelve la cosa. Y se me encendió el bombillito. Le traje a ella como a Ud. un sistema audiovisual, este mantelito que me llevé del restaurante Las Lilas de Miami, titulado "Facts" about Cuba. Datos sobre Cuba. Como pueden ver, la isla de Cuba se parece a una aspiradora de la Hoover, con Pinar del Río como la manigueta.

NÚMERO UNO. Cuba es la perla de las Antillas por sus riquezas naturales y su belleza, y lo primero que aprendemos en la *excuela* es que cuando Cristóbal Colón llegó a nuestra isla, arrodillándose dijo: ÉSTA ES LA TIERRA MÁS HERMOSA QUE OJOS HUMANOS HAN VISTO. Esas montañas majestuosas de la Sierra Maestra. No son muy altas porque si son grandes viene la nieve, entonces con ese frío hay que comprarse abrigos. Qué va, a nosotros nos gustan las montañitas chiquitas. Y qué me dicen de las playas de Varadero, con su arena blanca y fina; pero, mi gente, nada se puede comparar con la belleza humana. Óyeme, mi hermano, esas coristas de Tropicana con sus muslotes, sus caderotas. En Cuba les llamábamos "las mujeres carros", pero me refiero a los automóviles grandes, al Cadillac americano con su tremendo guardafango, como la bailarina Tongolele de Tropicana que bailó aquí en México. Te lo juro o mi nombre no es Pingalito Betancourt, uno le podía poner a Tongolele una bandeja llena de daikiris donde la espalda pierde su nombre y podía caminar sin derramar una sola gota de licor. Éso, damas y caballeros, éso sí que es un paisaje. Ese paisaje lo defiendo yo a capa y espada.

NÚMERO DOS. El español es el lenguaje oficial de Cuba. Éso sí que es verdad. Y nosotros los cubanos lo hablamos muy bien. Con la boca, con las manos, con mucho movimiento. Mi expresión favorita cuando uno quiere averiguar el color de una persona, una cosa muy importante para los cubanos, decimos: «Óyeme, ¿y tu abuela dónde está?" Y eso nos trae al NÚMERO TRES. Tres cuartos de la población cubana son blancos descendientes de españoles. Lo que pasa es que muchos de estos tres cuartos están muy quemados del sol el año entero. Cuando me preguntan a mí: "Pingalito, ¿y tu abuela dónde está?", yo digo: "Mulata y a mucha honra".

Ahora miro a Carmelita y ni siquiera pestañea. Y me quedan como 24 datos más. Entonces decido cambiar la ruta. Si la ruta 15 no te lleva, quizás la 21 sí te lleva.

Si Carmelita es artista, entonces lo que hay que darle es arte. Y nosotros los cubanos tenemos mucha poesía en el alma. El Apóstol de Cuba, José Martí, es también la Sor Juana, por eso yo escribí un poema titulado "Oda al hombre cubano", "Ode to the Cuban Man", que lo quiero recitar para todas "las ladies" en la audiencia, en inglés, y si existe una señorita que lo quiera traducir, que venga conmigo a mi camerino.

www.ingramcontent.com/pod-product-compliance
Lightning Source LLC
Chambersburg PA
CBHW071411300426
44114CB00016B/2267